設計
未來

Design. Future.
Homodeus.

邵唯晏　　著

超智人

**數據演算時代的T型跨域學習心法，
建立差異化，創造無可取代的競爭力。**

聽鬼才設計師講時代的設計 ————

朱福慶

皇派愛心基金會董事長 / 歐哲文化發展協會董事長

在 2018 年，經朋友介紹認識了邵唯晏老師，他和團隊總能給我很多驚喜。在 2018 年威尼斯建築雙年展期間，他帶領團隊在義大利威尼斯策劃了一場獨一無二的設計趨勢展覽，以「Free is More」為主題，以經典建築和細部大樣模型來推敲未來設計的方向，同時邀請了學院和各界設計菁英共同參與，也回應了建築雙年展的主題—「自由空間」，一方面借自由邊界的思考連接過去的設計發展史，由 20 世紀初的「少即是多」走向「自由即是多」的趨勢。這場展覽縱向聯繫了建築發展的歷程，橫向囊括了不同價值觀對建築的定義與審美，其思想飽滿程度，無疑是年輕一代設計師的佼佼者。在大眾的認知裡，設計師大多數是感性的，含蓄的，但是在義大利之行和本書中，他向我們展示了理性的、直白的思維，啓發我們去觀察世界，思考設計的未來發展趨勢，見證一位從「野蠻」蛻變成「超智人」的歷程，也讓更多對設計情有獨鍾的人，或進行跨界碰撞的商業品牌，有了更明確的思考方向。

伴隨大時代的發展，跨界碰撞已經成為各類品牌創新的 DNA。對於一個大家居產業者而言，如何從設計中吸取更多養分，在跨界碰撞中創造潮流，這是一個嚴峻的難題，通過這本書，似乎找到了方向；設計的發展歷經 130 多年，其思維一直處於一個動態的演化，不單需要把握設計發展的時代性，更需要了解其中的玄機。以我個人最熟悉的建築門窗行業為例，門窗是建築不可或缺的主要構件，它伴隨著建築出現，幾乎見證了整個建築的演變史。但發展至今，門窗功能已經不僅僅是遮風擋雨和採光通風這麼簡單，還承載了建築美學和其背後的精神。書中所說的設計時代的建築表現，強調建築設計「藉由形隨自由的理念讓建築自身突破過去的既有的限制，讓建築更加輕盈，最終形構成為一種流動、廣闊，與環境融為一體的情境」，雖然這段話論述的是建築美學，但也讓我明白了建築對門窗的個性化需求。「形隨自由」的設計時代，門窗既要展現建築的多樣化價值，也要符合人類對理想生活空間的追求。由小及大，放眼其他行業，與時俱進的哲理依然適用，關注時代，與時代趨勢同頻共振，才能創造時代！

邵唯晏身為新一代 80 後的設計師學者，經過多年的實幹與理論思考，耕耘出了自己的設計之道。有幸能與這本好書相遇，期待能帶來更多的未來思考。

《設計.未來.超智人》的背後

閱讀明日之星的思考與毅力

吳漢中

2018台中世界花博設計長

　　再忙也要讀點書，也要停下來思考！當設計師唯晏邀請我為書寫推薦時，我最好奇的事情，是他為什麼這麼忙，這麼奔波之際，還不只能夠讀書，還要能夠消化寫書，談設計的理論與趨勢觀察？和他討論這幾個問題，讓我發現更值得和讀者分享的事情。

　　就我所認識的，許多設計師已經不讀書了，但對唯晏而言，讀書與書寫，已經成為設計的一種習慣了。為什麼唯晏在忙還能夠讀書寫書？因為幾年前出版《當代建築的逆襲》，以及博士班的哲思訓練，讓他著手整理長時間以來的思考與思寫，設計是美學，但「現今許多設計趨勢與觀察和調研有關，顯見設計師必須被質變，也因此竹工凡木團隊成立了Dr.D設計調研機構」。過去我們認為設計是一種感性的美學，但其實設計有思考論述理性的基礎。就我所長期投入的城市設計翻轉與大型節慶活動，我們確實需更理性的佈局與趨勢研究當基礎。與其說這是本設計師的書，不如說是設計事務所調研機構小組所必需要具備的洞察時代能力。書中談到的「未來設計師」或「T型架構」概念，其出版就是最好的實踐。這本書的集結，背後是一幕幕的移動風景，這幾年來隨著竹工凡木在中國業務的發展，移動的時間與次數增加了，但移動的繁忙不等於停止思考，作者唯晏用移動的時間來閱讀與書寫，用這樣子的毅力與精神，造就了這一本書，而背後是設計師回應時代自我要求與實踐的毅力。

　　竹工凡木是中壯世代少數在中國各城市都有事務所的團隊，就一個以國際設計事務所為目標的團隊，從他的經驗來看，「設計沒有國際之分（沒有分別），因為設計本身沒有答案，但中國設計確實是一個可以讓大家有更多機會的平台，既然有平台，大家就應該更有效的利用」。過去在台中協助申辦世界設計之都之際，在台灣設計展中特別邀請唯晏以世界設計之都為題，邀請不少國際設計師用影音的方式來分享他們的設計觀察，從中看見唯晏團隊的設計水平與國際企圖心，是整個台灣設計展中最亮眼的作品之一，從這合作可以看出，他是一個十分值得期待的明日之星，而這一本書就是在陳述設計師光鮮背後，一位設計師的思考及毅力，這才是更值得閱讀的部份。

多元跨域與異質碰撞的未來設計 ————

張基義

財團法人台灣創意設計中心董事長

　　邵唯晏是我在交通大學執教時的學生，他所帶領的竹工凡木團隊，每每帶著實驗性的精神，以數位科技的輔助創造令人驚豔的設計作品，近年更從空間跨界到更廣泛的設計領域之中，並以書寫持續建構自我論述。作為探討設計趨勢研析的文本，本書可概略分為三大部分，其一：何謂好設計與好設計師－開宗明義從當代設計史中的形式演進觀察出發，針對設計梳理出一個與大環境密不可分的發展脈絡，並總結好設計即是關注時代性。其二：如何在當代成為一名好設計師－歸納大數據時代之下將出現的八種新興設計師類型，並透過建立自我的「T型知識架構」與「演算思考法」模型成為一名好設計師。其三：泛設計領域的跨界現象觀察－探討跨領域合作及關注主體與主體之間鏈結的設計趨勢。如何廣泛地透過人文學科的接觸攝取設計養分？邵唯晏以自身經驗為例，從九大藝術領域中，找到感興趣的創作者與作品，深入了解、體驗，從中擷取關鍵詞，進而挖掘當中可用於設計操作的元素。

　　對於近來藝術設計圈中大量以跨領域方式合作的現象，書中旁徵博引地列舉眾多時下流行品牌、電影、藝術創作元素，設計師、建築師與藝術家的經驗，以跨領域碰撞創造設計中不可預期的新火花，並藉由當前的趨勢觀察，歸結出設計思維轉移為著重關係探討、過程、建立理念、策略擬定、虛實體驗、有機渠道融合等新方向。若能循序漸進地從做好設計，廣泛多元的吸收藝術養分，找到差異同時洞悉整合，便能在未來掌握先機，成為設計智人。

　　「設計」是驅動經濟成長之重要推手，更是促進整體產業升級重要的軟實力，為提升「設計」在公共服務影響力及推動產業創新，財團法人台灣創意設計中心以設計思維和設計美學做基礎，加速轉型成為設計研究院，建構政府與產業間之協作平台，溝通前瞻思維作為政策規劃、建設推動，帶動產業升級的專責機構，發展國家設計競爭力，形塑國家品牌形象。與《設計‧未來‧超智人》書中的理念完全契合，期待未來對內活化全民美學素養，並使創意設計成為產業轉型的推手；也利用設計力與設計思維進行社會改革，改善生活環境與公共建設，促進地方再生，同時，提升國民解決問題與應變變化的能力。

以思維論述支持設計創作的邵唯晏 ——————

劉育東
亞洲大學講座教授／國立交通大學建築研究所創所教授

　　建築師或設計師一直有二種典範，以本書提到的法蘭克‧蓋瑞(Frank Gehry)與彼得‧艾森曼(Peter Eisenman)為例，蓋瑞在設計時絕口不談學理，專注在基地、需求、使用者、內部、造型、預算等實務議題，也不碰觸這件作品在建築歷史與當代社會中的可能的角色。艾森曼則幾乎相反，他的設計一定放置在建築歷史中來討論，也一定提及當時的哲學思潮，並且經常再跨界到社會學的理論，艾森曼對他的每件作品都賦予一定的歷史任務。

　　前者如果屬於「創作型設計師」，後者則是「學者型設計師」。本書是作者邵唯晏第二本問世的書籍，在他完工設計作品不斷發表的同時，還持續在設計論述下下功夫，很明顯的，唯晏的角色典範(role model)是彼得‧艾森曼。

　　我經常在台灣和大陸擔任設計獎的評審，唯晏的設計作品通常都是獲獎作品，但作為一位企圖涵蓋廣泛現象與理論的「學者型設計師」而言，唯晏無疑是年輕一代的領先人物。

　　「網路」已經顛覆所有知識體系的獲取與傳播，設計本質上就是一個跨領域、跨學科、跨界的寬廣行為，因而讓「網路時代」的建築與設計顯得更無邊際。但本書中唯晏將大量的新現象，置入在建築理論的脈絡與框架中，試圖讓紛亂無章的設計花花世界，調整為稍有秩序的彈性框架，讓入門者以及同輩設計師有機會建構一個自我的知識體系。唯晏這樣的努力是值得肯定的，這也是他在兩岸建築設計界長期可投入的角色。

　　對於唯晏上述的自我定位與優秀成果，我在他第一本書的序中提到，「作為唯晏在交大的碩士博士指導老師，看到傑出學生為數位建築的持續開拓而奮戰不已，很欣慰。」今天看來，唯晏對設計理論與創作的堅持，是能讓大家繼續期待的。

稀有的前行者

黃湘娟
前《室內》雜誌總編輯

2018年，在評審 TID 大獎時，一個十分詭異的作品像磁吸般引起我的注意，思惟著，誰會起心動念的把一堆硬硼硼、重呼呼的笨磁磚，一片又一片地用那種飄浮般的輕盈姿態，如波如浪、詩意十足地在展場上漫舞呢？在那件作品獲得金獎之後始知設計師是邵唯晏所領導的團隊。有人稱這位80後的年輕設計師「鬼才」，我個人以爲「異形」這兩個字也蠻適合唯晏的。爲什麼呢？誠如他經常在演講和訪談中提及的 T 型知識架構，並指出：「作爲建築師、室內設計師，技術是標準配備，而跨領域探索各種可能，無異是 21 世紀與時俱進的一種態度。」

唯晏本身在築基工程的當下，已然將建築與數位科技作爲一種學科上的結合，穩穩抓住時代脈動是無庸置疑的。更重要的關鍵，在於他了知這不是究竟。因爲若僅就「現在」這個觀點切入來做設計，彷如曇花幻現，深度與厚度都不足以因應更寬廣而變化莫測的明天。我之所以許他「異形」之謂，是在一片荒漠中窺見這位年輕行者，沉潛地將他的心歸零，上溯「過去」，關注世界文明的源頭，古埃及、古羅馬、印加文化等，他願意謙卑地從那裡面鑽研古人留下的智慧種子，推敲他們演繹與進化的軌跡，以期作爲一條銜接「未來」的無形鏈索。誠如大家所感知到的，這是一個資訊漫天，卻無情地變幻神速，而影像幾乎已取代了文字，估計這將是一個數位技術影響建築設計思惟核心的未來。如何創造異於同世代的個人獨特性？這也是每位年輕設計者需要探索的課題。

此外，我觀察到唯晏對他自己所表述的跨域架構，陸續作了最實在的演繹。他除了勤於耕耘本業，遊走兩岸三地，作爲名實相符的建築人與室內設計人；他也勤於筆耕，將他的哲思化爲文字，書寫於紙本出版品中，這又是一種十分難得又大膽的探索與嘗試。因爲，設計師不是純藝術工作者，他兼有「說」與「畫」的說服力，始能在每一個浪尖上跨越與前行；至於是否也需具備「寫」的專業？我個人在空間類媒體工作40多年，說，畫，寫，三全者真是所見不多。但是，若細微地觀察，這樣的前行者仍然是有的，只是稀有罷了。如果您相信：「任何開花散葉皆奠基於穩實豐厚的哲學思惟與文化底蘊」這句話是真諦。那麼，「正見」隱然已經在不遠處。

黎明之前的微光
一位設計人的意識建構

龔書章
國立交通大學建築研究所教授

我從邵唯晏大學時期便與他認識，對我而言，他始終很認眞地透過創作，來回應自身作爲一名當代設計人及創作者所必須面對的時代課題與挑戰。

今日我們看待創作有幾個重要概念，其中之一是創作者必須具備史觀和時代觀，並藉以當代的觀點來呼應長久以來的歷史脈絡。創作者要能面對當代的所有情境，最重要的便是理解歷史，特別是文化史與科技史的發展。人類社會的歷時性發展中，所有的資訊傳遞都是「能源」與「知識」之間來回轉換，並將能量轉移到知識中。諸如印刷術的出現改變了人對物質性的認知，導致啓蒙時代的知識轉變，進而推動工業革命，促使人類生活由古典走向現代。這種史論觀念在本書中清楚地被梳理論述，並能悉心觀察回應，這在當代創作者當中是非常難得的！本書便探討當前在物質與知識交錯下，設計人如何以「T型知識架構」來自我回應、反思和進化。事實上，當代最重要的概念之一便是「無邊界」，書中藉由不斷踏入不同領域並來回對映，虛化不同領域之間的疆界，呼應現今由智能科技與人工智慧邁向生物科技的時代，由於後者觸動了更多神經系統與生物本能機制，讓人們必然重新思考自身與自然及外在環境的關係。

就我來看，書中探討的「T型知識架構」已經形構成一個三角關係，其中包含了商業機制、內在創作與外在環境問題。相較於過去，21世紀當下的創作者必須面對更多外在環境和科技資訊的挑戰，也同時就此來重新提問當代的時代性爲何？顯然身爲一位當代的創作人，他們必須具備「問題意識」，來面對各種交織跨域的問題和挑戰；並透過創作，以作品觀點、態度及價值作出回應。而本書的最可貴之處，即是透過論述，建構了屬於一位設計人的問題意識體系，在內與外的來回辯證間試圖窺見未來的眞實。這不僅是邵唯晏對自身創作之路與時代觀察的自我回應，更像是對我們當代設計界的一個重要的提醒！它不是一個完整的創作論述，而是一個作爲創作思考和探索未來的現在進行式。我們所面對的當代－一個處於黎明之前，黑夜壟罩的時刻，黎明後的千變萬化，瞬息萬變將難以掌握；而本書正是從黎明前的顯露出的那一點點光線中，捉住了對於未來的思考與回應，這是最具實驗性與反省性的價值；同時也是我對邵唯晏身爲一名當代創作者的最重要期待！

從野蠻到超智人
一個設計人的成長旅途

回憶起三年前，在城邦集團《漂亮家居》張麗寶總編輯的邀請下，我有幸撰寫了人生中的第一本著作－《當代建築的逆襲：從勒・柯比意到札哈・哈蒂，從線性到非線性建築的過渡，80後建築人的觀察與實作筆記》，而去年也順利自交通大學建築研究所博士班畢業，這段時期以來，在設計師、大學老師、作家、學生的身分中，藉由多重角色與身分的來回轉換，讓我養成了隨時閱讀、整理資料，隨時書寫、紀錄的習慣。

《當代建築的逆襲》一書在出版後獲得極大的迴響，除了達到四刷的成績和榮登誠品好書排行榜TOP5之外，出版後也陸續推出簡體中文版與增訂版，除了開始受到學界和業界的關注外，也激發了我自身的省思，這令我體會系統性的設計資料整理有其重要性，它除了作為一種自我沉澱的方式之外，亦是一種知識的傳承與影響力的延續。在《當代建築的逆襲》自序中，媒體曾以「野蠻」一詞作為形容我設計發展的歸結，今日回望，這股野蠻的力量確實正持續增長。

近年伴隨工作上的佈局，公司持續向外擴張，我開始有機會廣泛接觸中國大陸與國際市場，透過一家家的新公司在不同城市落地深耕，如此繁忙奔波的旅程中，讓我有更多機會以不同的角度看這個世界，認識更多不同的人、事、物。這些遊走世界各地的過程，因著各種不同的際遇、文化與見識的增長，讓我意會到，在未來可以透過方法學的爬梳、建構，在這個破碎的時代，將個人的所見所聞內化為一股影響力，以自我信念對應這個非線性時代。

有鑑於此，我花費不少時間將這些年來所做的觀察、調研與見聞，透過歸納梳理，形成更為具體的觀點與方法學，以及探究相關課題的切入點。三年前在《當代建築的逆襲》自序中探討的野蠻生長，乃是建立在年輕、有想法、有信念、有團隊，與一群夥伴的戮力支持，才得以帶著衝勁向前奔跑，站上第一線面對破碎的非線性時代，進而從野蠻中生長、進化，系統性、方法性的成為智人，以便在這個多變複雜的時代中找尋到持續前進的方式。

這一路上，承蒙許多前輩、師長的大力提拔相助，讓我有機會可以站在巨人的肩膀上成長，看到許多不可預期、不同文化、地域的見聞。過去，我與團隊站在第一線的戰場作戰，近年來也開始有機會成為各類競圖競賽獎項的評審與老師，在兩種角色的轉換之間，也讓我有了壓力，常常思索該如何將自己長期以來的經驗，一棒接一棒地傳遞下去。因此，三年後的今天，我認為自己有這個責任，將這些年來成長、收穫的過程，透過系統性的方法學整理成冊，並傳承給更年輕的新世代。

三年前深夜時分，我常在家中瞧見父親振筆疾書，為做學問持續不斷地努力不懈的身影，三年來即便工作越來越忙碌，但這一幅景象卻從未改變。對我而言，這三年間自身所經歷的，就是一個從野蠻到超智人的進化過程，途中也曾在午夜夢迴停下腳步思考，猶疑是否耗費太多時間在工作上，在這個進化的過程中，該如何更有系統、更有效率地變成一名當代超智人？能有系統地整理知識，以便爭取更多時間陪伴家人，我想，這應該也是冥冥之中必須經歷的人生風景吧。

邵唯晏

寫於祖母辭世服喪期間
2019.04.26 凌晨 3:52
僅將此書獻給最疼愛我的祖母

目錄

Chapter1 好設計－關注時代，進而推敲設計的可能

Point 1　設計沒有原創？！－以磚石的進化史為例

Point2　時勢造英雄－與時俱進，透過關注時代進而創造時代

Point3　持續百年的設計演繹－從形隨機能到形隨自由

Point4　安藤忠雄的設計思考－設計就是與藝術共生

CHAPTER

1

好設計

關注時代，進而推敲設計的可能

Good design -
foresee future design patterns through the evolution of
historical creation.

好設計就應當要關注時代。回望過去的大歷史，會發現設計思考大多圍繞在對於單一物（事）件的關注。然而在去中心化的當下，綜觀整體廣義的設計領域，甚至對應到全人類的生活方式，人們對於美好生活的嚮往與期待早已悄悄質變，設計師應透過關注時代的需求與特質，藉由議題（時事）與之產生交流與碰撞，發展出相對應的設計觀點，建構獨到的設計方法學及發展可能的設計形態，這也就是筆者對於「好設計」的定義。今日普世對於設計好壞的評斷標準，已不再流於純粹實用性與美觀性上的探究，若欲創造出精彩的設計作品，就必然要關切時代性，勇敢地與時代批判與撞擊，衝撞出新物種、新關係、新視角、新設計方法與設計形式。因此，筆者認為當代對於好設計的價值評斷標準，應是一個隨著時代遞嬗不斷改變的動態歷程。

設計沒有原創？！

以磚石的進化史為例

當代設計不存在原創的概念，今日我們隨處可見的各種設計，其理念發想與核心價值，人類文明數千年來的發展歷程中，各種形形色色的設計模式與方法都已被探討、應用，時至今日，當代設計的發展亦不再強調持續發掘或探索新的設計概念，而是著重在如何與當下時空的特質（在地性、文化、技術）產生對話，找尋出設計新的可能與出路。

「磚」是一種古老的建築材料，從數千年前便廣泛地運用在古文明的建築興築，並持續發展至今日。事實上，我們可以將磚視為一種人類設計思維的反動－一種透過大量生產、模矩化製造、系統性堆疊的產物，仔細拆解其進化的過程，會發現一種隱身於其中的脈絡。

古埃及時期 —— 遵循物理原則和在地環境的堆砌方法
（距今約4500年前）

早在距今約4500年前的古埃及時期，當時的人們便已知道該如何以磚石材料興築房舍，最早的建築物是以乾蘆葦為素材，輔以灰泥增強其穩固性，並有了尺寸與數量的觀念，爾後出現金字塔這類呈現三角錐形式的大型建築結構，也符合了「下大上小」的物理邏輯，成為當時代重要的建築模式。由於磚形式的出現，讓建造者對建築結構與材料擁有更多的掌控權，比起同一時代的其他地區，埃及擁有更成熟而專業的製磚技術，甚至已打造了為保持品質和精確性的「模子」。當時的製磚方式並非用土燒製而

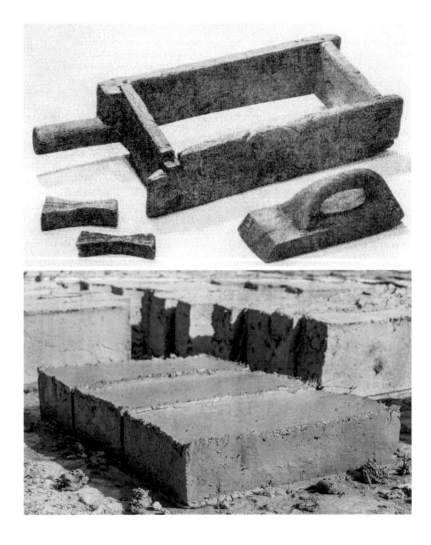

西元前1890年左右，
出土於Kahun的製泥磚
模矩
古埃及人以尼羅河泥漿
為原料，並運用模矩化
模具，透過日曬形成泥
磚以建造日常居所。

成，而是善用地理優勢，將尼羅河的泥漿作為基礎材料，再透過
陽光的曝曬製成，讓磚成為當時最常見的建材，矩形、尺寸雷同
的泥磚，讓建築物得以築造的更大、更安全。除此之外，當時的
古埃及人也已懂得將石材做有效切割，再藉由獸力與圓形木輪的
運用進行搬運，結合當時最先進的科技技術及有效利用在地環境
資源，透過模矩化堆疊的思維，建造出人類最偉大建築－古埃及
神廟與金字塔群。

古羅馬時期 ── 透過技術流程和特有資源創造新材料
（距今約2500年前）

在羅馬帝國統治地中海沿岸期間，磚的使用與石造及混凝土並列為三種最主要的建築材料，羅馬帝國共和時期（509BC-27BC）仍使用傳統以陽光曝曬的土磚，直至帝國時期（27BC-476AD）才出現燒製的土磚，並在1世紀時逐漸發展出成熟的製磚工藝，當時透過新技術的運用及模矩工具的使用以提升製磚流程，讓磚的燒製過程得以更精確且更有效率。羅馬帝國的磚包含多種尺寸，包括八吋磚、尺半磚及二尺磚…等，在西元2世紀中期，磚頭甚至都刻有皇帝名、磚廠名及製磚人的名字，已可以看出其製磚工業的進步。以磚石築造的建築物也遍佈公共建築與私人建築上，製磚技術也隨著帝國擴張帶入環地中海的其他地區，並影響到其日後歷史文明和文化藝術的重大發展。

而古羅馬建築屹立不搖千年還有一個關鍵，就是混凝土的發明，由石灰和砂石（或是再回收的廢棄磚石礫）所組成的石灰砂漿，再加上活性火山灰，進一步提高其附著力，就形成混凝土的基本雛形，又稱為「羅馬混凝土」（Roman Concrete），其黏合的強度甚至強於現在一般的水泥。除了新材料的研發，為了要澆鑄混凝土牆體，甚至開始使用範本，並在範本內表面先砌築大小不等的棱錐形石塊（或將建築拆除後廢棄的磚石材料重新再利用），形成一個外部光滑、內部鑿面交錯的框體，最後在其中澆鑄混凝土，形成堅固的磚牆變體，又稱為「亂石砌體」。由上述可得知，由於運用了當時的新工法、模矩工具和相較完整的控管流程，同時善用了在地特有的火山灰資源，讓磚產生了更多的可能，反映至今日仍可見到，相對過去尺寸更精確且留存至今的古羅馬建築遺構，這也是為何古羅馬帝國文明雖不復存在，但其建築卻能流傳至今的關鍵所在。

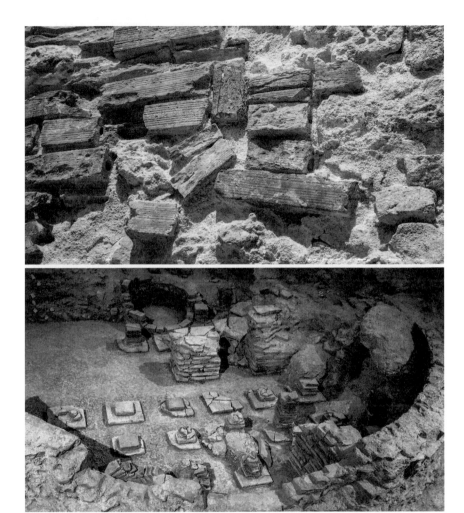

位在 Cagliari Sardinia 的古羅馬混凝土磚牆
上圖為古羅馬帝國透過燒製技術製造磚頭，並以模矩工具提升製磚流程，強化精確度與效率，並結合當時發明的混凝土新材料，運用於公共與私人建築上。下圖則為古羅馬城的城市考古遺跡，古羅馬人運用大量磚石疊砌，創造了屹立數千年的建築構築。

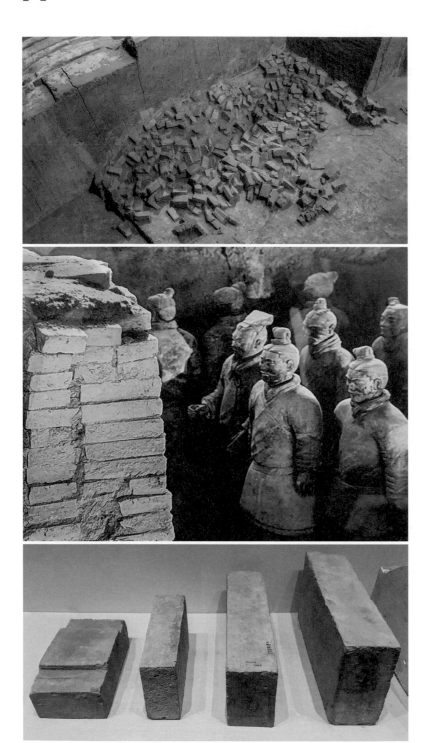

秦朝時期 ── 結合模矩壓製與多元紋飾的技術
（距今約2000年前）

　　據考古學家推測，在中國綿長的文明發展中，磚最早可能出現於據今7000至5000年前的仰韶文化末期，到了2000年前的秦朝已經發展成熟，「秦磚漢瓦」一詞即象徵了磚在秦代便有模矩化製程與高度廣泛的運用。此時期的磚燒製技術和模矩化上都已相當成熟，再加上當時冶金技術的新技術，因而能生產出多樣化的磚形，如長方磚、條形磚、空心磚、券磚、楞磚（五角形磚）、曲尺磚（拐子磚）…等，並應用於不同的建築需求中。秦代主要的磚形式可區分為兩類，其一是小型鋪地磚，長方形的鋪地薄磚以壓模製成，多用在鋪地與砌壁面。另一種較大型的則是空心磚，此類磚呈長條狀，磚長超過一公尺，堅硬穩重的外型，多運用在建築物的踏步台階與墳墓的槨室結構中。

　　秦朝製磚的另一特色是幾何紋飾的大量出現，長條狀的空心磚中有包含米格紋、太陽紋、鳳紋等多樣化的幾何紋飾，紋飾的題材、內容豐富而廣泛，磚也開始從結構需求轉向帶有藝術價值的傾向。觀察西安兵馬俑遺跡的結構磚牆，可發現磚在當時代具備尺寸精確、稜角分明的外型及豐富的表面紋飾，並精準地呈現垂直水平分割的高超技術，對細節的掌控、新技術（冶金技術）的運用、模矩化和藝術性的追求，都顯示出秦代在製磚技術方面的優異表現。

秦朝時期製磚
中國秦朝的磚瓦技術，因新技術的介入和有效的製程控管，讓磚產業的發展突飛猛進，透過兵馬俑和建築遺構的觀察，可發現當時在製磚技術方面已經具備高度模矩化與細緻的美學呈現，保存至今還是能讀到其細節。

印加帝國時期 ── 磚石切割及裝嵌的高度發展
（距今約650年前）

　　印加帝國曾是主宰南美洲發展的重要文明，帝國首都庫斯科與山城馬丘比丘遺跡，皆反映過去印加帝國在南美洲高度發展的輝煌證明，即便在650年後的今日，文明本身已消失無蹤，但透過建築物的留存，我們仍可發現他們對磚石疊砌的深度鑽研。由於印加帝國身處地震帶及火山活動區，抗震成為建築建造時的首要要務，印加帝國的磚石匠透過精密的切割，在不使用接著材料（灰漿），也沒用鐵製或鋼製工具來切割及打磨石料的情況下，將磚石完美地構築在一起，其接縫緊密的程度甚至連一張紙都無法插入，此外亦能在地震發生時透過彼此碰撞減震，讓建築物不致倒塌，顯見技術之純熟。這些磚石構築普遍運用在印加帝國的宮殿、神廟、城堡、住宅與梯田等建築物上，同時在建築上亦反映力學的原理。此一高技術性的工作現今已失傳，據專家研究，其製作方法應是先透過幾種破石技術，將石頭劈砍成大略希望的樣式，再經過奴隸長時間的搬運打磨，其精確度會以3至5度的角度向內傾斜，拐角處也呈圓形設計，為此來強化其穩定性，並放置到相應的位置上拼裝。發掘過往的蛛絲馬跡，包括特殊的火山灰質地與先進的切割製磚及堆砌技術，都顯示當時代的印加人透過建築回應當地獨特的地域環境。

印加帝國時期高超的磚石工藝技術
印加帝國以精密的切割、裝嵌與疊砌技術，建造具高度工藝性的宮殿、神廟與城堡。

工業革命時代 —— 材料與技術的雙重革新
（距今約250年前）

　　工業革命自18世紀中葉自英國開始，在當時代的歐洲興起一波革新巨浪，因應機械時代的來臨，系統化、構件化、標準化與預鑄化的構成建造流程突飛猛進，由於新材料、新技術的出現改變了世界，今日我們隨處可見各式磚的形式－從紅磚、白磚、灰磚、玻璃磚、火頭磚、異形磚…等，豐富而多樣化的材料形式，皆是因工業革命的技術與科技變革而產生。機械生產與模矩化製程的概念也在此一階段發展成熟，這股趨勢不僅在誘發工業革命的西方世界蓬勃發展，同時也隨著航海時代與帝國殖民的展開傳入東方世界，同時期的台灣在日治時期大正年間（1912～1926）便開始引進機械磚的製作模式，透過工業化與模矩概念的製造技術，大量生產規格一致的紅磚，當時的紅磚主要由高雄的「台灣煉瓦株式會社打狗工廠」生產，該工廠生產出極為知名的「TR磚」。顯見工業革命後到20世紀初期，透過多樣的材料、製作方式與機械化製程的全面進步，磚早已成為主要的建築材料並普及全球，大大加速建築發展的進程，多元的磚形態與應用更成為文明與科技進步的象徵。

工業革命時代衍伸出多元的磚形
工業革命後因應技術與材料的革新，磚出現了豐富而多樣的材料與形式，同時全面進入機械化與模矩化製程。

數位時代 —— 導入數位工具與製程的突破性思維
（近代）

　　2007年《遠東國際數位建築獎》（FEIDAD award），由美籍建築師戈雷格・林恩（Greg Lynn）的流體牆（BoBWALL）所獲得，這是一個嶄新的模組化「磚」牆系統，當時這個作品受到廣泛的關注，其核心概念也是一種磚的堆疊形式轉換，同時也透過數位科技的助力，對於磚這種具千年思維的物件，提出新的可能應用性。因而在保有磚特有的模矩性與可連結性之外，使用結合六軸CNC與複合式，具備低密度、可再生、抗衝擊等特性的環保聚合物材料，藉由新的數位科技製造出金屬模矩，再大量生產輕量化、可模組化並具獨特流體造型的「三圓葉單元磚」（The three lobed form of the bricks），其構造的特點為：無須結構支撐、低密度多孔隙、可再回收、耐衝擊性、空心，同時單元共有6種組合的可能，可以無限延伸組構成任何所需的空間形式與尺度，重新定義了量體（massing）、構造（structure）與邊界（edge）的關連，重新定義了建築的最基本的元素。

　　再者，其組合方式從二維堆砌轉向為三維融接，這是人類文明史上首度透過「磚」來堆砌三向度流線形牆面。透過數位科技與新異質材料的整合，以不同組合、色彩、造型等多變形式，讓磚在保有模矩化思維的同時，也因數位科技的介入產生了新的可能性。[1]

1　詳見《當代建築的逆襲：從勒・科比意到札哈・哈蒂，從線性到非線性建築的過渡，80後建築人的觀察與實作筆記》－數位性章節，34頁。

數位時代的新形態磚
（BoBWALL）
透過數位科技與異質材
料的整合，磚也出現了
不同色彩與造型的變
化，從傳統的二維堆疊
轉向為三向度融接，呈
現出嶄新的構成方式。

自造者時代 ——
以小規模數位自造建立互動式實驗網絡
（近代）

　　近年來因技術門檻的解放和資訊的透明，再由FabLab所引領的自造者風潮，透過互聯網的串聯與延展，出現了自造者風潮（Maker，又稱爲創客），其概念來自於英文Maker和Hacker兩詞的綜合釋義，指的是熱衷實踐、分享技術、建立連結、交流思想、學習自造爲核心的思維，從學界到業界掀起一股熱潮，以科學技術結合眞實材料協力空間設計的操作比比皆是。舉個實例，知名日本建築師中村拓志（Hiroshi Nakamura）在2009～2011年間，便以自造者的思維，藉由訂製模具結合新材料技術的研發，壓製出高壓的眞空壓克力玻璃磚，考量到眞空磚的隔音係數，玻璃磚製造需等待緩慢而費時的冷卻時間，同時在製程後也需再加工。

　　中村拓志將此一技術運用在日本廣島的設計案Optical Glass House中，他以6000塊光學玻璃磚（50mm×235mm×50mm）組成面積8.6m×8.6m的巨大通透玻璃磚牆，區隔了繁雜都市中心與寧靜住宅的邊界，構築一個既輕盈又穿透的詩性空間，一種嶄新和詩意的新材料和構築形式油然而生，藉由光學玻璃牆的具體實踐，透過數位科學技術與材質革新，中村拓志實質地由技術層面回應技術門檻的解放及資訊的透明，也回應了「所謂當代的時代性應是自造者時代」的主張與思考，一種不追求絕對量產化和模矩化，而是找尋並建立一種個人意志的「自」造品。[2]

自造者時代磚之應用
日本建築師中村拓志以自造者的手法，將訂製模具結合新材料技術，製作真空壓克力玻璃磚並用於廣島設計案Optical Glass House中。

2　詳見《當代建築的逆襲：從勒‧科比意到札哈‧哈蒂，從線性到非線性建築的過渡，80後建築人的觀察與實作筆記》—輕透性章節，124頁。

新物種時代 ── 以創意找尋磚的嶄新應用
（近代）

　　近年，人類對磚的使用逐漸突破傳統的建築構造思維，磚開始有更廣泛的運用，這股風潮也迅速地席捲全球。位在印度的孟買工作室（Studio Mumbai）便透過與技巧純熟的在地工匠合作，結合設計師的創意發想，將概念發想具體落實在實體物件的操作，並於 2016 年推出《Maniera 06》系列產品，這款將傳統的磚石材料運用在椅凳的設計中，被縮小尺寸的磚頭按照傳統建築構造的疊砌方式緊密堆疊成椅背，與大理石及紅木混搭出極富自明性的當代設計產品。[3] 2015 年在同屬亞洲的台灣，也有知名設計師王俊隆透過其《砌磚計畫》(Brick plan)中，將石雕的工藝切割技巧運用在傳統紅磚牆的切割上，並藉由拋光技術和新的混合材料製成器皿，異質材料的結合與功能使用的突破，創造出磚－作為建築材料與容器的異質性碰撞結合。由這些例子中，不難發現在當代，磚可以不再只是磚，而可以被賦予新的意義，「磚」從過去純粹的結構導向變成了承載記憶的新形態物件，筆者喜歡稱

其為「新物種」（new species）。《砌磚計畫》是記憶的容器，承載了作者在農村紅磚屋成長的回憶。同時紅磚計畫獲世界級知名德國維特拉設計博物館（Vitra Design Museum）以及倫敦設計博物館（Design Musuem）的收藏，也體現在新物種思維在當下的重要價值。

　　磚的發展脈絡－由4500年前古埃及帝國的模矩化堆疊，2500年前古羅馬時代的燒製技術，650年前美洲印加人的裁切與磚石技術進化，到工業革命開始因工業技術革新產生多樣的材料形式，當代結合數位輔助運算與複合媒材運用。在每個不同時代，相同的建築材料皆因當時的時代性－科學技術與技術性的進化，激盪出不同的呈現方式。因此，由磚進化的脈絡中，我們不難發現好設計並非一昧的追求原創，而是應該針對時代性之下的技術、文化，並與在地產生對話。

新物種時代磚應用
設計師王俊隆將大理石切割工藝與刨光技術運用於傳統紅磚切割，並結合大理石製作成器皿。印度Studio Mumbai則將傳統的磚石材料運用在椅凳的設計中，磚被以傳統建築的疊砌方式緊密堆疊成椅背，與大理石及紅木混搭出當代設計產品。

3　詳見《當代建築的逆襲：從勒‧科比意到札哈‧哈蒂，從線性到非線性建築的過渡，80後建築人的觀察與實作筆記》－地域性章節，192頁。

時勢造英雄

與時俱進，透過關注時代進而創造時代

漫威公司（Marvel Studios）成立於1939年，以出產超級英雄系列聞名全球，可口可樂公司為知名的跨國飲料品牌，勒‧柯比意（Le Corbusier）則是20世紀最重要的現代主義建築大師，這三個分屬不同領域、具備不同專業的團隊與個人，他們之間有什麼共通性呢？事實上，無論是漫威、可口可樂或柯比意，他們不約而同地都關注同一個時代的重要事件，因此在時代性的對應上能夠與時俱進，化劣勢為助力，無形中造就了超級IP的發展。

漫威 —— 以二戰背景創造的超級英雄黃金年代

漫威的主要競爭對手擴展宇宙（DC Extended Universe，簡稱DC）早在1910年便成立，很快便成為大型漫畫公司，而1939年甫成立的漫威初期僅是小型工作室編制，和當時業界大部份的漫畫公司一樣都在模仿DC角色的模式作為主軸，因而走入一般套路，導致發展受限，直到第二次世界大戰的爆發，在大戰時期緊繃的戰況激發出愛國情緒氛圍下，利用戰爭的背景，以不起眼大兵漫畫表達軍人的無奈、二戰對美國社會的轉變，以及時代邊緣人的困境，這些都是在替保家衛國的士兵發聲，讓身心受創的大兵、社會邊緣人和弱勢族群有了發聲的機會，回應了當下的因戰爭所引發的許多社會議題，也開啟漫威一條全新的發展道路，一種回應社會現實，不歧視而多元化接納的觀點，這也為往後漫威的發展路線奠下重要的根基，一種包容了國籍、職業、膚色、性別、性向等的社會寫實路線。因此，漫威公司在1941年以當時二戰的背景下創造了全新的原創IP，一個不起眼的邊緣美國大

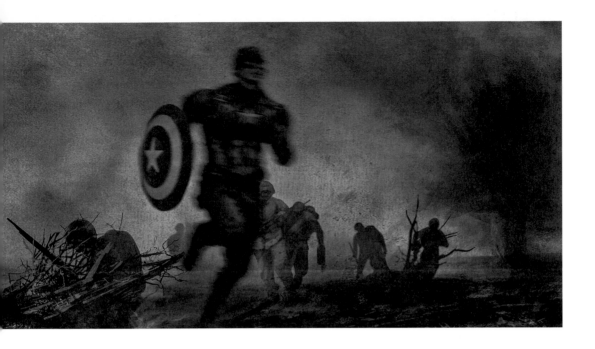

兵路線－美國隊長，漫威的邊緣人物策略，有效地與DC相較強勢、甚至是半人半神的IP有了明確的差異化區隔，並找來當年僅十九歲的知名漫畫編輯史丹・李（Stan Lee）擔任助理編輯，透過這個深植人心的角色將愛國意識與時代氛圍有效地轉化爲虛擬IP，並在推出後迅速走紅，以第二次世界大戰爲契機，漫威透過美國隊長找到與競爭對手之間的差異化路線，導致漫威發展出以邊緣人物角色爲主的形象，並與以社會主流形象爲主的DC做出區別，創造了自身品牌形象及和主要競爭對手之間的差異化，並以此營利造就了廣大的延伸市場（漫威宇宙），更因而從沒沒無聞的工作室，到創造出即將打破全球電影票房紀錄的《復仇者聯盟4》（Avengers：Endgame）背後龐大的二次元影視帝國。

美國隊長
美國隊長是在第二次世界大戰期間，漫威公司以二戰的時代為背景所創造出的超級英雄漫畫角色，回應了當下時空的現實。

可口可樂 ── 由二戰戰事擴張的環球飲料帝國

可口可樂公司早在20世紀初期開始便已是人手一罐的美國國民飲料，其人氣從當時迄今始終居高不下，持續了一百多年的時間，讓產品得以從美國到全球的祕訣就在於可口可樂建立了屬於自己的銷售管道。在第二次世界大戰期間，有鑑於愛國的使命感與敏銳的商業佈局考量，可口可樂公司與美國政府協商，確保能在最有效率與最低成本的情況下，提供戰時位於第一線戰場的美國士兵都能夠喝到冰涼的可口可樂，將屬於美國「家」的味道和民族精神傳遞到每一位士兵身上。話說在1943年二戰的高峰時期，美國陸軍將軍德懷特・艾森豪（Dwight David Eisenhower）就提出了一個特別的要求。他向陸軍參謀長喬治・馬歇爾（George Catlett Marshall）將軍發出緊急電報，要求不需要增兵，但需要一項重要的「軍隊補給品」，他要向戰場的士兵

二戰中可口可樂的佈局
可口可樂以在二戰期間隨美國軍隊深入戰區，並將此模式和渠道運用在日後的通路佈局，讓企業成功走出美國國土，邁向國際。

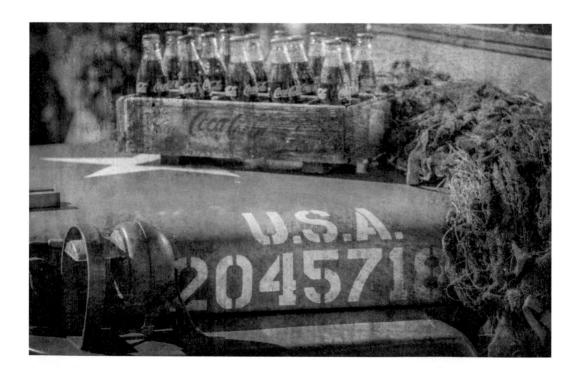

發送數百萬瓶的可口可樂！馬歇爾立即批准了要求，他知道家鄉的味道對提高部隊士氣有多重要！

可口可樂公司總裁羅伯特・伍德夫（Robert Woodruff）敏銳的商業嗅覺知道二戰對於國家和未來商業發展的重要性，據說曾下令「只要是穿著美軍制服的每個男人都可以獲得一瓶5美分的可口可樂，無論他在哪裡以及公司的成本是多少！」經統計在戰爭期間，軍隊相關人員總共消耗了超過50億瓶的可口可樂。因而，透過這樣的協定，可口可樂公司得以在二戰期間沿著美國參與的戰線進行佈局，並在當地建立生產線及加工廠，並持續擴張形成銷售管道及生產的重要發展基地，最終在大戰結束後，這些戰略工廠便轉型為商業根據地及鏈結全球的重要渠道，讓可口可樂由美國在地品牌一躍升為國際性的跨國飲料大廠，成為世界級品牌至今。

多米諾建築原型 ——
因應戰後復甦需求的模矩建築理念

作為20世紀最重要的建築師之一，同時也是城市規劃家、作家和藝術創作家的天才建築大師，勒・柯比意（Le Corbusier）長期關注於探討簡約風格與現代主義，他在第一次世界大戰時期的1914年提出多米諾框架系統（Domino System）理論[4]，恰巧在二戰結束後（1940年代），因戰爭導致的破敗城鄉景觀急需復原，同時因應當時大量的住宅需求，透過模矩化的建造以簡化設計製作流程成為當時代的主流，以形隨機能的概念因應戰後家

4　詳見《當代建築的逆襲：從勒・科比意到札哈・哈蒂，從線性到非線性建築的過渡，80後建築人的觀察與實作筆記》—誰打開了方盒子：現代建築的轉向與預言章節，20頁。

多米諾框架系統

此系統為建築師Le Corbusier所提出的當代建築結構原型，以樑柱結構取代傳統的承重牆系統，也讓建築構築踏入了一個嶄新的紀元。

園的恢復，以此為契機，在這個急需快速、大量重建的時期，藉由多米諾系統導入模塊化的模矩理念，最終以框架結構系統（Frame Structure）取代過去傳統的承重牆系統（Load-bearing wall），以大量複製與最大的空間自由化，將現代主義的建築理念推向最高峰並延續至今，這些建築理念仍在今日作為多數城市與建設都市規劃時的最基本架構，因此造就現代主義經典建築，如薩伏伊別墅（Villa Savoye）和范斯沃斯住宅（Farnsworth House）等。同時柯比意也進而創造了影響當代建築發展甚鉅的建築五原則：底層挑空、自由平面、自由立面、水平帶窗、屋頂花園，這樣的思維除了促使現代主義建築的風行，甚至影響了日

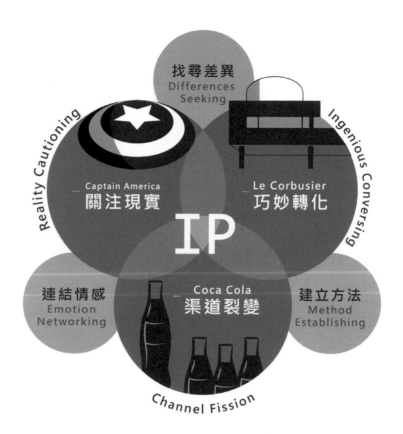

找尋差異
Differences
Seeking

Reality Cautioning

Ingenious Conversing

Captain America
關注現實

Le Corbusier
巧妙轉化

IP

連結情感
Emotion
Networking

Coca Cola
渠道裂變

建立方法
Method
Establishing

Channel Fission

後全球國際式樣風格（International Style）的盛行。可以說順應著大時代的需求和趨勢，一種以機能和結構為主導的系統，進而昇華成對於生活方式及建築理念的推動。

從漫威、可口可樂到柯比意，從動漫、飲料到建築，這些當代在不同領域炙手可熱、具有高度代表性的品牌與個人，都因為在1940年代關注到第二次世界大戰，被迫接受戰爭的摧殘與思維，並能在艱困的大環境中，透過觀注現實、渠道應用和巧妙轉換的方式與時俱進，思考將團隊帶向能順應時勢，解決問題的方法，讓大戰負面、蕭條的大環境狀態化危機為轉機，轉化為品牌提升的正面能量，亦即時事成就了全新的IP，關注時代就可以創造時代，亦即時事成就了超級英雄、超級IP。

二戰時勢造英雄示意圖
美國隊長（漫威）、可口可樂與多米諾框架系統（Le Corbusier），三者皆不約而同地在二戰的時空背景下，利用觀注現實、渠道裂變與巧妙轉化等不同手段和時代性產生連結互動，最終造就成功的品牌與個人發展。

持續百年的設計演繹

從形隨機能到形隨自由

當今為多數人所熟知的觀念－「形隨機能而生」，事實上已是距今近一百年前的設計思維。一百多年來，設計領域伴隨著時代演進，由形隨機能開始產生各種不同的主流價值，這些設計的主流思考，都因著時代的需求與狀態而持續進化、質變。

形隨機能 ── 現代主義建築的誕生

現今大家耳熟能詳的一句話「形隨機能（Form follows Function）」一詞出自於19世紀初的雕塑家霍雷肖·格里諾（Horatio Greenough），而將形隨機能這概念發揚光大並落地實踐的，就是美國芝加哥學派的建築大師路易·蘇利文（Louis Sullivan），其倡導建築設計的造型應跟隨空間的使用機能而改變，而非過去建築形態服膺於無意義的裝飾性思維，這個始於1890年代的設計思考，最初旨在探討裝飾性設計（ornament design）的必然性，但又遇上幾個重要的時空背景使其理念迅速的發展，一為蘇利文執業前幾年，於1871年發生的芝加哥大火後，讓城市處於急需重新建設的急迫性，其後又陰錯陽差地在不久後碰上第一次世界大戰（1914～1918），因應災後和戰後的重建需求與改革思維，適時提供了這個強調功能至上的設計理念一個良好的發展環境，導致了形隨機能的論述在兩次大戰期間迅速而蓬勃地發展，也引動了德國發展出包浩斯（Bauhaus）系統為首的建築理念與設計思維－垂直水平、簡約、單純而冷調的洗鍊風格遂成為主流，並開始出現少即是多（Less is More）美學思考，帶動20世紀的建築邁入嶄新的紀元。而這樣的設計主張在第二次

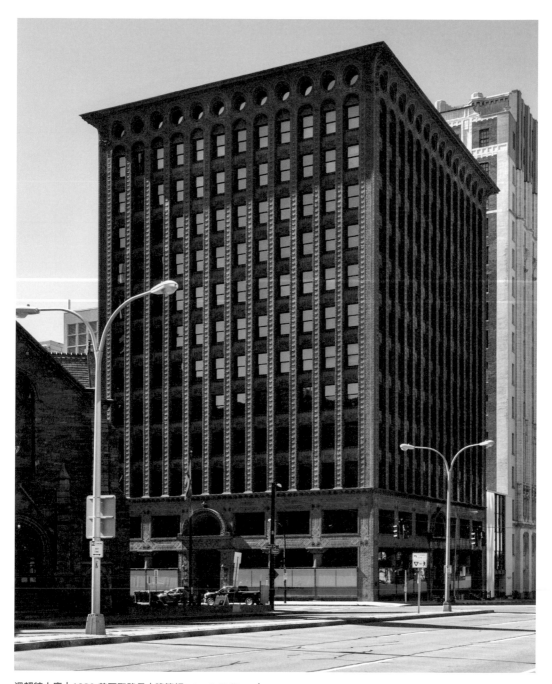

溫賴特大廈｜1890 美國聖路易｜建築師：Louis Sullivan｜
Louis Sullivan為19世紀末至20世紀初期極具代表性的美國建築師之一，除了提出形隨機能的理念之外，Sullivan也具體在自身設計的高層建築中實踐此一理念，位於美國聖路易的溫賴特大廈即是其中極富代表性的案例。

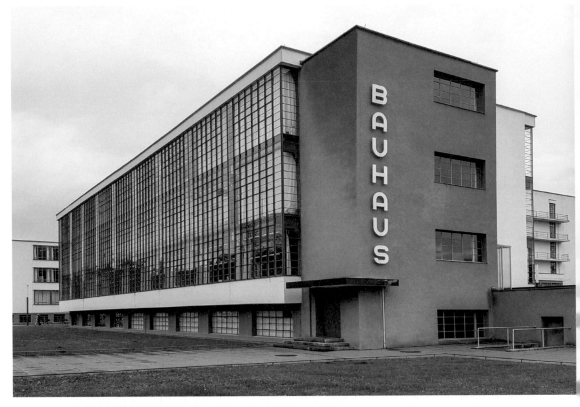

包浩斯建築學院 ｜ **1926 德國德紹** ｜ **建築師：Walter Gropius** ｜
包浩斯運動興起於第一次世界大戰後的德國，發展建築與設計教育，包浩斯教育主張建築造型與實用機能合而為一，這樣的理念對於日後泛設計領域（藝術、工業設計、平面設計、室內設計、現代戲劇、現代美術…等）的發展皆產生了深遠的影響。

發展出以快速復甦、模矩化建造、最有效率、最精準也最簡單構築的方式，並間接促進了日後現代主義、國際式樣建築的出現。也就是說一種理念的全面盛行，和其與當下的時空背景、消費水平與生活方式有著密不可分的關聯。蘇利文在1890年代的形隨機能論述，奠定日後當代設計與包浩斯體系順利發展的基礎搖籃，現代主義的誕生可說是形隨機能理念的發揚與集大成的成果。

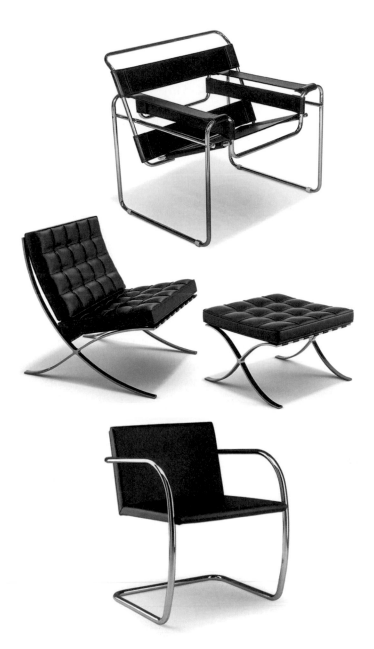

三款設計師椅

形隨機能的理念也為工業設計帶來深遠的影響，包括匈牙利裔的設計師 Marcel Breuer 在 1925 年所設計的瓦希里椅（Wassily Chair），及德國建築師 Mies van der Rohe 設計的巴塞隆納椅（Barcelona Chair）與布爾諾椅（Brno Chair）皆屬此類，其中，瓦希里椅是世界上第一張以鋼管為素材構築的椅子，作者運用金屬構材的高度可塑性與實用性，結合美學設計的思維，造出兼具實用美學的經典座椅。

形隨樂趣－將生活中的愉悅帶入設計

　　就在現代主義風格的建築思維大行其道，風起雲湧地在20世紀前期席捲世界，引發一波新的建築革命後，形隨樂趣（Form follows Fun）的觀念便出現了，這個由著名的現代主義建築作家布魯斯‧彼得（Bruce Peter）所歸納的概念始於第一次世界大戰後，旨在說明設計應回歸其本質，並讓使用者產生愉悅感，是一種具趣味性的創新態度。現代主義設計思潮開始產生質變，是立基於戰爭後須快速恢復的時期已結束，時代的發展邁入承平時期，世界恢復穩定，人們對事物關注的重點不再停留於快速、有效率地解決現有問題，而是如何在既有基礎上進行調整，如何讓我們所身處的環境變得更好，並能透過愉悅的設計修補在戰爭期間所造成的傷痛。

　　這樣的觀念轉變可以類比到人類對「飲食」這個行為的反應，在沒有任何食物獲取管道時，求得溫飽成為人類求生存最重要的選項（形隨機能），所有可以入口的食物對人類而言都是美味的；反之當我們吃飽喝足後，才有多餘的力氣思考是否可以把食物變得更美味，抑或是增添其他的休閒娛樂（形隨樂趣），也就是傳統華人社會「飽暖思淫慾」的論點，對設計師而言，這即是設計的樂趣所在。

　　從這個階段開始，設計不再像過去那麼冷調、俐落和純粹，它開始有很豐富的色彩與形式呈現，並且出現許多「愉悅」的建築，如海水浴場、戲院、動物園、假日營地…等。設計中充滿愉悅的本質開始顯露並為人所認識和需要，這些愉悅性設計的發揚，都是建立在時代性的需求上，恢復了戰爭前的往昔生活後，人類也不再只滿足於簡單、快速、便捷的設計，不再只關切空間機能的實用性，而是希望帶入更多生活中的具趣味性的人事物，形隨樂趣的觀念便成為人類對當代生活所追求的極致目標，而這

Yona Friedman個展－空間構造（space chain）及空中城市概念圖
Yona Friedman 提出的空中城市烏托邦理念，認為空中城市是一系列可變動構造的集合體，漂浮在既有的城市之上，居民可以自由地選擇想要居住的居所，藉由移動創造相互交流，增進連結的可能性，創造出趣味愉悅的生活體驗。

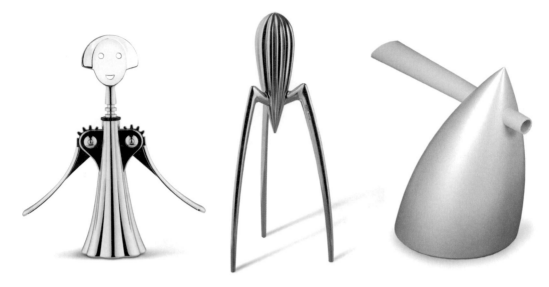

工業設計商品

Alessandro Mendini 與 Philippe Starck 為當代知名的歐陸設計師，他們的設計不約而同地都具有標新立異，充滿趣味性的特質，總能顛覆人們對物件的傳統認知。包括安娜紅酒開瓶器（Anna Candleholder）、外星人榨汁機（Alessi Juicy Salif）、熱水壺（Hot Bertaa）等，皆是工業設計史中極為重要的作品，以設計創造了一個極具形而上美感趣味的功能性產物。

也間接影響了法國建築師尤納・佛萊德曼（Yona Friedman）的建築理念。

　　1950 年，佛萊德曼在國際現代建築協會（CIAM）的大會中提出知名的「移動建築」（Mobile Architecture）理念，並發展成為一套成熟的建築理論系譜，包括隔板鏈（Panel Chains）、摺疊屏風、筏式街區與空中城市…等論述，這些理念皆是希望透過一套建築架構體系的建立，對應多變的社會制度，期望反應出居住者對空間需求的自我意識和自由表達，強調空間的存在本是要滿足人類對變化的訴求，成為戰後美好世界烏托邦建築的代表。而這樣的理念延續了形隨樂趣時期以使用者為出發的思考，這些對於愉悅及有趣的想像力，也影響了日後代謝派（Metabolism）、建築電訊（Archigram）和藍天組（Coop Himmelb）等實驗性團體的出現與發展，由上述發展顯見將生活中的樂趣和自我意志帶入設計，即是形隨樂趣之意。

布萊克普海灘建築 ｜ 1930 英國布萊克普 ｜ 建築師：Joseph Emberton ｜

封面為英國的布萊克普海灘建築，該海灘創立於 1905 年，在 1933 年時聘請建築師 Joseph Emberton 為海灘的遊憩區域做整體規劃，Emberton 在往後的 10 年間設計了一系列極具趣味性的休閒風格建築，彰顯了形隨樂趣的理念。

形隨行為 —— 人類行為與建築空間的連結

　　經過戰後創傷的二十年修復，世界因科技而飛速地重整和進步，1960年走進了一個振奮的年代，從市民底層的學生運動到大尺度摩天大樓的林立、從虛擬的計算機發展到大尺度的登月計劃，振奮的年代也激發出嶄新的思考，當時考量設計不應只是單一地追求愉悅、趣味和烏托邦，同時也需要真實地與「人」發生關聯，從人的視角出發，而所謂的人，意指行為和活動，而其基礎就是基於對尺度與自由度的拿捏，因此設計轉向開始重視人的各種可能的行為活動與狀態，企圖架構一個可以讓人們自由地表達個人的意願和行為的思潮，強調建築和人的自主性。形隨行為（Form follows Behavior）的理念即在這樣的背景下開始具體實踐。

　　以強調環境經驗感知聞名的美國都市計畫學家與建築師凱文・林區（Kevin Lynch），在其規劃設計論述便強調設計應該與人產生關係，應重視以人為主體的體驗感，比如他認為有效的動態和移動會讓人產生愉悅感，同時有序列的尺度變化能強化人對空間的尺度感，其著作《城市的意象》（The Image of the City）一書中，歸納出都市意象的五大元素，包含路徑（Path）、邊緣（Edge）、區域（District）、節點（Node）、地標（Landmark）。林區認為若設計師想設計規劃出好的作品，就應該在城鎮與城市中以人為本地建立連續動態、關注序列組合、重視體驗感、控制和諧速度，並以五種視角來觀察人的不同行為，透過具體觀察與調研，將人與建築產生的關係緊密地串連起來。有鑑於此，1970年代的設計師們都非常重視人類行為學的實踐和詮釋，即形隨行為的理念，並開始研究人與人、人與空間、人與城市、人與地域之間的關聯。

　　除了林區之外，1960～1980年時期的建築發展中，日本的代謝派（Metabolism）與英國的建築電訊（Archigram）亦具有

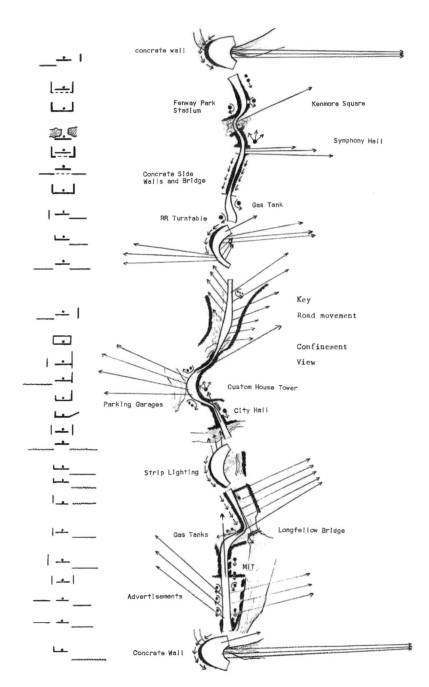

Kevin Lynch －都市規劃圖理念與原則

建築師兼都市計畫學者 Kevin Lynch 在其著作《城市的意象》中，提出構成都市的五大元素，分別是路徑、邊緣、區域、節點、地標，設計師應從這五點觀察城市中的人們，重視動態、序列和尺度以串聯人與建築的關係。

DONALD APPLEYARD, KEVIN LYNCH, & JOHN MYER, (1963). The View from the Road. San Jose, CA : Department of Art and Art History of San Jose State University.

極重要的影響力，甚至激發了義大利的Archizoom和超級工作室（Superstudio）兩個激進團隊。先來聊聊Archigram，作為一個活躍於70年代前後的英國建築邀進團體，強調人文與科技的關係，認為建築美學應凌駕於功能之上，而另一個重要的核心概念，就是重視個人需求而可任意變換的單元規格化住宅，和一座可以相互連接組合的移動城市（集合建築體），人類的生活行為和尺度（scale）透過軟硬體的手段產生密不可分的關聯，從極小的介入（plug-in）到極大的移動（Instant City），都在在回應了先前我們討論到的尤納‧佛萊德曼理念，更看到對於自由性的主張和尺度的關注。

再來談到日本的代謝派，以建築師川添登（Kawazoe Noboru）、菊竹清訓（Kiyonori Kikutake）、黑川紀章（Kisho Kurokawa）、淺田孝（Takashi Asada）等人為首，主張建築不應該是靜止的，而是應由可拆換的模塊所組構，透過不斷的拆解達到一種動態的自我更新，應強調事物的變化和生長，建築應是一個不斷變化的動態過程。這樣的理念促使建築師必須重視模塊構件與尺度的設計，無論是丹下健三對於模矩和尺度標準的追求，還是淺田孝所繪製的「淺田尺度」圖例作為丈量的基準，都是考量以人為核心、追求建築自主性的思考，藉此來探索未來都市設計的可能。而建築電訊與代謝派的思考，也回應了永續發展的建築思維[5]。

無論是實體的城市規劃還是以紙上建築的反烏托邦思潮，都試圖強調以人為本的自主性，可知當時關注人類行為與空間連結的重要性，即是形隨行為之意。綜觀大時代的背景和傳承，催生了設計思考的蛻變，又再次印證了時代性與設計思潮的緊密關聯。

5　詳見《當代建築的逆襲：從勒‧科比意到札哈‧哈蒂，從線性到非線性建築的過渡，80後建築人的觀察與實作筆記》－永續性章節，212頁。

淺田孝－代謝派「淺田尺度」

圖中右方是由日本建築師淺田孝繪製的「淺田尺度」比例圖，反應了1960年代日本代謝派的建築思考，解讀了從原子到大星雲構成的連續尺度關係，繪製出「淺田尺度」以探索未來都市規劃與建築設計的方向。圖中左方為 Le Corbusier 所提出之模矩論（The Modulor），也影響了丹下健三對於模矩和尺度標準的追求。

格拉茨美術館 │ 2003 奧地利格拉茨 │ 建築師：Peter Cook │

照片正中央的建築為建築電訊代表建築師 Peter Cook 所設計的奧地利格拉茨美術館，如同科幻電影中太空船造型的藍色外觀降落在歷史悠久的古城，但其尺度的拿捏和與外部空間的串連，所形構的城市肌理是友善和創新的，一個沉寂了數十年的紙上建築思維終於在 2003 年落成。

形隨情感 —— 將體驗帶入設計之中

在歷經長期以功能爲主要導向的設計思維後，70年代開始，消費者逐漸重視產品與物件蘊藏的情感意義與操作體驗，設計的好壞不再只單看物件判斷，而是從創造的新關係中確認。哈特穆特・艾斯林格（Hartmut Esslinger）被美國《商業週刊》譽爲是1930年以來美國最有影響力的工業設計師，同時也是蘋果產品設計教父，他在1969年成立Frog Design，在70年代否定了當時仍主導主流設計的形隨機能精神，並提出形隨情感的理念（Form follows Emotion），爾後伴隨Frog Design的設計業務由單純的物件設計之外逐漸加入空間與系統設計，更能在設計中強化形隨情感的概念。艾斯林格認爲設計應旨在塑造一種經驗與關係，在

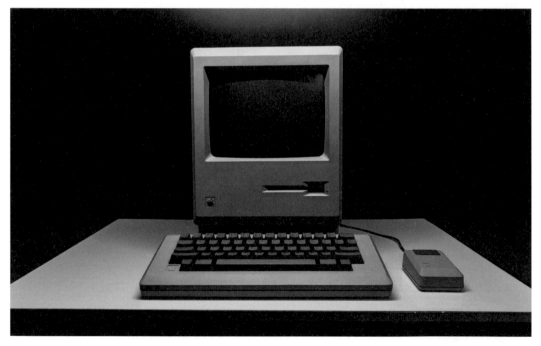

蘋果麥金塔電腦 ｜ 1984 ｜ 設計師：Hartmut Esslinger ｜
Hartmut Esslinger在1984年為蘋果公司設計的麥金塔電腦，以使用者良善體驗為目標的設計思考，取代過往功能性為主的工業設計思維，成為個人電腦發展的重點里程碑。

母親之家｜ 1964 美國費城 ｜ 建築師：Robert Venturi ｜
位於美國費城的母親之家，是建築師 Robert Venturi 為母親設計的房子，看似簡單、對稱的古典元素住宅，卻隱含著複雜開窗與層次關係，創造了平衡中帶有不對稱感的特殊設計，也體現他所主張的「建築的複雜與矛盾」理念。

這裡「情感」指的是一種適切的使用者經驗，不刻意強調極端的理性功能主義，也不只有追求純粹的情感訴求，而是讓設計成為一種有意義的情感載體，因此，設計師在操作設計之前，首先必須更深入鑽研使用者的習慣與思考如何創造出適切的體驗感關係及情感鏈結。

1984 年，Frog Design 為蘋果公司設計麥金塔電腦（Apple Macintosh），這款搭載 9 吋黑白螢幕、鍵盤與滑鼠的個人電腦，以簡約的白色造型呈現出小巧、簡潔的純淨質感，並透過視覺符碼傳達整潔、秩序的理念，在麥金塔電腦的案例中，設計師強調的是讓消費者購買到被良善設計過的簡單商品，一種重視使用者

自殺者之家與自殺者母親之家 | 1986 美國亞特蘭大（後來移至捷克布拉格）| 設計師：John Hejduk |

知名建築師John Hejduk為1970年代活躍於美國的建築師與藝術家，並以深厚的建築理論論述見長，其創作作品自殺者之家與自殺者母親之家（House of the Suicide and House of the Mother of the Suicide）位於捷克布拉格，此為「假面舞會」計畫中的一個「非建築」，Hejduk自稱為結構體（structure），作品以兩個相對的視角隱喻述說一位母親失去孩子的傷痛。

體驗的設計思考和企圖建立的質感生活，而非以功能性爲主要考量的思維。

後現代建築最初源於 1960 年代，作爲現代主義的反動，建築師羅伯特・范裘利（Robert Venturi）、麥可・葛瑞夫（Michael Graves）、約翰・黑達克（John Hejduk）等人認爲當時代主流的現代主義建築過於簡化，缺乏多樣性與風格，主張建築應當是複雜而矛盾的綜合體，強調重新重視文藝復興以來的人文思維，回歸以情感爲本的設計探索，范裘利甚至公開否定了密斯的「Less is More」的原則，而戲謔性地提出了少即是乏味「Less is Bore」。因此，在後現代建築裡我們不難發現形隨情感的概念蘊含其中，包括了隱喻、曖昧、幽默、聯想、反省等情感，強調建築的象徵性與人性理念，因而透過將體驗感帶入設計想法之中。簡而言之，設計應該是層次豐富的，同時需重視使用者經驗，藉以引發設計以外的思考。這即是典型的形隨情感設計脈絡。

從工業設計到建築設計的領域，皆可發現自 1970 年代開始，設計師與建築師的思考逐漸轉向，從過往長期重視的機能與使用性思維，轉變爲強調使用者經驗的思路，重新關注過往對人文主義的脈絡性關懷，以「人」爲本位，以情感爲依歸，試圖在設計的領域中，重新建構出質感與設計兼具的使用者體驗。

形隨編程 ── 以程式語言演算嶄新的解構形式

隨著時序進入1980年，80年代是重要的數位元年（digital age），因個人電腦的出現普及與網際網路的發明，具體改變了近代世界的運行。電腦的原型最初出現於第二次世界大戰所處的1946年，並於1960年開始介入設計的操作，直至1980年代，伴隨著網際網路的發明與逐漸普及開始改變設計環境。形隨編程（Form follows Programming）的概念即在此時出現，編程─Programming這個詞彙的本意即是程式編寫，意即人類開始可以透過電腦編寫程式，首次有機會讓建築設計與程式產生對話，運用在建築的設計演算上，便產生與過去建築截然不同的形態風貌，呈現出眾多數位、有機的外型設計，包括著名的建築師札哈·哈蒂（Zaha Hadid）、馬岩松…等，皆是當代將形隨編程理念運用在自身設計作品中的佼佼者。

電腦的出現，提供了解構主義（Deconstructivism）建築發展的重要能量與支持，這股形隨編程的設計操作方法也在當代建築、室內與工業設計界吹起一股風潮，1988年由建築師菲力普·強森（Philip Johnson）所策劃的解構主義七人展於紐約現代藝術館（MOMA）展出，包括法蘭克·蓋瑞（Frank Gehry）、雷姆·庫哈斯（Rem Koolhaas）、札哈·哈蒂（Zaha Hadid）、丹尼爾·李伯斯金（Daniel Libeskind）、藍天組（Coop Himmelblau）、伯納德·楚米（Bernard Tschumi）和彼得·艾森曼（Peter Eisenman）等七名建築師皆參與其中，解構主義建築師強調破除古典價值，並引進新概念，極端地顛覆了現代主義思潮，成為後現代建築發展最亮眼的一股潮流，在這一波去中心化的激進情緒反動裡，伴隨著破碎、扭曲、斷裂、錯動、衝突、不穩定等表現手法，解構主義建築確實將建築的形態與空間從現代主義的束縛中解放。而電腦及數位工具的助力與設計編程適時地介入，的確給了這種「動態」的解構建築非常有利的發展與支

夢露大廈 ｜ 2012 加拿大安大略 ｜ **建築師：馬岩松** ｜
夢露大廈是位於加拿大安大略省的雙塔摩天大樓，運用電腦的編程運算，整體形態呈現出不斷漸變扭曲的樣貌，從底部至頂層共旋轉209度，由於每個樓層與樓層間都運用了水平旋轉的設計，打破長期以來高層建築在結構上呈現均直筒狀的形式，創造了建築新形態的可能性。

持。同時，建築學院也開始關注於運用電腦程式語言，透過數位編程的運用介入設計的方法與過程，因而以程式語言演算出嶄新的設計形態，即是形隨編程之意。而建築在數位科技及編程這股發展洪流中，如虎添翼般再次加速了建築的進程。

摩珀斯酒店 ｜ 2018 中國澳門 ｜ 建築師：Zaha Hadid ｜
2018年甫開幕的澳門摩珀斯酒店為知名建築師 Zaha Hadid 遺作，她以中國傳統玉雕技藝為靈感，透過複雜的電腦運算設計出自由型態的外骨骼結構，非線性設計所創造出光影交織，極具未來感的建築作品。

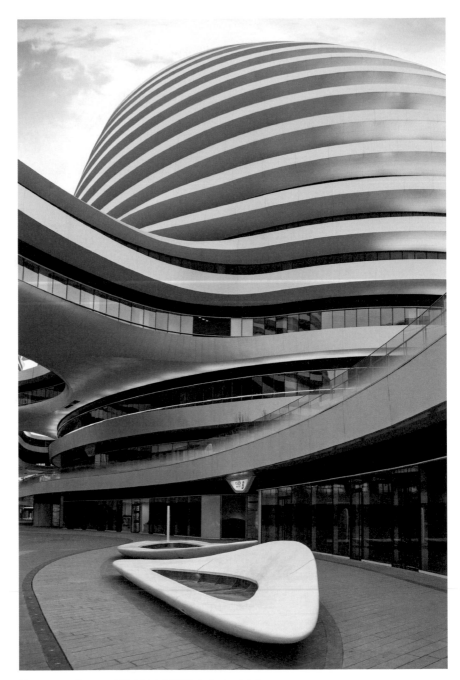

銀河SOHO ｜ 2009 中國北京 ｜ 建築師：Zaha Hadid ｜
此案為位於北京東二環的大型城市綜合體建築。從整體的規劃、建築、室內到街道家具設計，都是一流暢連續的自由形體空間，這沒有電腦運算的介入與協助是不可能建造出來的。

形隨評析 —— 結合行為模擬與數據分析的設計方法

　　當電腦逐漸普及，網路也開始全面滲入日常生活之後，人類也開始進入全數據的時代，大數據的理念與運用逐漸形成一股顯學。當我們將一種新的工具運用在建築形式的設計上時，設計師們也開始思索，電腦作為一種新型態的工具，是否不僅止於造形設計的操作，而有機會進一步以數位工具的應用來評估設計走向的可能性？當電腦運算遇上網際數據時，在設計領域也因而造就許多評估物理環境設計和人因行為[6]的軟體，諸如BIM、Ecotech、CFD、Grasshopper…等，在電腦編程及運算的基礎上，強化其模擬、評估和分析，針對其數據的結果判斷出最優化的解決方案，便產生形隨評析（Form follows Evaluation）的設計方法。因此，約莫在形隨編程的設計操作風起雲湧之時，形隨評析這個由英國建築學者比爾・海利（Bill Hillier）所提出的觀念也相應出現，透過可量化的空間資訊，如空間單元組構的使用度、動線便捷度、人潮移動的群聚模擬等，藉此來預判未來空間使用行為的傾向，提供設計與決策重要的依據。[7]

　　形隨評析的理念，即是結合當代數位科技的數據模擬和分析優勢，可以說是過去強調人因行為觀察在空間設計中落實的數位化演進，概念上有點類似是結合形隨行為與形隨編程兩者所產生的結果，為何這麼說呢？有趣的是比爾・海利教授還曾受邀參與凱文・林區（Kevin Lynch）的紀念講座會，其演講的內容就是討論電腦模擬對於城市發展和設計方向的重要性。例如室內火災現場的模擬，透過電腦輔助與大數據的評析，便可運算出現場可能的逃生路線、狀況與結果，什麼區域需要有更大的空間來因應人潮，什麼

6　所謂的物理環境（physical environment）是指建築物室內外的聲、光、水、熱、風及視覺環境等，涵蓋範圍除了建築本身外，還包含建築與周遭鄰近建築和自然環境間的交互影響。而人因行為（human factor behavior）指的是關於人類的行為、能力、限制和其他特性等相關知識。

7　詳見《當代建築的逆襲：從勒・科比意到札哈・哈蒂，從線性到非線性建築的過渡，80後建築人的觀察與實作筆記》—地景性章節，52頁。

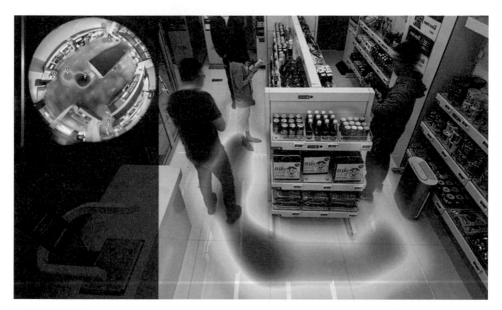

新零售便利商店

透過數位工具的介入，將有效記錄和分析現場的數據，並同時將實體線下店的情況反饋至線上，成為一個線上線下不斷循環的智能商店，同時也給予下家門店設計及擺櫃時一個重要的設計依據。

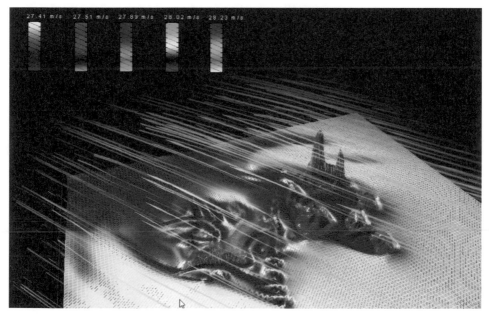

Ecotech 模擬圖

竹工凡木設計團隊在天津的一個規劃案，於早期設計過程中就置入物理環境運算系統，讓動態的能量流（聲、光、水、熱、風）影響和制約整體的園區配置和建築形態，提供設計後端的接續和發展的判斷。

區域又需要適度的引導以利逃生…等，如當時台北大巨蛋的逃生模擬計算，其模擬的數據將會主導決策的方向。透過大數據的導入與電腦運算的輔助支持，大數據對於物理環境的評估、人流的模擬、人類行為的觀察數據累積等資訊，都將協助設計師改變空間設計的形態、動線與尺度，設計也因此產生了更多的可能性。

除了在建築領域上的運用外，在商業界裡也不乏利用模擬和數據來做決策的案例，如阿里巴巴集團是全球最大的零售商與電子商務平台，近年集團順應科技發展，透過旗下研究智庫部門－阿里研究院大量的大數據資料分析，關注大數據對社會、經濟的改變及影響，除了藉由開放、合作、共建與共創的方式，打造科技化又具備影響力的新零售商業知識平台，並透過第一手數據資料的分析，得以在中國市場上不斷創造嶄新的商業模式，並將這些數據資料分析推導出的結論歸納於應用設計的操作之中。因此，結合對於人因行為和物理環境的模擬與數據分析的設計方法，即是形隨評析之意。而當越趨成熟的電腦運算，再加上5G頻寬時代的大量數據，設計將再次蛻變出新的可能。

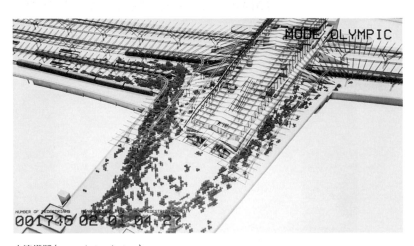

人流模擬（crowd simulation）
根據參數的設定，如人群規模大小、群眾屬性、規則的架構和類型等，運算出各種可能的結果，以利設計規劃時能有利判斷，這種工具常用於大尺度規劃和大型建築設計流程上。

形隨能量 ── 從能源永續與自給自足思考建築的可能

　　踏入21世紀後，設計產業的發展又出現了形隨能量（Form follows Energy）的理念，這個由西班牙建築師文森・瓜雅（Vicente Guallart）所倡導的概念，主張當代城市不再只是一個物理的城市，而應該是一個「整合信息互聯網、能源與資源的互聯網」，一個「虛擬和現實結合的綜合形態」，一個「協同其他能源系統所共構而成，進而可持續發展的生態共同體」。至今已經成為近年在建築、室內設計、工業設計…等泛設計領域所共同追逐探討的課題。舉幾個代表性的例子，如美國NBBJ建築事務所設計的西雅圖亞馬遜企業總部，即是將建築視為一座永續的綠植空間，透過精準的運算，所有能量都可被精準控制，並形成永續的能源體系。西元2000年，知名的荷蘭建築團隊MVRDV在德國漢諾威的世界博覽會中，以「建築的自給自足」為概念設計的荷蘭館，巧妙地藉由設計讓建築物可以透過自身產出的能量不斷永續循環。位於新加坡的WOHA建築團隊，同樣也以創造建築物中的大量綠色植栽，藉以重新思考建築的耗能問題。2019年，筆者剛參加完全球最具影響力的法蘭克福衛浴雙年展（ISH2019），當中策展人也以「Water、Energy、Life」為主題，探討衛浴作為建築空間構件在永續能源思維中創造的可能性。從上述例子中可發現，從城市規劃到建築設計，從室內裝修到工業設計，關注能源已是個必然的趨勢。[8]

　　再者，地球在人類文明的持續發展下正逐步邁向毀滅，甫離世的知名英國物理學家史蒂芬・霍金（Stephen Hawking）曾斷言，若人類離不開地球，則所有文明將在數百年後步向滅絕，其因有二，一是因為人工智慧AI的發展與持續進步，在數百年後將

8　詳見《當代建築的逆襲：從勒・科比意到札哈・哈蒂，從線性到非線性建築的過渡，80後建築人的觀察與實作筆記》─永續性章節，212頁。

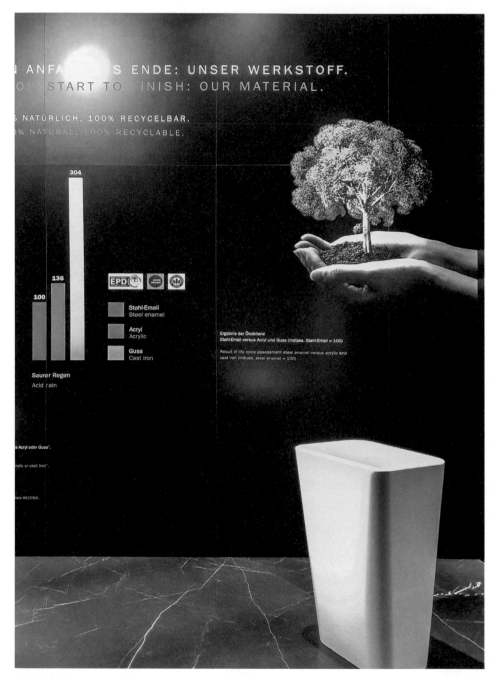

法蘭克福衛浴展

2019年在全球最富盛名的法蘭克福衛浴展中，即以「Water、Energy、Life」為主題，探討衛浴作為建築空間構件在永續能源思維中創造的可能性。

足以推翻創造他的人類；二是因為地球能源的浩劫，若在數百年後仍未找到合適的替代能源，或適宜人類移居的新星球，則人類文明將步向衰亡。這些看似科幻，對末世預言的論點，實際上也有其論述和根據，也有極高的可能性會實現，不得不提醒我們要反思，這已從地域性問題，提升為全球性議題。

　　國際研究組織－全球足跡網路（Global Footprint Network）每年都會計算地球自然資源的可使用量與實際耗損狀況，以2018年為例，實際上全年度可以使用的地球能量在8月1日即已達標，在此之後即是寅吃卯糧的情況，我們使用的能源是一種超支的能量耗損。面臨這樣迫切的能源課題，當代所有的設計皆因時代需求，無論是大型事務所、室內設計公司，抑或是工業設計及建材製造的廠商，都在跟進對於永續、環境保護、能量保存課題的運用與重視，此即是設計作為一種與時俱進的產業，扣合當下時代脈絡對於議題所做的反思與反饋，因而從能源永續與自給自足思考建築的可能，即是形隨能量之意。

未來的綠色永續生活
在法蘭克福的展覽中，可觀察到眾多知名品牌對於未來衛浴的想像和期許，是針對生活方式的解構及延展，另外就是對於綠色永續生活的追求，這二種的核心思維也將創造出衛浴領域的新物種和一種全新的生活方式（Live Anew）。

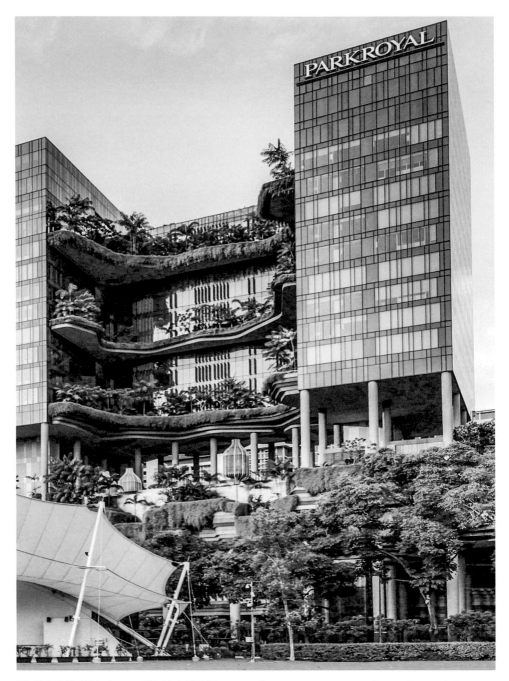

新加坡皇家公園酒店 ｜ 2013 新加坡 ｜ 建築師：WOHA ｜
由新加坡知名建築事務所WOHA操刀設計的新加坡皇家公園酒店，以永續節能的角度進行思考，並具體以「都市綠洲」為概念，藉由綠植及空中花園設計，將大量植栽、灌木引入建築中，成為一座與自然共生的新形態建築。

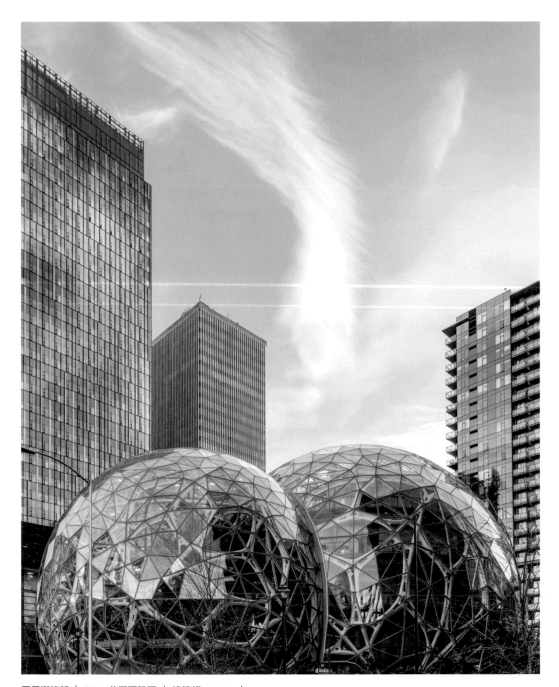

亞馬遜總部　|　2018 美國西雅圖　|　建築師：NBBJ　|
由美國 NBBJ 建築事務所設計的西雅圖亞馬遜企業總部，即是將建築視為一座永續的綠植空間，透過精準的運算，所有能量都可被精準控制，並形成永續的能源體系。

形隨自由 —— 關注設計中多元維度的包容性

　　近年，形隨自由的理念逐漸開始在設計領域中被推廣，2018年威尼斯建築雙年展即以自由空間（Free Space）為策展主題，它描述一種人文關懷精神和人性感受，是一種對於空間本質的關注。自由空間作為一種包容和開放性的概念，認為建築應該為使用者饋贈「自由空間」，意指在任何維度都盡量要做到慷慨，涵蓋了普世對建築不同的價值觀與定義，包括思想的、歷史的、時間的、想像的空間…等不同面向。透過尋找這些面向彼此的交集，設計者得以形塑出一個獨立於傳統場域外，讓人與人、人與空間、空間與空間之間能夠聯繫、鏈結的區位所在。筆者也有幸受邀成為該年度雙年展的會外獨立策展人，以自由即是多（Free is More）為主題，邀請各國新銳設計師、大專院校的設計院所和國際品牌（OEZER）共同參展，一方面回應大會自由空間的理念，一方面也藉由自由邊界的思考連結過去設計史的發展，由20世紀初的「少即是多」走向今日「自由即是多」的論述取徑。

　　在可見的形構之外，形隨自由包含了思考的自由，將過去、現在與未來，歷時性的記憶結合，並強調自然資源與人為素材的對話－包括陽光、空氣、水等自然元素，如何在不同材質形塑的空間氛圍中被感受，設計在其原初的使用目的之外，所被賦予的其它意義。形隨自由的理念，展現了建築多樣性的價值，遂延續成為一種人類理想生活空間的再建構，無獨有偶地，在法國和日本也出現同質的論述。

　　「若我們忘掉我們所知的一切，便能單純地想像各種建築的可能性」。知名的日本新生代建築師石上純也（Junya Ishigami）透過探索建築的本質，在空間設計中融入藝術與科學的觀點，模糊空間的邊界，藉以創造建築的無限可能，他在2018年於法國巴黎舉辦個展，這場名為解放建築（或稱自由建築）「Freeing

自在椅 FREEDOM │ 2011 │ 設計師：竹工凡木 │
此為筆者的作品，設計的概念回應了中國人對於或坐臥的姿態，並利用廢棄木角料，探討如何突破材料與空間既有的限制，結合木質結構本身的自然特質與參數輔助設計，創造出對於座椅的新想像。本作品榮獲眾多國際獎項，也應證了全球評審對於當代設計作品中，「自由」價值論述和體現的重要性。

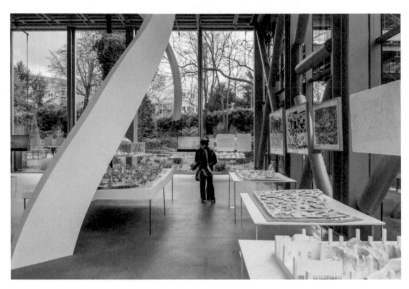

石上純也－ Freeing Architecture
關於石上純也對於「Freeing Architecture」的論述，認為或許設計師應先將過往對於建築學的基礎原理與方法拋在一邊，用一種全新的視角來看待它，解放既有思維對建築的束縛，就像是在一個建築觀念不存在的世界中進行建築的工作。

Architecture」的建築展覽，以石上純也一貫的風格－平靜、自由流暢、明亮的色調與大量曲線為主打，並強調其設計中與自然連結的部分，包括以風景、森林為主題，透過以自由思維解放建築，藉由形隨自由的理念讓建築自身突破過去既有的限制，讓建築更加輕盈，最終形構成為一種流動、廣闊，與環境融為一體的情境。因而我們發現當代重要的設計論述，都在提倡給予一個多維度與包容性的空間視角，此即形隨自由之意。[9]

　　從形隨機能到形隨自由，歷經130年的設計演化，我們可以發現設計的思維是一個動態的演進過程，從對於功能性的重視，到趣味性元素的植入，進而關注到使用者與設計的關係，並導入

9　詳見《當代建築的逆襲：從勒・科比意到札哈・哈蒂，從線性到非線性建築的過渡，80後建築人的觀察與實作筆記》－輕透性章節，124頁。

LA BIENNALE DI VENEZIA
ARCHITETTURA
September 2018

Curated by Alfie Shao/CHU-Studio

We_Crociferi
Campo dei Gesuiti, Cannaregio 4878,
30121 Venezia, Italy

威尼斯建築雙年展會外獨立策展─ Free is More

以2018年威尼斯建築雙年展主題「自由空間（Free Space）」為基礎，於威尼斯北側的卡納雷吉歐區，一個具有兩百多年歷史Crociferi修道院，筆者策了一個名為「Free is More」的展覽，除了向Le Corbusier、Mies van der Rohe等現代主義建築大師致敬外，同時也邀請新銳的設計團隊、學校和品牌共同參展。

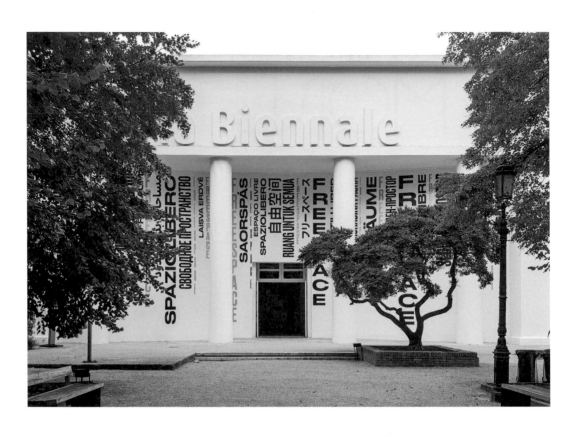

2018威尼斯建築雙年展會外獨立策展－Free is More

2018年威尼斯建築雙年展即以「自由空間」為題，作為一種開放性概念，自由空間涵蓋了包括思想的、歷史的、時間的、想像的空間…等不同面向的價值觀。透過彼此交集，設計者得以形塑一個讓人與人、人與空間、空間與空間之間聯繫、鏈結的區位所在。

情感經驗，到近期則強化數位科技對設計產業的碰撞，能源永續議題在設計領域的探討，以及一個對自由多元樣態的未來期許，設計趨勢的發展始終緊扣著時代性，不同時期的設計師，皆藉由認識大環境的時代脈動，以設計的思維角度，試圖建構一個與之對應的設計思考架構，一個不斷進化、變動的旅途，在這之中，設計需要持續不斷地關注時代性，這些設計的主流思考都因著時代的需求與狀態持續進化。

最後，透過對於這些建築和設計論述的主張，其實可以分析整理得到一些脈絡，這一系列形態與機能的狀態，似乎可以套用中國歷史上一種趨勢現象，一種天下大勢「分久必合，合久必分」的狀態。怎麼說呢？從對於建築單一、片面、目的性的追求（機

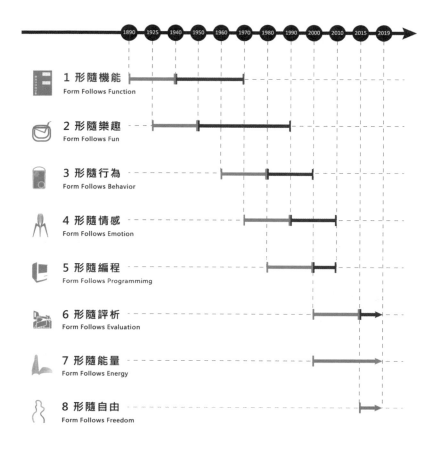

1 形隨機能
Form Follows Function

2 形隨樂趣
Form Follows Fun

3 形隨行為
Form Follows Behavior

4 形隨情感
Form Follows Emotion

5 形隨編程
Form Follows Programmimg

6 形隨評析
Form Follows Evaluation

7 形隨能量
Form Follows Energy

8 形隨自由
Form Follows Freedom

設計史進程年代表
綜看這130年設計史的脈絡，可歸納出設計趨勢的演進，就是在不斷的分分合合中找出路。因此，對於時代性的關注，將是影響設計師進化的關鍵因子。

能、樂趣、編程、評析），企圖切割建築的整體，藉此來強調其部份的特質以達到既定的目的；另一方面時而又轉向了強調開放自由、資源共享與人文關懷，一個以人爲本、具有包容性的建築整體（行爲、情感、能量、自由），這種分分合合的狀態，也回應了筆者的核心思想，設計的領域沒有絕對的標準答案，如同知識無邊界（non-boundary）的本質，因此沒有「絕對的好設計」，只有「相對的好設計」，而洞見觀察、與時俱進將是唯一的方法。

安藤忠雄的設計思考

設計就是與藝術共生

安藤忠雄（Tadao Ando）為近代日本最重要的建築師之一，有著與大多數建築師不同的成長背景與人生經歷，在求學階段從未接受過正規的學院建築教育訓練，透過實務工作的自我學習與實際建築的空間體驗，造就了一條與眾不同的建築大師養成之路，而筆者與安藤先生的學習和請益，影響筆者對於未來的思考與發展深遠。

從安藤忠雄的亞洲青年建築交流計畫談起

1 2008年亞洲青年建築交流會（Ando Program），從亞洲各地選拔建築青年前往交流實習。
2 亞洲青年建築交流會學術交流，圖為筆者講述未來住宅的走向和可能性。
3 大林組一級主管與筆者針對競圖案作深入的交流討論。
4 大阪市長與會亞洲青年建築交流會成員，討論新世代文化交流的願景。
5 2008年安藤忠雄與亞洲青年建築交流會成員，照片攝於安藤忠雄於大阪的事務所。

每年安藤忠雄建築基金皆會舉辦亞洲青年建築交流會（Ando Program），廣邀亞洲各地的年輕建築人申請，並從中挑選數名參與更深入的交流學習計畫。在2008年時，筆者有幸與來自印尼、泰國、尼泊爾、越南、斯里蘭卡、韓國、上海、香港與台灣等9個亞洲地區，10位青年建築人共同參與此次交流會，並前往安藤忠雄的建築事務所進行學習。彼時筆者仍是交通大學建築研究所的碩士生，很榮幸有機會獲選參與這個計畫前往大阪。

在安藤忠雄事務所實習期間，筆者與這些亞洲各地的青年夥伴們，出乎意料地並未參與太多事務所內的建築相關工作，安藤先生鼓勵我們這些跨國籍，具備不同成長背景與文化涵養的年輕人多與事務所內的同事、前輩們出去察訪外面的世界。因此，筆者在這段旅日期間得以參訪許多學術機構、民間工坊、大型營造廠、建築事務所與官方政府機構，從建築學術到工程面都進行廣泛的交流，讓筆者非常印象深刻的，是在日本當地頗具威望的單

位（大林組Obayashi Corporation），面對這群在建築領域初出茅廬的建築青年們，仍是派出集團董事長與高階主管出面接待交流，與之對話，顯示出他們對這些交流活動的重視，除了感受到日本人認真、嚴謹的一面，也透過這樣的交流學習，藉由體驗不同文化的撞擊，很快地得到成長的機會。

在結束這個青年交流的計畫之前，筆者曾苦惱回台後的決擇而向安藤先生請益過，安藤先生曾鼓勵筆者，結束交流計畫後不要給自己設下過多侷限，回台後能做什麼就盡力地開展去做，因為在這個世代我們都必須邊走邊思考。這段求學時期的插曲對筆者的建築養成帶來很大的衝擊，透由跨國界、跨文化的多元交流學習，體現到安藤忠雄近幾年一直在倡導「設計應該要與藝術對話，設計應該是一種共生共存的思考」的理念，而這樣的觀念持續影響筆者至今。

受到安藤忠雄「邊走邊思考」的理念影響，在筆者2009年學成歸國後，便以各種多元的方式廣泛接觸不同的設計領域，無論是開設計公司開始實地操作空間設計方案、保持在學院體系作育英才、攻讀建築博士，抑或是投注於室內設計協會（CSID）事務，直到2019年的當下，十年如一日，即便近年工作越發繁忙，但這些初衷仍持續不輟，這些多元而廣泛的接觸也反饋筆者更多的能量，思考設計的本質，讓筆者能以更寬廣的角度看待時代的變化，這些都是深受安藤忠雄老師設計觀念的啓發之故。

好設計的基礎命題－設計是一種共存共榮的思考

這是一個由互聯網所建構，去中心化，設計趨向輕量，並以極快速度變動，由強風格走向弱風格，再朝向去風格化的時期，

時代的資訊扁平而透明，社會環境對事物的思考，呈現一種由下而上（Bottom-up）的發展狀態，這個背景下，從環境到人與物，都營造出一種嶄新的氛圍。作為一位設計人，從建築、室內、攝影、平面、工業設計到影像等不同領域，無論身處於設計中的哪個環節，哪個部分，都需要回頭檢視自己將如何面對這樣的時代環境？這是當代設計人應時時刻刻思索的課題。

我們身處在一個無法預測變動流向的非線性時代，次世代的力量儼然崛起，當代設計美學主流也逐漸往衝撞的次美學方向移動，他們或許仍微小，缺乏組織與實戰經驗，但已在醞釀，這就是我們身處的時代，也是21世紀初的人類所共同面臨的挑戰，一種多元、變異、衝突性、快速解構後再建構的時代。回到最初的命題，什麼是好設計？好的設計是需要共存共榮，需要回應時代的特質和需求，唯有透過對時代的敏銳觀察，深入瞭解，透過科學技術的輔助，結合異質觀點的碰撞，便能在傳統中激盪出新的出路。

安藤忠雄─與藝術共生
安藤忠雄認為建築應該要與藝術對話，應該以一種共生的姿態發展。

CHAPTER

2

好設計師

在做好設計的基礎上培養洞見與整合能力

Good designers -
possess in-depth insights and integration skills to create
outstanding design.

如何成爲一位好設計師？在進入這個問題之前首先必須思考，在當代能做出好設計就是眞正的好設計師嗎？好設計與好設計師是必然相對的關係嗎？這個問題若在 20 年前，答案是肯定的，能做出好設計的當然是一位好設計師，當時多數人並不清楚何謂設計，可說設計是一個知識權被掌握的領域，一個因資訊不透明而成爲「玄學」的年代，但今日時代與過去已有所不同，每天都有網際網路、互聯網系統環繞著人類生活，多數人生活在充斥的高設計密度與資訊極度透明的世界，所有資訊都可以快速擷取的當下，加上設計這門學科本來就沒有邊界也沒有所謂的標準答案，因此，人人皆有機會成爲設計師的年代已經來臨。在這個時代，設計師做出好設計已成爲一種基本門檻，因爲海量爆炸的資訊，多元而易獲取的學習管道，都讓做好設計不再只是遙不可及的夢想。當代對好設計師的標準，應躍升爲在做好設計的基礎上，強化自身的「2I」能力，即洞見觀察（Insight）及整合溝通（Integration）能力，方能成爲一名當代所謂的好設計師。

21世紀人類

未來智人養成計

21世紀伴隨科技與文明的演進，人類生活、交流與溝通的模式徹底改變，網際網路的興起加速了知識傳遞的速度，過去強調專業性分工的各項技術也逐漸瓦解，知識權的解放，統計資訊的流通，由下而上的發展（Bottom-up），面對這樣的時代，未來的我們又該何去何從？

解放知識權 —— 由下而上推進的時代

在知識權解構的時代，所有人都可以透過PSTW（Platform, Self-learning, Technique, We-media）的流程來自我培養成為一名廣義的設計師。這是一個由網路與互聯網系統環繞建構的時代，在現實與虛擬交錯之間，具體改變了真實社會的運作模式與生活狀態，而這樣的環境也改變了設計產業的結構。今日一位非設計本科系出身，對設計有熱忱的年輕人，在「P」（Platform）的部分可以透過跟隨各類型的工協會、組織或不同的品牌、公司舉辦的大師講座、學習工作坊，多元廣泛，精確有效率地擷取相關精華、被整理過的觀念；在「S」（Self-learning）的部分則可藉由購買設計相關書籍、雜誌、有聲書、線上教學、線下課程等，大量從各種渠道獲得知識，由各種從不同角度、觀點切入的文本載體，透過知識大量、快速的傳遞，並可由相較低廉的費用取得大量被整理過的資訊和資料庫，所有的專業都能被解構，知識權透過書籍、互聯網的擴散被解放，知識體系由過去為少數人掌握，由上而下推進的模式，轉而成為一種新型態的，由下而上進行自我學習的系統。

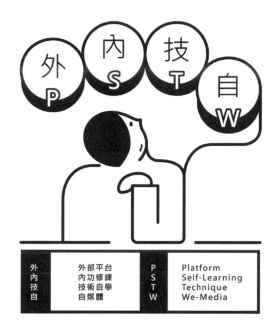

PSTW示意圖
在知識權解構的時代，所有人都可以透過PSTW（Platform, Self-learning, Technique, We-media）的流程來自我學習成為一名廣義的設計師。

以技術軟體而言，在「T」（Technique）方面可以積極形構出一個對外持續吸收新知識，對內有效消化知能的技能系統，輔以科技的手段，藉由各種不同的技術學習管道，可以很方便地學習各式各樣可以運用於設計上的技術軟體，透過這些教育機構的教學輔助，沒有技術的設計初學者都可以在極短時間內以最有效率的方式，藉經濟、實惠的價格，從一名門外漢脫胎換骨成為上手的專業繪圖軟體操作者。當然，由於資訊取得更透明容易，且智慧軟體的智能化與可視化（visualization），都大大降低其技術門檻。還記得在筆者大學三年級求學時期，建築系全班僅筆者一人會使用3DMAX三維軟體，然而在2019年的當下，筆者的學生已將近有八成都可以直接以軟體編寫程式輔助設計操作，顯然專業軟體的運用在當代已非遙不可及的高端技術。

在「W」（We-media）的部分，又稱「草根媒體」、「個人媒體」、「公民媒體」。當今社會有眾多不同的管道，提供舞台給設

計師曝光藉此表現自己。如在線下部份，台灣有各大品牌、協會組織舉辦的活動（競圖、策展、交流會等…），這些不同的平台都想盡辦法，希望邀請設計師發表他們的設計理念與實務操作，藉以表現自己。而在線上部份就更容易理解了，藉由以網際網路和社群媒體的無國界渠道對外自我發聲，如部落格、微博、抖音、FB、IG、YouTube…等媒介的興起，使每個人都具有媒體、傳媒的功能。這也回應了過去知名藝術家安迪・沃荷（Andy Warhol）曾說過：「在未來，人人都可成名15分鐘」，當今時代的設計師，也得以透過自媒體的管道來自我推廣、自我表述，以回應此一理念。

上述有關於當代知識擷取的多元管道，說明了只要有心，人人都有機會成為設計師，只要遵循PSTW這四個步驟－對外吸收各種設計新知，對內消化建構知識系統並修練學習，技術上透過多元管道學習軟硬體技能，再以不同的管道自我持續地進行發表和表現，潛心學習，不用太長時間的努力也可以做出有想法的設計，在可預見的未來，我們將很快看到一個人人都是設計師的時代，而這樣的發展也必然對未來的設計產業產生極大衝擊。

未來人類 ——
從尤瓦爾・諾瓦・哈拉瑞的三種未來人類原型談起

「今日一名好設計師，除了基本功外，還要具備做為一位好的整合溝通者，也須有好的洞見觀察能力」。好設計師不再只是能做出好設計，做好設計只是成為設計師的基本門檻，好的設計師同時也需具有敏銳的觀察能力，能夠在大數據的洪流中看見別人所看不見的，也要能在跨領域合作的今日扮演好溝通者角色，同時作為一名好的觀察者與整合者，才是未來設計師所真正需具

備的特質與技能。

　　以色列出身的新銳歷史學家尤瓦爾‧諾瓦‧哈拉瑞（Yuval Noah Harari）[10]在他撰寫的《人類大命運－從智人到神人》（Homo Deus : A Brief History of Tomorrow）一書中，將當今的人類區分為三種，包括無用之人（Useless Class）、被演算法統治之人、神人（Homo Deus）三種不同的類型，其意義與內含如下：

　　第一種人是「無用之人」，這裡所指的「無用」是指經濟、政治層面上的無用，而並非道德層面上的意義。18世紀自工業時代開始，拜機械的發明之賜，傳統上需要依靠人工作業的事務逐漸被機器取代。近年則伴隨科技發展，人工智慧AI的出現讓人類世界又進化到了一個新的階段，越來越多的人工智慧取代低階的勞力工作，且能做的比人工更精準、更快速，在此一背景下，也造就了越來越多的無用之人，他們原屬於社會結構中的中下階層，因可工作求取溫飽的手段被新科技的人工智慧取代，這一類人將隨著科技的發展快速增加，根據知名的麥肯錫全球研究院（MGI）研究報告的預測，由機器人與人工智慧觸發的「第四次工業革命」，將在2030年導致全球4至8億個工作機會被自動化製程所取代，0.75至3.75億名勞工被迫面臨換工作及提升技能的窘境，這些類型集中在餐飲業、機械操作、設備維修與高耗體力性質的工作，將極可能在20年後被取代。

　　另外，從筆者的角度觀察，這也回應了日本趨勢學家大前研一（Ohmae Kenichi）在其著作《M型社會》中所提到的，未來社會將呈現兩種極端，一種是在金字塔底端的族群，逐漸喪失工作機會，並以最基本的方式生活，即哈拉瑞所謂的無用之人，與

10 Yuval Noah Harari主要著作：《人類大歷史－從野獸到扮演上帝》（Sapiens: A Brief History of Humankind）、《人類大命運－從智人到神人》（Homo Deus: The Brief History of Tomorrow）、《21世紀的21堂課》（21 Lessons for the 21st Century），是目前全球新銳歷史學家。

之對立的則是位處M型另一側的金字塔頂端族群，他們將掌握社會中極大的控制權和享有權，無須耗費太大精力就能坐擁上流生活，成為另一種層面的無用之人。

第二種人是「被演算法統治之人」，所謂演算法（Algorithm）[11] 即是大數據的計算，在哈拉瑞的認知中，我們所做的每一件事都有其因果關係，人會因為當下有所需求，進而敦促自己學習某種技能以解決這些問題，但在這樣的過程中卻有可能導致人們一昧跟隨流行而不再思考，進而出現隨波逐流、人云亦云的結果。當代許多大型企業中都有統計歸納大數據的相關部門，因為大數據提供了從「質」上具體改變的方法，人們不再需要思考，只要跟著大數據的方向前進就可以了。《華爾街日報》（The Wall Street Journal）就曾專題指出，當代人對演算法崇拜的後果，就是導致人們丟失對多元視角的敏感度，同時也會讓人們喪失冒險和創新的能力，因為在演算法和大數據提供如此權威的正確答案時，還有什麼冒險的必要呢？

大數據比你更了解你自己，當代由於各類評分系統的建立，現在許多領域皆能即時地呈現各類評比，以院線電影為例，甫上映的新電影即可透過爛番茄（Rotten Tomatoes）、IMDB、豆瓣與貓眼…等平台看到觀影者的評價，這也讓民眾養成了進電影院前先看評價分數的習慣，若普羅大眾的評價不高，觀者便會考慮換一部電影觀賞，或者等到二輪上映或從影廳下檔後再於自家觀看。同樣的情況也發生在外食的選擇上，隨著生活與住居型態的改變，當代人的外食比例越來越高，街上琳瑯滿目的餐廳該如何選擇，便成為日常生活常需面臨的課題，而今日人們可以便利

11 演算法為是數學與電腦科學中作為具體運算步驟的序列，多用於資料處理、複雜運算與自動推理，也曾被日本建築師伊東豐雄（Toyo Ito）作為其用於設計操作上的重要工具。其用於設計操作上的重要工具和方法學，也是已故Zaha Hadid的合夥人Patrick Schumacher所提出的參數化主義（Parametricism）根基。詳見《當代建築的逆襲：從勒・科比意到札哈・哈蒂，從線性到非線性建築的過渡，80後建築人的觀察與實作筆記》，頁20。

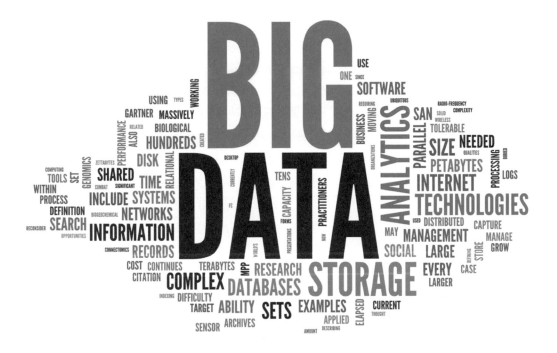

大數據（Big Data）
大數據又稱為巨量資料，而數據的價值，是基於海量的資料來找尋及梳理其內在的邏輯，最後藉此建構出結論性的意見。因此，大數據的思維絕對不只是一堆的數據集合而已，當數據量達到一定的規模，透過挖掘隱藏在數據背後的規律，就有可能找到最佳解決方案，擁有預測未來的洞見能力。

地透過Google、TripAdvisor、大眾點評、餓了嗎⋯等平台上的店家評價，以評分決定今天吃什麼或不吃什麼。從上述經驗可發現，未來的人面對生活並不需要思考，事實上，我們只要跟隨大數據的分析結果就可以做決定了，大數據是這個時代最強大的洪流，只要跟隨大數據的分析，作出對應，此即哈拉瑞所謂「被演算法統治之人」之意，顯見當代人在食、衣、住、行、育、樂等生活的各個面向都已全面被演算法所統治。2018年，GQ雜誌找來北京商界大亨潘石屹與知名科幻作家劉慈欣進行一場對談，兩人不約而同都談到了人工智慧AI的發展將決定未來人類的發展方向，顯然他們也都關注到哈拉瑞所談及的，被大數據統治之人將成為未來人類的一種主流類型。

　　第三種人是哈拉瑞所談的Homo Deus，Homo是人（Human）的字根，Deus則意指上帝，故我們可以將Homo

Deus 理解爲「神人」，亦可稱之爲超智人。哈拉瑞認爲未來最重要的領導者，必須在大腦的硬體與軟體雙重方面都進行升級，藉以建構不同於過往的嶄新視野，並培養意會（Sense Making）與洞見（Insight）的能力。何謂硬體升級？知名影音串流公司網飛（Netflix）在其拍攝的紀錄片《請服藥》（Take Your Pills）中，描述了一種全新的藥物－阿德拉（Adderall），阿德拉是一種處方藥物，原是用於治療過動症，用這種被暱稱爲「聰明藥」的藥物，已在美國高中生與大學生中興起一股旋風，由於服用阿德拉能強化集中注意力，產生自我感覺良好的錯覺，能強化唸書與工作的效率及效果，導致身處高壓力族群的學生與工作者趨之若鶩，蔚爲一股風潮，除了增強記憶的藥物輔助之外，我們也會藉由戴上如智能眼鏡（AR、VR、MR）、助聽器、腦波強化器…等輔助工具，透過外在力量來帶動大腦和五感進行硬體上的提升。

軟體面的升級即是自由技藝（Liberal Arts），意即透過人文學科的連結及觸發（trigger）提升自我，關於自由技藝的部分，下面將作詳述說明。在軟體面提升後，便需進一步培養意會與洞見能力，意會能力乃指人的敏感度，人們會在某種狀態下做出有別於主流價值的判斷（指作出可能有別於大數據結論的介斷），意會是在客觀量化的大數據基礎上取得更多的人文知識，特別是各種主觀的知識，除了要理解他人，更需要理解環境與文化。洞見能力則是一種非線性的跳躍思考過程，即設計人在做設計時關鍵的黑盒子，靈光乍現、天外飛來一筆那種突如其來的能力，以量化科學而言就是洞見能力，雖然這種跳躍的過程看似無法被量化，但設計師可以將自己的身心調整到有利於接收這種狀態的情境氛圍中，亦有人稱之爲心流（flow）[12]，因此洞見能力是可以被培養的。

12 心流意指一種將個人精神力完全投注在某種活動上的感知，心流的出現會產生高度興奮感與充實感等正向情緒，依狀況可透過許多手段達成，如打坐、服藥、聽音樂等。

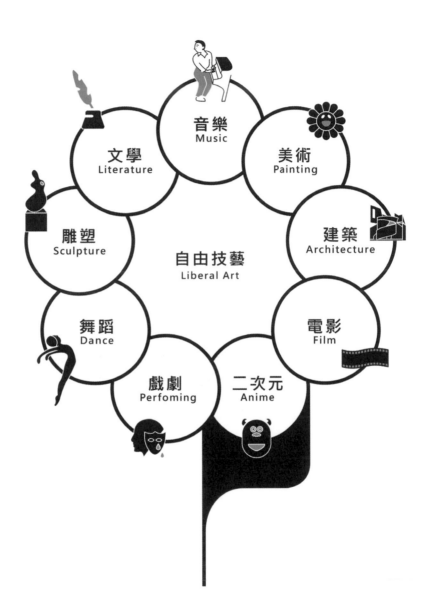

自由技藝與九大藝術

自由技藝的能量來自於人文學科，人文學科又來源於藝術，而藝術又包含了九大藝術，即電影、建築、美術、音樂、文學、雕塑、舞蹈、戲劇與二次元，是個相互交融、沒有邊界的智識圖層。

自由技藝 ── 由人文學科尋找理解問題的方法

　　自由技藝並非學習某種工作上的技能與技巧或技術面的知識，而是透由認識社會，理解他人，一個整合及解決問題的能力－一種領導者的高級能力，此一能力需要透過在人文學科中建立，為何不是純粹學科（如數學、物理、化學等有絕對值的學科），這乃是因為人文學科屬於應用科學的範疇，不存在標準答案，他需要透過一系列的跨學科碰撞、觸發及自我辯證的過程，來培養獨到的洞見能力，可以說設計師的自由技藝來自於人文學科，人文學科的能量又來自於藝術，而藝術又包含了九大藝術的領域。將人文社會科學運用於企業界的重要推手克利斯坦‧麥茲伯格（Christian Madsbjerg），在其撰寫的《意會：算法時代的人文力量》（Sensemaking：The Power of the Humanities in the Age of the Algorithm）一書中，便以意會為主題進行深入的探討。

　　再者，自由技藝（Liberal Arts）在西方國家是正統的西學，其地位高度在一切應用學科之上（如數學、工程、醫學等），它是一種最高級的學問－領導者的學問；有一點類似於東方文化中的「國學」，也有點像是我們當下所說的「軟實力」。自由技藝追求的是「廣」而不是「深」，因此不是為了練就一個單一的技能（術），成為專業人才，而是為了學習面對複雜的世界。業界甚至有一種更真實的說法，認為本科學習什麼樣的專業根本不重要，重要的是要能通過自由技藝的學習，以此掌握思維的方法才是真正的重點。華爾街日報（The Wall Street Journal）就曾做過一個統計，當中提到有90% 以上的公司認為，擁有三個來自於自由技藝的技能，比任何本科專業都重要，分別是批判性思維、交流和解決問題的能力。

　　而先前我們所談及過，哈拉瑞所談的「神人」，就是希望我們能夠透過增強自我的自由技藝能力，不要淪為被大數據統治的人，而是成為站在大數據背後擁有自由意志的領導者。這也和《孟子‧滕文公上》所談及的「勞心者治人，勞力者治於人。」有異曲同工之妙，簡而言之就是進行腦力勞動之人能管理他人，而從事體力勞動之人則被別人所管理。總之，自由技藝教給我們的，是去做一個自由獨立的人，而不是去做一個工具（或匠才）。所以自由技藝（Liberal Arts）的最重要的關鍵詞，不是「通識」，不是「素質」，也不是「人文」，而是英文和拉丁文原文中的詞彙－自由，一個擁有自由意識和獨立人格之人。

　　因此，對於設計師而言，要成為一位設計的超智人，從人文學科中找尋泉源就顯的格外重要，藉由人文藝術的培養，可以提升、強化、激發做設計時神來一筆的機率與狀態。而藝術又包含八大領域：電影、建築、美術、音樂、文學、雕塑、舞蹈、戲劇，以及近來被歸類為第九大藝術的二次元文化（電玩與動漫），在這些學科中不存在所謂標準答案，設計師透過從九大藝術中的內涵攝取，碰撞出作設計時更多的可能性，這便是自由技藝和人文學科的能量。

13 自由技藝又稱為博雅教育、人文教育、通才教育、全人教育、通識教育、素質教育，是一種以人文學科為基礎的知識架構。

從數據調研開始
以大數據形塑的未來時代

　　從哈拉瑞的三種未來人類原型中，我們發現未來的時代將大量仰仗大數據的統計調查，無論是依循大數據調研所產出的結論，抑或是透過自由技藝的訓練強化自身技能，未來的世界顯然都與大數據量化、質化後的結果息息相關，從生活起居到哲學性思維的領域皆深受影響，自然也包含空間設計的範疇。

大數據時代 —— 從易經風水到超級電腦的廣泛應用

　　大數據儼然已成為當代社會發展推動的重要指標。東吳大學在2015年成立了巨量資料管理學院（School of Big Data Management），該學院的成立是因應巨量資料時代的來臨，社會極需相關人才以對大量資料進行分析整理，從中發掘有效的訊息，協助各行各業進行業務經營的決策，此即巨量資料管理。巨量資料又可被區分為薄數據（Thin Data）與厚數據（Thick Data）兩類，前者意指可以量化的客觀知識數據，後者則綜合了客觀知識、主觀知識、共用知識與感覺知識四種不同的知識類型。這個時代並不欠資訊量，但如何妥善運用、管理這些四面八方湧入資訊的管道與方法，更顯得重要。

　　以曾任美國經濟學人雜誌編輯的馬特・瑞德利（Matt Ridley）所著《無所不在的演化：如何以廣義的演化論建立真正科學的世界觀》（The Evolution of Everything : How Small Changes Transform Our World），與中國命理學者王建所著之《易經：中國古代的大數據》兩書為例。前者為以由下而上的演化

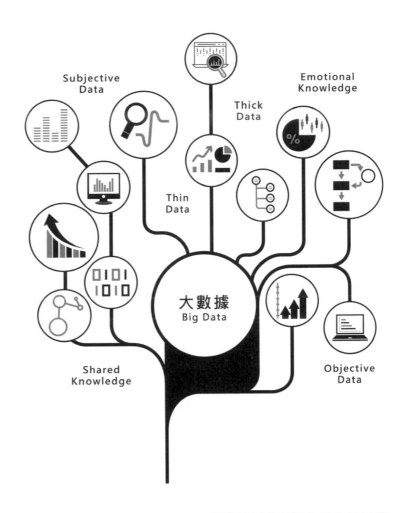

觀點破題，馬特‧瑞德利透過大數據的經驗累積與進化論思維，闡述人類進化的歷程，此書所談及的內容亦可回應早前提及，歷史學家哈拉瑞關於未來人類原型的論點。後者則是將《易經》與大數據結合在一起，過去我們對《易經》的印象，是屬於與風水相關的玄學，實際上《易經》與風水就是古代中國對於物理環境所做的統計學。無論是建築的座向、空間的佈局、或是灶不能對應某些特定方位…等風水學觀點，皆有其背後回應物理環境的論述根據。因此，筆者常開玩笑說，風水師不該是設計師的天敵，設計師若遇上風水師對空間有不同看法，就該詢問他們緣由，並深究背後的物理環境成因以達到有效溝通，而非為了修改而修

大數據時代
大數據儼然已成為當代社會發展推動的重要指標，包括薄數據與厚數據，前者即客觀知識數據，後者則綜合客觀知識、主觀知識、共用知識與感覺知識，大數據時代即在於妥善運用、管理這些知識資源。

改，與風水師的相輔相成及有效溝通將是更上乘的設計組合。該書嘗試以大數據的系統思考出發，藉以探討風水學說，這兩本著作都適時的反應大數據和統計學對於當今時代的重要性。《易經》用大衍之數分析預測未來事物的發展，與維克多・邁爾・荀伯格（Viktor Mayer Schönberger）所言「大數據的核心就是預測」的理念不謀而合。

AlphaGo 與 AlphaGo Zero 之間的對弈
在 AlphaGo 之後，2017 年 Google 緊接著又推出了後繼軟體 AlphaGo Zero，AlphaGo Zero 與其前代 AlphaGo 進行數千次對戰，並取得全勝的優勢戰績。

回溯到1997年，當時由IBM公司研發用以分析西洋棋的超級電腦－深藍（Deep Blue），以2.5比3.5的些微比數戰勝了當時的世界棋王加里・基莫維奇・卡斯帕羅夫（Garry Kimovich Kasparov），開啓了電腦運算的時代。直至2014年，由Google所研發的圍棋人工智慧軟體AlphaGo正式發表，2016年與南韓圍棋棋王李世乭（Lee Sedol）對弈的戰役中取得四勝一敗的絕對

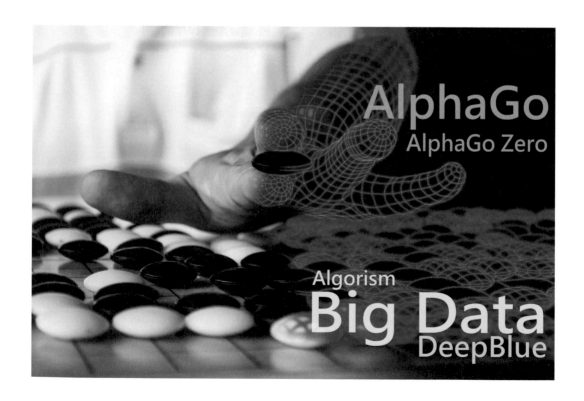

AlphaGo
AlphaGo Zero

Algorism
Big Data
DeepBlue

優勢，隔年AlphaGo又與當時世界棋王－中國籍柯潔大戰三場，並以三場全勝之姿完勝棋王，此一結果也引發人類的恐慌，是否未來人類將被大數據統一，被人工智慧所宰制？但Google執行長則表示毋需過度恐慌，因為AlphaGo的運算是所謂的封閉式運算，它只針對特定動作進行單向運算，僅是因為科技的進步提升了電腦運算的效能，可透過更大量的數據資料預先研擬對手未來的棋局走向，這僅是一種未經思考的大數據。但這樣的說法卻也為棋壇帶來更大的衝擊，過去一個成熟棋手的訓練是一種非常哲學性的思考，往往在下每一步的同時就要思考未來的步棋走向及格局，但如今卻已被大數據的統計結果所擊敗，此即非線性時代。正如同哈拉瑞所言，在「被演算法統治之人」的觀念中，我們只要跟隨大數據的腳步，不用思考也可以在未來的世界橫行無阻。在精彩的人機大戰對弈隔年，2017年Google緊接著又推出了新的軟體AlphaGo Zero，這次它與其前代AlphaGo進行數千次對戰，並取得全勝的戰績。由人工智慧的發展，可以大膽預測在未來，我們僅需購買一套新台幣數千元不等的軟體便可以打敗世界棋王，這也打破了長期以來下棋訓練所蘊含的哲學思考，這不單只是一項技藝的解構，而可能是一種哲學思考的崩解，由此可見大數據的課題已成為這個時代不可逆的發展趨勢。

OMA VS AMO ——
以雷姆·庫哈斯的設計統計系統為例

就如同超級電腦深藍與AlphaGo為西洋棋與五子棋的領域帶來巨變，設計產業同樣也受到科技與大數據的影響，現今在已有軟體可以透過參數的輸入，直接建構出普通水平的空間平面圖，若這樣的趨勢持續發展，設計師的未來又在哪裡？出身荷蘭的知名建築師雷姆·庫哈斯（Rem Koolhaas）曾在2000年獲頒建築

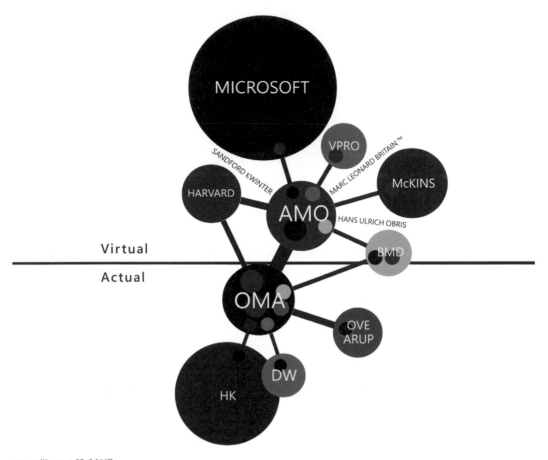

OMA與AMO體系架構

Rem Koolhaas建構的設計體系由OMA與AMO雙核心組成,透過OMA進行廣泛的設計發想和調研,AMO透過對於人類行為、商業模式與文化涵構的關注,並輔以大數據的資料整理、分析,最終發展出獨特的設計概念、論述與策略,這些極具內涵的設計理念再藉由OMA轉而進入設計的操作上,從論述中落地實踐。

界最高榮譽-普立茲克建築獎(Pritzker Architecture Prize),他所領導的大都會建築師事務所(OMA)作品遍及全球,並曾設計出不少令人印象深刻的建築,包括西雅圖中央圖書館(1999~2004;美國西雅圖)、中央電視台CCTV總部(2002~2010;中國北京),位於台北劍潭捷運站旁,尚未完工的台北表演藝術中心亦爲其作品。這幾棟建築物都有一個共同的特點,第一眼看到時覺得有種怪異感,並不像過往建築設計強調的比例、和諧,回應我們第一章節的討論,他肯定不是形隨機能的追隨者,實際上,

他所設計的每一棟建築背後，都有著獨到對於建築設計的表述。

　　探究庫哈斯做設計的思考方式主要有兩點，其一是敏銳的觀察力，其二則是他的設計方法學─數據調研，而庫哈斯的徒子徒孫，如MVRDV、BIG（Bjarke Ingels Group）、FOA（Foreign Office Architects），NOX也都師承此一脈絡，這樣的設計方法養成建立於他獨特的成長背景，在成為建築師前，庫哈斯曾是一名媒體記者，因此其方法學在於不同領域建構一套新的設計論述。以北京的中央電視台CCTV總部設計為例，為何最終會形構出坊間所謂「大褲衩」的造型呢？追根究柢，庫哈斯透過這個建築設計在探討空間的拓樸學（Topology）[14]與形態學（Typology），長期以來高層建築的設計多是塔狀形態（type），諸如杜拜塔或台北101等皆屬此類，塔狀就是一種常見的高層建築型態，但CCTV總部的設計從形態學的角度而言卻是不屬於塔狀的另一種型態（甜甜圈），庫哈斯正透過這樣的設計嘗試一種新的高層建築形態，為了這個新的型態，他要耗費更多的面積在服務空間、核心筒（Service core）及連接垂直向度的電梯系統上，更高額的花費來建構懸挑結構，以成本而言這樣的設計毫無經濟性可言，但以形態學的角度，庫哈斯樹立了全新的建築型態，讓這棟建築物賦予了不同的意義，這也是它的價值所在，但多數人看不到這些建築物背後所代表的意涵與重要性。

　　實際上在庫哈斯的OMA事務所中，有另外一家稱為AMO的公司，主要任務就在做數據的調研和統計，調查與設計有關的任何領域，包括數位科技、永續能源、環境保護及未來設計趨勢等等。AMO內的成員每天都以有效的方法不斷整合及蒐集資訊，企圖誘發各種可能的思考，這些思路與系統逐漸成熟後，再回歸

14 詳見《當代建築的逆襲：從勒‧科比意到札哈‧哈蒂，從線性到非線性建築的過渡，80後建築人的觀察與實作筆記》─拓樸性章節，75頁。

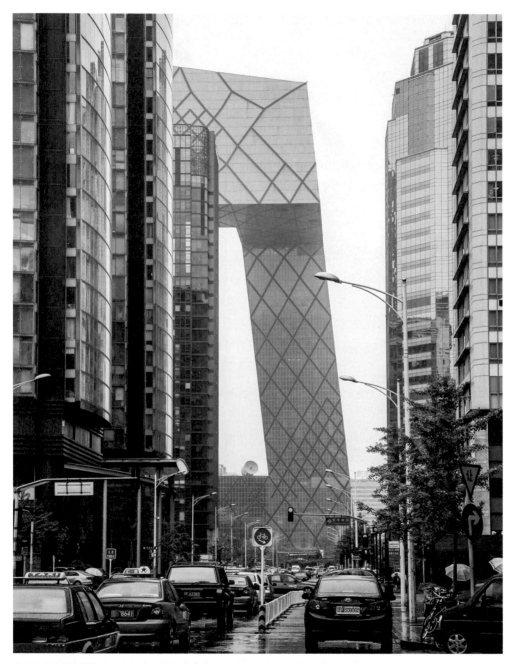

北京中央電視台總部 | 2012 中國北京 | 建築師：Rem Koolhaas |

「大褲衩」造型的北京中央電視台總部設計中，Koolhaas旨在探討空間的拓樸學與形態學，長期以來高層建築的設計多是塔狀形態，Koolhaas透過中央電視台總部的設計嘗試一種新的高層建築形態，從成本的角度而言這樣的設計毫無經濟性，但以形態學的角度，卻因樹立全新的建築型態而讓建築物賦予了不同的意義。

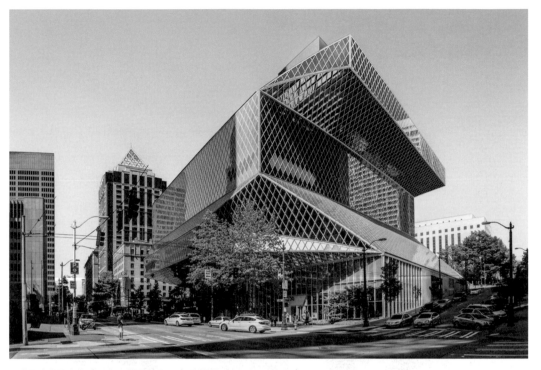

西雅圖中央圖書館 ｜ 2004 美國西雅圖 ｜ 建築師：Rem Koolhaas ｜
OMA在西雅圖中央圖書館的設計上，透過圖書館定位的重新規劃，讓圖書館不再只是傳統藏書、閱覽的公共空間，而是提供媒體資訊取得、交流的城市資訊核心所在。

OMA進行設計操作，而OMA所實踐的成果和經驗也會再回饋到AMO的系統，最後將觀測、數據和調研出版成書籍，包括《癲狂的紐約》（Delirious New York）、《S, M, L, XL》等，都是由此而來，甚至是透過策展的形式發佈。由庫哈斯的設計發展取徑中，我們發現到其設計過程中的左右手即是OMA與AMO，透過OMA進行廣泛的設計發想，AMO透過對於人類行爲、商業模式與文化涵構的關注，並輔以大數據的資料整理、分析，最終發展出獨特的設計概念、論述與策略，這些極具內涵的設計理念再藉由OMA轉而進入設計的操作上，從論述中落地實踐。透過這個雙核心爲主體的運行模式，庫哈斯也回應了在互聯網時代有效以大數據調研介入的觀點，並自成一套成功的運行體系，而其經驗也驗證了大數據調研已成爲今日設計領域不可或缺的方法學及靈感泉源。

未來設計師還能做什麼

5＋3種時代設計人

知名設計公司IDEO的執行長提姆・布朗（Tim Brown），同時也是知名的全球趨勢大師，他在2014年時曾就未來的設計師產業狀態進行詳盡的預測分析，當時他預測設計師在未來將面臨一波大洗牌，並產生五種新興的設計師行業，分別為具程式編碼能力的設計師（The Designer Coder）、具設計經營模式能力的設計師（The Design Entrepreneur）、具跨界設計調研能力的設計師（The Hybrid Design Researcher）、具商業策略的設計師（The Business Designer）、具社會創新的設計師（The Social Innovator），因此，在設計環境極度競爭下，設計產業勢必產生一波新的變革，未來的設計師將可能從事這5種新興的工作。

未來設計師之一 —— 具程式編碼能力的設計師

第一種設計師為具程式編碼能力的設計師（The Designer Coder），未來的設計師並非一定只能在設計公司執行傳統認知上的工作，如前段的設計方案、中段的施工圖或是後段的現場監造，而可以是成為一位程式編碼的設計師。過去十年間流行的自由形式（free form）所建構的數位建築潮流（或稱非線性設計），抑或當下流行的參數式設計方法（Parametric Design）、設計演算法（Algorithmic Design）、建築資訊模型（Building Information Model）、HCI（Human Computer Interacting）成為設計領域的主流[15]，而這種需要具備程式編寫能力的設計方法，是過去的設計師所未經驗過的，過去設計師和程序員是完全分割的2種行業；程序員很難完全協助設計師，因不本身並無設

計的基礎訓練和美學素養；而設計師也很難寫程序，因為其門檻過高。如今因技術門檻的下降和透明化及可視化技術的提升，這2種學科將首度有機會相互包容，因此衍生出新興的設計師產業，他們將專注於以設計需求為基礎的電腦編程等相關工作，而未必須一定要具備成熟的施工圖或做好設計的技能，透過熟悉設計編程軟體形成新型態的設計師，同時這也是數位原生代[16]設計師的優勢。

具程式編碼能力的設計師

此類設計師專注於電腦編程與電腦繪圖，透過熟練Revit、Rhino、BIM等設計編程軟體和平台，以執行需要程式編寫能力的設計方法。

15 詳見《當代建築的逆襲：從勒・科比意到札哈・哈蒂，從線性到非線性建築的過渡，80後建築人的觀察與實作筆記》－數位性章節，34頁。

16 數位原生代泛指1980年後出生，因個人電腦普及與網際網路的出現，成長於電腦環境中的世代。由於生活在數位世界，數位原生代習慣操作不同媒體，也具有快速的搜尋及獲取資訊的能力。

未來設計師之二 —— 具設計經營模式能力的設計師

第二種設計師為具設計經營模式能力的設計師（The Design Entrepreneur），將企業和設計結合為一體是目前最熱的趨勢。幾乎每一家有規模的團隊中都有設計師甚至是設計部門的存在。舉例來說，近來大型的風險投資公司也開始將設計師編制到他們的核心團隊中。很多發展迅猛的公司之所以能取得成功，主要就是因為團隊中的設計思維會引領出在產品、服務、流程上有新的可能。

Facebook的產品設計總監茱莉‧奇（Julie Zhuo）於2016年提出對未來設計環境改變的看法，她認為具領導性格的設計師應有具備掌控全域的能力，設計不應只侷限於介面，而是從線上到線下、完整而全方面的介入。也因此未來的初創公司都必須有設計師性格的創始人或合夥人，且任何一個超過100人的企業都將擁有最高水平的設計主管。意即設計產業人才的未來走向，將不再只是成為一名偉大的設計師，而是前往大型企業擔任重要的角色，伴隨著所有設計逐漸走向扁平化，企業比起以往更需要設計人才與設計能量的灌注，設計師也不一定只需專注在設計上，而是擔任具備設計背景的管理職務。美國國際設計管理學會DMI所發布的研究報告發現，以設計作為驅動力的企業，在過去10年間的商業表現上要比起傳統企業高出228%，這是一個很驚人的成長數字，顯見設計經營模式能力在今日已具有舉足輕重的重要性。

來自加拿大的權威風投機構KPCB所發佈的 Design in Tech 研究報告，可清楚讀到自2004年起至2016年第一季度，世界重要巨頭企業收購了近42家的設計公司，並且數量逐年遞增，而其中50%的收購動作在2015年達到了一個高峰。這些數據都能看到近年來所有的企業，都在透過收購設計公司來武裝自己的企業設計力和競爭力。

具設計經營模式能力的設計師

此類設計師可前往大型企業擔任合夥人或管理者的角色，伴隨設計走向扁平化，企業比以往更需要設計人才與設計能量的灌注，因此需要設計師進駐管理。

未來設計師之三 ── 具跨界設計調研能力的設計師

第三種設計師是具跨界設計調研能力的設計師（The Hybrid Design Researcher），今日的所有設計都開始導入設計調研的流程和思考，以2014年在中國北京舉辦的亞太經濟合作會議（APEC）年會爲例，在當年會議結束後出現了一個新的專有名詞－APEC Blue，北京在多數時候爲灰濛濛的天候，大量霧霾籠罩大氣中，但在當年亞太經合會舉辦的七天期間，北京卻「恰巧」再現藍天，但這個巧合其實是被操作出來的，這是因爲早在會議舉辦前一年，北京市政府當局即透過大數據調研分析，將北京周遭會導致天候狀況變差，產生霧霾的各類工廠、交通工具和可能產生影響的各種因子進行控管，以控制空氣與天候品質之故，因此可以說這七天北京的清澄藍天，是透過大數據調研爲人類所控制、計算出來的，而這樣的經驗也被運用在2016年於中國杭州舉辦的G20高峰會上。

再舉個例子，如2016年的美國總統大選，川普（Donald John Trump）透過互聯網公司的管道，取得網路使用平台的內部使用者資訊，競選團隊以此針對不同的使用者族群、對象，餵養不同「被設計」過的資訊情報，最終也讓川普贏得總統大選。這是一個充斥著大數據的時代，作爲這個時代的顯學，且遍佈各個不同的領域，多數時候我們並不需要做太多傳統的調查研究，只需就大數據分析、依循所推導出的結論就可以了。但爲何說設計師適合做調研呢？那是因爲正統設計師的養成流程，就是尋找問題、分析歸納問題、提出解決方案、有效執行，這是一個相較嚴謹而有系統的操作流程。因此，這種訓練和特質非常符合作設計調研的工作特性。

如同前述提到的荷蘭建築師庫哈斯與其事務所OMA及AMO，當今許多大型設計公司也都各自發展其數據調研的團

具跨界設計調研能力的設計師

具跨界設計調研能力的設計師能從數據中找到設計的可能價值方法學，未來他們的主力將是透過調研的方式協助公司找尋未來發展趨勢與方向，並提供設計師持續前進的路線。

Dr.D 設計研究院

Dr.D 位於廣州，為竹工凡木團隊的設計調研部門，針對設計發展的趨勢、設計人才的養成和新零售商業的發展，期望能打破傳統的思維，建構全新的設計觀、設計方法與設計形式。

隊，包含法蘭克‧蓋瑞（Frank Gehry）團隊的GT（Gehry Technology）、諾曼‧佛斯特（Norman Foster）事務所的Specialist Modeling Group（SMG）、SOM事務所中的Digital Development Department（DDD）、札哈‧哈蒂（Zaha Hadid）團隊中的Computational Design（ZHA CoDe）research group、Arup企業中的Advanced Geometry Unit、阿里巴巴集團內的阿里研究院…等等，他們都企圖從數據中找到對設計有可能的價值或方法。以阿里巴巴集團為例，其調研團隊每天都在研究人的行為模式和喜好，了解現在的人究竟要什麼？透過數據分析就能製造出相對應的產品，因此數據的調查研究可說是最適合當代設計師的產物，設計師甚至只要依照數據的結果與製作方討論，並加以優化、落實即可。成為一名具設計調研能力的設計師在未來可以不只是做出好設計，同時還能操作資料彙整及調研，有鑑於此，筆者經營的設計公司－竹工凡木設計研究

室（CHU-Studio）也成立了一個設計調研團隊Dr.D（Design. Research. Desire）針對設計趨勢、流行文化、使用者行為、商業變化…等等，並以5I[17]的全視角加以檢視，藉以建構新的設計觀、設計方法與設計形式。因此具跨界設計調研能力的設計師，其未來的主力將不再是繪圖，而是透過調研的方式協助公司找尋未來發展的趨勢與方向，並提供設計師持續前進的路線。

　　筆者多年來在各設計相關領域的涉獵，加上互聯網讓全球知識越劇扁平化和透明化的現象，讓筆者已能夠清楚地定義何謂設計？筆者認為「設計就是在理性邏輯的思考基礎上作感性的渲染。」，而這所謂的理性邏輯的思考，指的就是調研和匯整，而純粹的機能和美學設計，則是屬於後段的感性渲染。因此，透過竹工凡木設計團隊(CHU-Studio)和Dr.D設研院的相輔相成，期望能夠效法雷姆·庫哈斯的運作模型，藉此帶領團隊創造未來的可能性。

17 筆者所建構的5I詮釋，分別是MI（理念識別-Mind Identity）、VI（視覺識別-Visual Identity）、SI（空間識別-Space Identity）、PI（產品識別-Product Identity）、BI（行為識別-Behavior Identity），以全視角檢視設計的可能發展

未來設計師之四 ── 具設計商業策略的設計師

　　第四種設計師爲具設計商業策略的設計師（The Business Designer），一名商業策略設計師不會只從最終的產品或服務的維度去看待創新，會跳脫至諸如戰略方向、商業模式、渠道策略、市場營銷、供應鏈⋯等工作，誠如建築趨勢預言家庫哈斯所言：「購物與商業將成爲未來人類唯一的社交生活」（Shopping will be the only public life in the future）。在未來，人類的社交生活必然與商業有所牽連，可以預期之後泛商業相關領域將是未來設計的顯學，只要生活就必須與商業產生關聯。

　　在這個時代，人們只要拿起手機就可以暢行無阻，所有的事物都被綁定在這個行動通訊硬體上，包括商業與社交軟體⋯等，出現許多過去未曾聽聞的專有名詞：OMO、新零售、自傳播、設計師集合店、品牌認知度、購物場景體驗、無人店、用戶黏性⋯等，每天都有新的商業體和商業模式出現，這就是非線性的商業時代所出現的新「Program」、新功能，而筆者喜歡稱它爲「新物種（New Species）」，因此，未來的設計師在設計空間的同時，也必然要關注商業的範疇，並影響建築、室內和商業的交織融合[18]，而商業策略設計師也必將透過各種新興商業模式的策略發展及應用，替設計師們創造一條更寬廣的出路。

18 詳見《當代建築的逆襲：從勒・科比意到札哈・哈蒂，從線性到非線性建築的過渡，80後建築人的觀察與實作筆記》─多向連結性章節，142頁。

具設計商業策略的設計師

此類設計師從事商業模式、管道策略、市場營銷、供應鏈…等工作，未來的設計師在設計空間的同時，也有能力可以關注並設計商業策略。

未來設計師之五 —— 具製造社會創新的設計師

第五種設計師為具製造社會創新的設計師（The Social Innovator），我們常會思考未來的社會的樣貌，無論是否如同日本趨勢大師大前研一所說的M型化社會？或哈拉瑞所談的「無用之人」，掌握資源的人越來越富有，而缺乏資源的人則越顯貧困，社會形成兩種極端光譜的組成。當極端形成之時，設計師是否也跟著產生變異？今日我們所謂的設計師是菁英型設計師，業主付出高額設計費，設計師就為業主提供一對一的服務，但阿拉伯地區因長年內戰而貧困的敘利亞，非洲地區貧瘠的國度是否需要這樣的設計師？這些屬於M型社會最底層的人們需要的是另一種設計師－即社會型設計師。

在大型企業或非政府組織，常會有一群設計師為多數人服務，他們有別於菁英設計師，而是提供一種普遍性的通用設計（Universal Design），或又稱為全民設計、全方位設計和「廣泛設計（Accessible Design）」。旨在讓設計及生產的每件物品都能在最大的程度上被每個人所使用，是一種「Design for All」（DfA，泛用設計）的設計思維。我們也可以將它視為是設計產業面對未來M型化社會所做的對應。2016年普立茲克建築獎（Pritzker Architecture Prize）的獲獎者，建築師亞歷山大·阿拉維納（Alejandro Aravena），長期協助社會住宅的興築[19]。另外，被國際組織選為 Public Interest Design 全球 100 人物的台灣建築師謝英俊，他所設計的自力造屋系統，讓經濟資源不足的受災戶都能在有限的資源下，打造一個安身立命的家屋，這都是此類設計師的絕佳代表。

上述根據提姆·布朗於2014年為未來世代所做的預測，實

19 Alejandro Aravena 相關內容詳見第五章第三節。

際上都已在今日發生，具體改變世界的樣貌並持續進行中，甚至筆者自身都已親身經歷過。設計產業做為入門門檻相對低的行業，對應這樣的時代，迫切地需要一種革新式的徹底轉型，而提姆・布朗所談及的這五種類型－具程式編碼能力的設計師、具設計經營模式能力的設計師、具跨界設計調研能力的設計師、具設計商業策略的設計師與具製造社會創新的設計師，就是未來設計師發展轉型的出路所在。

　　再者，經筆者多年的調研訪查後發現，在這個非線性發展的脈絡中，除了提姆・布朗的五種時代設計人之外，筆者發現尚有三種仍未被歸納的設計職業新物種正悄悄的誕生，即具整合與銷售資訊的設計師、具地圖數據採集能力的設計師，以及具數據標注能力的設計師，以下由筆者來做詳細說明。

具製造社會創新的設計師
此類設計師即面對 M 型化社會，能夠提供底層人民設計需要的設計師，有別於菁英設計師，他們提供一種普遍性的通用設計。

未來設計師Plus一 ── 具整合與銷售資訊的設計師

在這個無線通訊網路即將由4G邁入5G，快速的互聯網及扁平化資訊的時代，時下普羅大眾所接收的資訊皆十分片斷而快速，在資訊極大量、碎化透明的狀態下，導致現今有越來越多人從中看到契機，開始做設計資訊的整合與販賣的工作，但實際上，這工作還是適合設計師轉職去做的，怎麼說呢？除了要挑選匯整有效的資訊外，也需要編整為優美的畫面和導入配套的設計邏輯和語言，諸如得到、喜馬拉雅、Alamy、Shutterstock…等販賣知識或設計資訊的APP或平台，藉由經濟實惠的價格便可購買到系統性的知識、設計資料集成、案例分析、完備的圖庫等，各種搭載各類資訊的大數據資料。藉由這些資訊來協助設計公司進行決策或進行設計發展。

舉例來說，比如像得到或喜馬拉雅這種相較有系統性的知識付費平台，廣義的說是設計師很好的養分，還記得先前所提過的，設計師的能量來自於自由技藝（Liberal Art），而自由技藝的資料庫就在九大藝術（詳2-1-3）。因而這些知識付費的平台剛好補足了這個需求，但如果你使用過這些平台，就會發現其對於設計的解讀和資訊的編排還是差強人意，沒有設計師的思維邏輯介入，若是以設計的觀點來看，在整體上的表現還是稍嫌不足的。這些例子即見證了在這個因碎化、快速而破碎的時代，讓新物種得以藉由整合的思維，將這些破碎的片段整理成價值非凡的資訊，而這也回應了先前幾個章節筆者所談及到的，未來是人人都可以成為設計師的時代，這個新時代的發展趨勢脈動，將和此新行業的出現將密不可分。

具整合銷售資訊的設計師

此類設計師即是當代在資訊極大量與碎化的狀態下，相關資訊需要透過整合性思維進行資訊統整與販賣。

未來設計師 Plus 二 ── 具地圖數據採集能力的設計師

隨著時代的演進，過去 O2O（Online To Offline）從線上到線下的絕對領域，已經開始進入 OMO（Online Merge Offline）的時代，即進入所謂線上線下渠道大一統的年代，因此這個時代在一個實體世界的基礎上，已經存在一個鏡像的虛擬世界，在芬蘭首都赫爾辛基，早在 2000 年便已出現《赫爾辛基城市 2000》（Helsinki Arena 2000）計畫，將實體世界的赫爾辛基完整的複製搬至虛擬世界中，並結合現實生活中的活動運用其中，創造更多生活中的便利，這個計畫從赫爾辛基開始，往後也擴及至東京、上海、臺北與舊金山等城市。由此可見因應 AR、VR、MR 的大規模運用，讓未來的設計師除了在線下渠道之外，也多了一類線上虛擬渠道，以建構全方位的虛擬世界地圖，因而產生大量以地圖導向為主的數據採集工作，如 Google 街景地圖、線上博物館等系統。因此，設計師除了建構實體世界的城市外，虛擬城市更將是一個無邊無界的藍海，其投入的工作量也就可想而知了。

美國《大西洋月刊》（The Atlantic）在 2019 年 5 月號雜誌中，一篇以〈Stock Picks From Space〉為名的專文，則由商業投資的角度出發，探討此種具地圖採集能力的重要性。文中探討到今日伴隨航太科技的發展純熟，出現越來越多販賣衛星圖資的公司，這些衛星圖資的判讀竟然成為華爾街金融機構用來判讀股匯市場投資標的的一大重要參考指標。一家以名為 RS Metrics 的公司即是其中的佼佼者，該公司的兩位創辦人，最初是為了服務一名希望在馬來西亞收購工廠的資本家，因而提供即時衛星圖像以供其參考，透過工廠內的卡車與員工數量、原料儲存等情況，判斷是否有購買價值。透過衛星圖資提供的資訊，具地圖採集能力的設計師需判別圖中的各種不同情況，加以拆解、分析和疊圖（mapping），以協助投資者做更精確的未來趨勢判斷，而這些另類數據不僅止於衛星圖像，也包括如街景圖、手機訊號分布圖、

具採集地圖資訊數據的設計師

此類設計師是因應當下 AR、VR、MR 的大規模運用，設計師除了線下管道之外，也多了一類線上虛擬管道以建構全方位的虛擬世界地圖，因而產生大量以地圖導向為主的數據採集工作。

車載GPS位置圖、地形變化圖等廣泛相關地圖的應用。有趣的是，由於正統的設計師（尤其是建築師），長期來接受圖底關係[20]的訓練，擅長藉由黑白底圖的方式將街道空間做抽象演繹，並以此研究城市結構、空間的流動或城市紋理分析等，以利設計規劃工作的推展[21]。因此對地圖數據採集的工作而言，建構虛擬世界和分析詮釋地圖，對於設計師來說是相較容易上手的。

20 圖底關係（Figure-Ground）源於心理學與視覺藝術，常被用於都市規劃與城市設計上，藉以探討建築物與開放空間的依存辯證關係。

21 詳見《當代建築的逆襲：從勒‧科比意到札哈‧哈蒂，從線性到非線性建築的過渡，80後建築人的觀察與實作筆記》─地景性章節，168頁。

未來設計師Plus三 —— 具數據標注能力的設計師

因應人工智能時代的來臨，今日已有許多先進地區發展出人工智能（AI）的系統替人類服務，諸如「MagicPlan」與「Floorplanner」等手機APP，便可自動生成出特定的設計圖面，未來這些AI軟體會透過持續發展的人工智能介入更多設計環節，並形成一種「做設計」的新趨勢，但目前來說這類軟體的基礎資訊建構還是相當欠缺的，比如風格的判斷、格局的分析、手法的運用、事件的分類、真偽的辨別…等諸多方面，更精確的說以目前人工智能的發展，定量的部分沒問題，但定性的部份還有很大的空間，這都仍需仰賴設計師將大量的資料分類與再標註，告訴電腦如何分辨設計的風格、造型與其背後的論述，電腦方能自動生成我們所需要的結果。

舉個實例，如Google和亞馬遜旗下的Amazon Mechanical Turk早已雇用大量的人力來標註數據，而目前的人工智能已能辨認出2至3歲小孩子能判別的物件。根據《紐約時報》的報導，資訊標註已漸漸成為最新的勞動密集型產業！美國重要的民調機構Pew Research Center預測，這種依靠人力的資訊標註工作將在未來成為美國重要的經濟體。開玩笑的說，人工智能真正變成了「人工（力）＋智能」。也就是說，設計師將可成為電腦的設計老師，為其建構最基礎的設計思考及辨認系統，數據標註能力的設計師將成為設計行業進化的重要推手。

筆者表述的3種Plus設計師的出現，其實這些判斷運用了先前章節所談到的許多概念，由關注時代的需求和脈動來邏輯推演，並從自由技藝的能量中來生成設計智人，這些洞見能力的培養是未來設計師自我養成中非常重要的一環。而透過上述5+3種未來設計師的歸納，即可更清晰地認識這些屬於當今和未來世代衍生的新設計工作類型，我們便可發現設計師的行業

因應時代的變動持續不斷地再調整和蛻變，伴隨時代持續的進程而產生越來越多樣的設計師行業形變，未來還會怎麼衍生值得我們持續洞見。因此，身處這樣的時代，設計師更應常保開放與包容性的心態，以面對未來的變革。

具數據標註能力的設計師
此類設計師為因應 AI 人工智慧介入設計後，相關軟體的基礎資訊建構、資料庫與風格判斷，仍需仰賴設計師將大量的資料分類標注，告知電腦如何分辨設計風格、造型與其背後的論述。

3

Ｔ與Ａ的自我找尋

Ｔ型知識架構與演算思考法的建立

Exploration of T and A prototype -
establishes T-shaped model and Algorithm- thinking method.

近年由眾多趨勢觀察，可發現在不久後的將來，設計師產業將必然面對革新式的轉型與挑戰，否則即面臨消失的危機。面對此一趨勢，設計師或設計公司等相關從業者皆應建立屬於自我的T型知識架構（T-shaped model）以整合自由技藝的能量與知識，並透過演算思考法（Algorithm-thinking mrthrd）找到大數據資料中自身的差異性所在，以面對這一波時代性衝擊，前者（T）代表設計師要由自身專業出發，並以此為錨點，藉由自由技藝建構出對人文學科的看法，後者（A）則意味著透過當下大數據的優勢環境，企圖廣泛吸收資訊與知識、了解不同領域的知識，並透過思考與歸納，找出自身的差異化是什麼？能做什麼與他者不同的事情。在當代，設計師應具備T與A的系統和思維，才有機會在開放的產業脈絡中找到定位，並進一步延展，創造連結。

T與A
以T型知識架構與演算思考法整合理解問題的能力

　　當T型知識架構（T）與演算思考法（A）之建立，已成為當代設計師在面對未來挑戰的必備條件，這是一種善用科學技術（大數據調研資料、分析與歸納），廣泛運用多面向的人文藝術領域攝取，所整合出可供設計師因應時代變革的對應方式，小由設計，大至一個企業的經營，都需要此種由T型知識架構與演算思考法所建立的系統思考，來協助設計師進行脈絡性的整合工作。

何謂設計？沒有邊界和標準答案的跨領域學門

　　設計的本質即是跨領域，即所謂的應用學科，有別於其他傳統的主流學科（又稱為純粹科學），包括數學、物理、化學等科學都有絕對的標準答案，但設計領域不同，它是一種個人主觀認知的各自表述，因人而異，沒有標準解答。與設計一樣屬於這類非純粹科學的應用學科，屬於相較個人主觀的領域，除了設計之外還包括建築、美術、音樂、文學、電影、雕塑、舞蹈、戲劇、二次元文化（電玩動漫）等九大藝術，這九種藝術類型皆是由下而上、無標準答案，重視自我論述的表現形式[22]，同時沒有明確邊界，此類學門皆屬於應用科學的範疇。

　　廣義的設計學門係由五個不同的板塊所互相交融出的網絡地圖，包含互動設計（又稱交互設計）、設計門類、平面設計、

22 詳見《當代建築的逆襲：從勒‧科比意到札哈‧哈蒂，從線性到非線性建築的過渡，80後建築人的觀察與實作筆記》—自相似性章節，91頁。

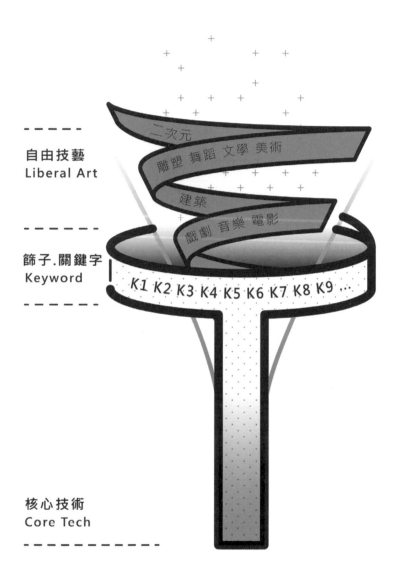

T型知識架構概念圖

意指設計師由自身專業出發，藉由自由技藝建構出對人文學科的看法，並深化成為自我的創意養分。

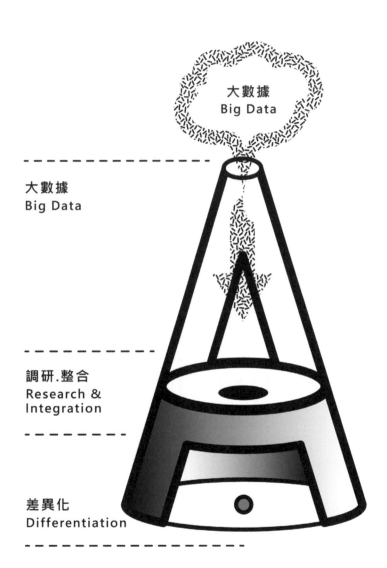

大數據
Big Data

調研.整合
Research &
Integration

差異化
Differentiation

演算思考法差異化概念圖
透過大數據的優勢環境，廣泛吸收資訊與知識，再由調研整合找到其中差異，
並建立自明性。

品牌設計與三維設計。互動設計意指HCI（Home Computer Interaction），即是所謂電腦互動、人機互動的領域。設計門類即傳統設計領域，包含我們熟知的建築設計、室內設計與景觀設計皆屬設計門類的範疇。平面設計（Graphic Design）是一種以視覺溝通作為表現，呈現於二維度平面上的設計形式。品牌設計（Branding Design）即SI（Space Identity，空間識別）與CIS（Corporate Identity System）的總和，而CIS又包含了VI（Visual Identity，視覺識別）、BI（Behavior Identity，行為識別）與MI（Mind Identity，理念識別）。三維設計則包含了動畫與動漫（Animation）及相關動態延展的部分。

上述五種分類呈現設計領域的不同面向，彼此之間看似差異極大，但實則互有緊密關聯，在自我發展的同時也相互影響，這也回應了設計是跨領域應用科學的本質。因此對一位設計領域的工作者而言，設計的學習並無終點，唯有透過不同領域的自由技藝與對人文學科的理解，從自身的專業出發，再碰觸到其它不同的設計領域，才能透過學習有更全方位的掌握，這也是T型知識架構建立的基礎。而設計領域這種各領域間彼此獨立，卻又兩兩相關的閉環式連結，反映了設計的本質－設計沒有標準答案，設計學門之間沒有明確界線，唯有透過彼此碰撞交融才能找出答案，因此，為了持續賦予設計更多創造力，設計師就必然要持續探尋設計的根本，在自由技藝和海量數據的基礎上，建構一個屬於自身的無邊界知識網絡系統。

品牌文化
Brand Culture

吉祥物
Mascot

品牌意象
Brand Image

企業形象
Corporate Identity

設計營銷
Design Management

教育培訓
Educational Training

活動推廣
Event Promotion

公共關係
Public Relationship

理念識別
Mind Identity

視覺識別
Visual Identity

產品形象識別
Proudcts Identity

終端店形象識別
Space Identity

行為識別
Behavior Identity

話術
Communication ski

CC策略
CC Strategy

CI策略
CI Strategy

策略
Strategy

識別
Identity

信息設計
Information Design

包裝設計
Packaging Design

書籍設計
Book Design

插圖設計
Illustration Design

品牌形象設計
Brand Design

排版設計
Layout Design

字體設計
Type Desing

整合設計
Integrated Design

平面設計
Graphic Design

劇裝設計
Costume Des

時裝設計
Fashion Design

軟裝陳設
Soft Outfit Design

室內設計
Interior Design

建築設計
Architectural Design

景觀設計
Landscape Design

視頻設計
Video Design

設計門類
Design Discipline

人形
Figure

架骨
Skelton

建造
Construction

動畫設計
Animation Design

插圖
Illustration

場景設計
Scenography D

三維設計
3 Dimensional Design

材質
Materials

人物角色
Character Design

聲音設計
Sound Design

燈光
Lighting

渲染
Rendering

藝術
Art

美術
Art

雕塑
Sculpture

建築
Architectural

音樂
Music

舞蹈
Dance

二次元
ACGN

電影
Movie

戲劇
Drama

文學
Literature

作曲
Composition

聲效
Sound Effect

燈光設計
Lighting Design

舞台設計
Stage Design

設計學門總圖

在2017年於上海舉辦的《數字之維》展覽中，曾針對設計門類繪製發展圖，由圖中可發現設計學門主要由設計門類（Design Discipline）、交互設計（Interactive Design）、平面設計（Graphic Design）、品牌形象設計（Brand Identity）、三維設計（3D Design）五個領域拓展組成。經由筆者的再詮釋和發展，可以窺見一個無邊界卻又相互關聯的設計體系。

何謂T型架構與演算思考法

面對這個知識權被解構，資訊爆發、碎化的年代，身處其中的設計師同時須面對一個沒有邊際、沒有標準答案的設計學門，在這個背景之下，他們必然要有一套自我心法來面對這樣動態的環境，此即T型知識架構與演算思考法。

T型知識架構（T）意指設計師必須找到自我的錨點並向外擴展，錨點代表每個人自身的長處，包含興趣、專業、資源與過往累積的經驗…等，是每個人投身其熱情的所在。這些長處可被歸納為縱向的I軸，並於頂端延展出與之相關的寬廣水平軸，這個水平橫軸可以被視之為一個「篩子（filter）」，用以接收、過濾人文學科中九大藝術領域的各種可能知識，亦即從自由技藝的能量庫中進一步吸收發展，這些知識透過篩子被篩選出對設計師有感覺、感興趣、有幫助或相關連的資訊或關鍵字（key words）回饋給自身。透過T型延展的橫向延伸，設計者可以有更多機會觸及其他領域關注的議題，並轉化為自身的能量，讓橫向軸線的篩子能在篩選後產生對縱向的撞擊與回饋，提供其繼續深化發展的養分。由於T型知識架構不間斷的發展，設計師便能持續成長進化，其橫軸與縱軸亦能不斷擴大，並將這些攝取的養分反映在設計操作實踐上。

以一名文字工作者為例，由於過去專業與長期累積的經驗，導致他對文字的敏銳度較一般人更高，以這些專長為錨點所橫跨出的水平軸線可能便多少都與文字有關，透過新聞的編採與撰寫、外文稿件的翻譯、大量廣泛而龐雜的書籍閱讀、聆聽「得到」、「樊登讀書」、「混沌大學」或一些文學朗誦，甚或是寫作方法評析的平台等知識歸納的APP內容…等，便能形構出屬於他獨特的T型知識架構，並產生對文字更敏銳的感知。當他聽到與文字表現或寫作方法學等相關話題時，抑或是欣賞到電影中的一些倒敘手法或分鏡表現，戲劇舞碼文本的編排等，就能夠敏感地找到與之相關的知識，並回饋在自身的縱軸思考中。更簡單地說明，就在持續強化自我縱

軸思考的同時，也不忘建構由自身敏感和感興趣的關鍵字所編織成的篩子，去捕捉九大藝術（自由技藝）中對自身縱軸有助益的養分，這就是筆者所指的T型知識架構模型（T-shaped Model）。

　　演算思考法（A）在此意指將大數據時代眾多混亂的資訊，以調研和歸納的方式，將這些混雜的資訊彙整成一個相較系統性、具備邏輯架構的知識體系。海量數據的價值是立基於大量數據，從其中找尋內在邏輯，並推導出可能性，此結論是一個最佳解決方案，透過找到隱身於數據中的規律和紋理（pattern），就能預判趨勢進而定義未來，此即演算思考法（Algorithm-thinking Method）。對於設計師自身來說，演算思考法讓設計師能得以從中找到自身的差異化，藉由數據資料理解自己。在科技宰制的當代，人們透過演算思考法的協助可搜尋並建立龐大的數據資料庫，這些被具體蒐集形成的數據資訊，提供人們一種全新的武器，並以此認識自己與他者，透過嚴謹的設計調研方式，將科學化的思維操作，數據的分析與理解帶入其中後，再將這些數據做分類與歸納，以便推導出結論，找到自身與他者之間的差異。Netflix的總監曾言及：「演算法比你更了解自己」，即解釋了當代人類透過科技協助推動設計的例證。

　　由上述的說明中，我們可以發現在T型知識架構（T）與演算思考法（A）兩套系統中，皆包含了從自身出發（自我）與企業發展（公司）兩個部分，而自我成長與團隊發展，指的就是自我生涯的規劃和公司團隊的運營，在發展過程中有差異化的出現會讓這路線發展得更加穩定。T型知識架構（T）的工具是篩子，主要用以過濾有用的知識，演算思考法（A）的工具則為調研及整合，用以建立系統化的知識，人們以T型知識架構（T）先行梳理自我的人文學科，再以演算思考法（A）調研更廣泛的相關大數據，T面對的是人文學科與自由技藝，A面對的則是巨量大數據資訊，人文學科透過篩子回饋到自身，而大數據則透過調研在眾多資訊中找到屬於自己的部分，並找出差異化。

T型知識架構

由漣漪效應探究人文學科的T型延展

　　何謂T型知識模型？首先須回歸到「人」本身，思考自身的專業、資源與興趣爲何？不同的人腦海中浮現的答案各有不同。這些問題的核心，過去在我們成長過程中，長期被教育需要不斷深化再深化，亦即去強化一個專業的線性深度（I型發展），精益求精是過去時代對專業者的基本要求，面對當前時代，人們的思考已有所不同，希冀能在過去基礎上橫跨出一個新的維度，此即T型人才的培養（T-shaped Model）。

T型教育 —— 以跨領域學習培育設計人才

　　T型教育即是台灣高等教育體制中的通識教育，只是這些通識教育並未被系統性地做有效統整，長期下來造成學生們輕鬆看待，找營養學分修課，不求知識面的學習只求過關的心態，成效也大打折扣。眞正的T型知識架構如何在學院系統中被訓練？以歐美的大學教育爲例，在美國哈佛大學、史丹福大學與英國劍橋大學的設計學院，近期分別有幾個新的「學程」出現，在哈佛大學稱爲專注（Concentration），在史丹佛大學叫做專精（Major），在劍橋大學稱作教程（Course），這些課程都可被歸納稱爲一種「學程」，這幾所世界知名大學的設計學院學生，都可以在設計學門中跨領域地自由選課，一個學生可以同時修習建築、藝術史與室內設計課程，但它們皆屬於人文學科，學生僅需在畢業前找指導教授群審查認可，便可被授予跨領域學科的學位文憑，而非單一專業設計學位的文憑（如建築學士、景觀設計學士），這與東方傳統的填鴨式教育形成強烈對比，這也是爲何坊間總認爲西方設計優

於東方設計的緣故，因爲西方從根本的基礎教育開始就在爲鍵結未來作準備。

　　這個強調廣泛攝取人文學科知識，強化不同專業彼此之間連結性的教育系統，也成爲歐美地區設計產業領先其他區域的主因，早在多年前他們便意識到T型人才的訓練是重要的，了解設計的本質就是無邊界的包容與自我論述的建構，而跨領域的訓練與思考更接近這時代發展的脈絡，並及早投入跨領域人才的養成。相較之下，亞洲的教育體系十分缺乏對T型人才的培育，設計師需要靠自己的力量，思考自己還能做什麼？如何去突破現狀以面對時代的挑戰？

漣漪效應（Ripple Effect）
漣漪效應指的是，要找到自身的興趣點，並把它作為「打水漂」的那第一顆石頭，藉此在茫茫藍海中，觸發自我的漣漪圈層，開始環環相扣，相互連結。

漣漪效應 ── 從感興趣的單點觸發延伸新能量

　　如何開始 T 型教育？這就要從漣漪效應開始談起，當我們將石頭丟入水中，水面便產生了由一顆石頭泛起的漣漪，這些漣漪因著不同對象、石頭的材質大小、投擲的力度、甚而是水的狀態而產生不同的結果且環環相扣。當代許多設計師都具備廣泛而淵博的知識，他們可以從各自專精的學科領域中汲取新能量來培養自身的洞見能力，因為洞見能力的訓練，讓這些設計師們可以在做設計時有精準的判斷與操作。因此，如何認識自己，找到屬於自己的那一顆石頭，即是培養洞見能力的開始。

　　首先以設計師為例，要將自身抽離出畫圖的範疇，走出螢幕或圖紙看看不同的世界，跳脫設計本身，開始關注其他領域的事物，特別是人文學科裡九大藝術的其它領域，這就是一種培養洞見能力的方法，也回應了哈拉瑞所談到的自由技藝的養成，也唯有廣泛透過對人文學科中其它領域的涉略，成為 T 型發展中橫向的醞釀與延展，在未來圍繞以空間設計為垂直向度的核心架構，幫助我們回歸設計本身，變為產生新進步的資源素材。事實上，大至大型企業，小至設計師自身，都可以從公司本體或設計師自我的興趣中，找到企業整體發展狀態或個人自由技藝的設定，並建構出獨有的 T 型架構，因此首要的當務之急，便是尋找自身在藝術領域中對其他學門領域的關注，如何培養對其他藝術領域的關注？並藉以協助自身設計的提升，便成為當今設計師們的重要課題，相關內容將於本章第四節中做更詳盡的說明。

創時代的全民電競 ── 任天堂的起死回生之術

POKEMON GO
2 0 1 6 年 推 出 的
《Pokemon GO》是
任天堂當年度主打的手
機遊戲，同時也開啟
與其他公司的跨領域
合作，包括Google、
Niantic，以提供軟硬
體上的跨界支援，遊戲
推出後迅速在全球刮一
起一陣旋風，從小學生
到長者，人手一機處處
抓寶，造就了全民瘋寶
可夢的盛況。

　　日本任天堂公司是電玩領域執牛耳的大型娛樂企業，早在1985年便以8位元的方式出現，並由早期低階位元數逐漸發展到高階機種，其代表性的電玩遊戲─《超級瑪莉》，歷經4、50年的科技發展與時代演進，仍持續於市場受到大眾歡迎，在技術層面，任天堂始終走在時代的尖端，引領電玩產業前進。但在2011至2013年間，任天堂卻因巨額虧損面臨轉型契機，由於任天堂公司的遊戲產品只以「機遊」[23]為單一渠道，無法跨載體在電腦或手機操作，且遊戲內容以闔家歡樂的主題為主軸，缺乏恐怖、聳

23 遊戲的類型通常分為（1）頁遊，即網頁遊戲，又稱Web遊戲、無端網遊，是相較傳統的類型。（2）機遊，即傳統的電視游戲機、電視遊樂器、家用主機，或簡稱家用機是供家中玩家玩的電子遊戲設備，僅以電視遊樂器與電視為單一管道。（3）手遊，以手機為單一載體，通常其遊戲內容相較容易。（4）端遊，全名為客戶端遊戲，即需要先安裝程式在用戶載體上，需要連線與遊戲伺服器配合運行，強調玩具互動的特性，「Online Game」是其中最熱門的形式之一。

動、驚駭的戲劇性場面，這種數十年如一日，缺乏變異的遊戲內容，加上「機遊」作為遊戲單一載體的體驗式微以及智慧型手機的普及化，都再再顯示任天堂必須調整腳步回應時代。

　　任天堂的虧損在2013年達到高峰，甫上任的社長思考公司在具備完整的技術能力與強大的IP之餘，如何能藉由T型發展來突破企業的現有困境。因此，管道裂變成為促成任天堂改變的切入點，改變過去任天堂遊戲以機遊管道轉變為以手機作為遊戲體驗的管道，2016年透過《Pokemon GO》的推出徹底翻轉了這個現狀，這是任天堂初次投身手機遊戲，同時也首次開啟與其他公司的跨領域合作，包括Google、Niantic，以提供軟硬體上的跨界支援。藉由上述兩個面向的調整，《Pokemon GO》的推出瞬間在全球刮一起一陣旋風，從小學生到7、80歲的長者，人手一機處處抓寶，當時全民瘋寶可夢的盛況至今仍讓人津津樂道，透過體驗管道與策略的突破，任天堂創造了一個全民電競的劃時代產物。任天堂也藉此開始跨域到手機平台，同時也強化針對互動性的方向，如玩家的體驗交流互動、平台間的相互支援等，在遊戲領域的紅海競爭中走出一條T型架構的藍海策略。

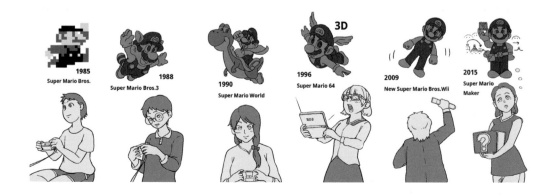

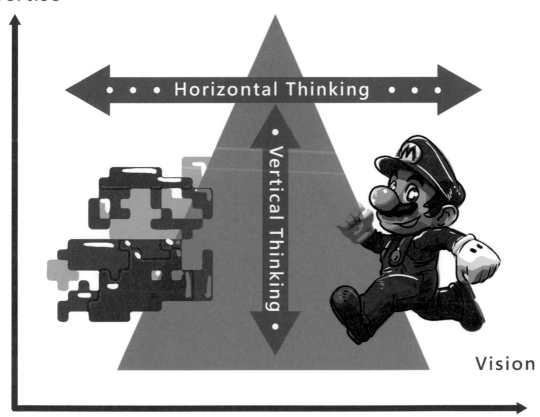

馬力歐進化圖（左圖）

任天堂隨著時代的推演，其創意和技術也持續跟進。從 1985 年 8 位元紅白機的出世、1988 年增加了更多動作互動要素、1990 年發行於 Game Boy Advance 使玩家有更好的遊戲體驗、1996 年 3DS 的雙螢幕系統、2009 年加入了 3d VR 眼鏡、2015 年在各個平台讓玩家能自製地圖，共享給全球玩家交流。任天堂這一路的進化是遊戲界關注的標竿。

超級瑪莉 +T形架構圖（上圖）

從掌上型遊戲機到 WII、手遊與 Switch VR，超級瑪莉透過與時代潮流的對話，從傳統機遊與時俱進地進化到最新的 VR 領域，以科技常保 IP 的熱度持續不墜。

演算思考法的建立

找尋差異性的獨特所在

這是一個高度科技化的時代，電腦取代眾多過往由人工執行的工作，同時在這些過程中衍生出巨量的大數據資料，這些資料中包含了各種廣泛而多元的訊息，但缺乏統整，若能以專業設計調研的方式加諸以邏輯化的系統歸納，便有機會從中梳理出脈絡，將龐大的訊息轉化爲實用的資訊資料庫，但這些資訊應該如被運用？若人人皆以大數據的分析資料爲依歸，如何能在這些看似一致的波段性浪潮中，從眾多競爭者裡脫穎而出，出類拔萃？便成爲在演算思考法時代所需面對的課題，而其箇中關鍵即是找尋到自身與他者的「差異」所在。

差異性創造制勝祕訣 —— 以《中華一番！》故事爲例

《中華一番！》（漫畫版譯爲：中華小廚師）是日本漫畫家小川悅司（Etsushi Ogawa）在1995至1999年間連載的知名漫畫作品，故事架構主要可被歸納爲兩個對立廚師集團之間的對抗，雙方競技何者烹煮出的料理較美味，其實這樣的故事結構與多數漫畫故事大同小異，甚至有些無趣，但這些繪製長篇連載的二次元漫畫家都有深厚的專業技能，其故事內容都在反映某一種現世的狀態。這也回應了透過自由技藝可以觸發我們創新的觀點，能從漫畫啓發某種思維。[24] 在《中華一番！》連載的其中一個故事即談到，某日故事的男主角正與對手進行廚藝競賽，此次的對手具備一項厲害技術，稱爲「完全複製術」，可以完美複製競爭者做出的

24 自由技藝相關內容詳見第二章第一節。

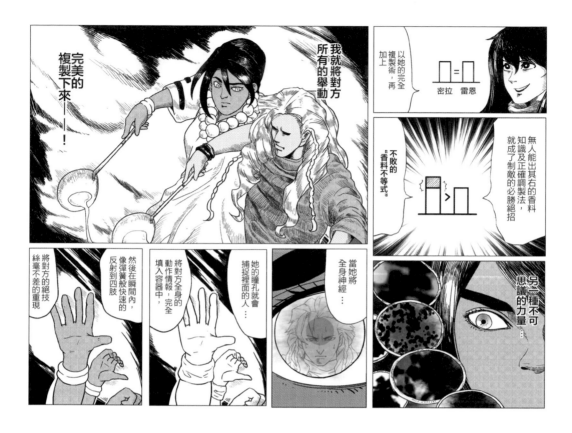

菜色，從食材到原料下鍋的順序比例，甚而是火候的拿捏，都可以透過對廚師的肌肉變化觀察來進行模擬，意即對手可以做到完全一模一樣的模仿與複製，這與我們所熟悉的周星馳電影《食神》情節十分雷同。

　　這種技術的臨摹仿製，在現今也成為現代社會的普遍現象，譬如今年流行紅色系的搭配，就有眾多以紅色為主色調的產品出現，並且做到跟最初的帶動者一樣好或幾近一致的狀態；再比如說，今天流行蛋塔或是手搖飲，明天就滿街都是類似的店家！再舉個筆者自身對設計業界觀察的例子，近來設計界若流行一種手法和材料搭配的方法，並得了幾個國際大獎，隔陣子當所有人都

中華一番！
由日本漫畫家小川悅司創作的漫畫連載作品，故事內容為兩個對立廚師集團之間的美食料理競技。（此圖為筆者重繪原漫畫之示意圖）

注意到後，很快的市場上就充斥著相同手法同時質量也不錯的同質空間設計，這也反應了筆者先前不斷強調的資訊透明的時代特徵。回到《中華一番！》的故事上，但如此一來要如何判定誰勝誰負呢？料理大賽在這個膠著的時刻，出現了一股不可思議的神秘力量，由於女主角來自西域，當地出產許多獨特香料可供選擇，她就在這最後關頭，經過縝密的分析與觀察，最終透過灑上一丁點該香料的「提味」贏得了比賽。《中華一番！》的這個故事，清楚地說明了差異化的重要性，即在達到一模一樣、完全複製的平等基礎上，藉由文化獨特性、地域性的差別與了解使用者喜好，便可以透過一點小小的變異拔得先機，而這樣的差異在當代，則可透過大數據的調查研究被具體的分析歸納。說到這，可能讀者們會覺得不過就是個漫畫，其想像和誇張的成份居多，真有參考價值嗎？下章節筆者就舉個真實的例子，讓我們繼續看下去。

Brown Coffee —— 抗衡星巴克的在地咖啡新物種

在柬埔寨首都金邊，近年有家知名的當地連鎖咖啡店Brown Coffee快速崛起，由硬體的空間設計觀察，可以發現Brown Coffee的設計走東南亞在地風格，並結合許多在地工業元素，在咖啡店中我們可以看到四面佛、舊摩托車等，傳統文化及開發中國家的道具物件作為裝飾，整體的空間細節毫不含糊，呈現出有質感、細緻的東南亞地域風格[25]。事實上，Brown Coffee就是在柬埔寨仿效星巴克的大型咖啡連鎖企業操作模式，在當地是星巴克的重要勁敵，就如同《中華一番！》故事中的「完全複製術」技術一般，只要星巴克開店的地點，Brown Coffee很快便會在附

25 詳見《當代建築的逆襲：從勒・科比意到札哈・哈蒂，從線性到非線性建築的過渡，80後建築人的觀察與實作筆記》－地域性章節，192頁。

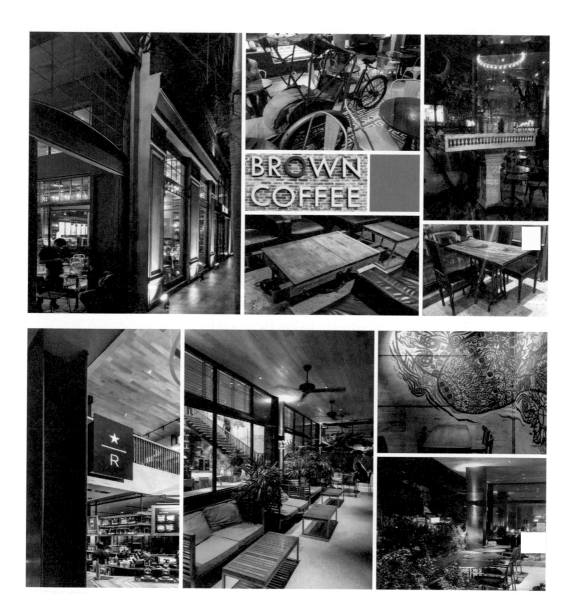

BROWN COFFEE（上圖）
此案例是柬埔寨金邊知名的連鎖咖啡企業，是具有東南亞地域風格細緻質感的咖啡店。除了販售咖啡、糕點等咖啡店本業的業務之外，也透過花店與綠植販售建立品牌獨特性。

Starbucks Reserve（下圖）
星巴克以典藏品牌 Starbucks Reserve 營造星級咖啡店的特色，從建築尺度、室內設計、平面佈局、軟裝陳設，透過與在地藝術家合作創造連鎖品牌的差異性。

近開設一家新的分店，除了做出與星巴克一致的質感，也努力找尋不同的差異性，而這個差異性的祕訣就在於「花店」。Brown Coffee的店主在每家旗艦店旁都開設花店，由於東南亞地區的人民普遍喜愛植物，喜歡每天更換住家或辦公空間內外的花卉綠植，也因當地屬熱帶型氣候，綠植花卉對身心的影響都有著放鬆和降溫的功效，且在當地從事綠植產業的門檻相對低廉，透過花店的開設與店內花藝師的諮詢協助，讓顧客喝咖啡之餘順便購花，久而久之就能吸引更多消費者上門，成功的將咖啡與花藝相互交融，創造出一種全新的咖啡生活方式。

在Brown Coffee的案例中，綠植的介入成了柬埔寨當地的關鍵差異性所在，並成功置入於咖啡店的經營中，面對這樣的競爭操作，星巴克作為全球化經營佈局的連鎖咖啡系統，便很難針對在地性特質在商業上做出即時回應。面對此種在地團隊的挑戰，星巴克也出現了自身的革新，即是創立典藏品牌－Starbucks Reserve，透過營造出更高階的質感，呈現出如同星級咖啡店的特色，依照當地人喜好從建築尺度的半戶外空間營造，室內設計平面的佈局，到軟裝陳設與在地藝術家合作融入接地氣的藝術圖騰，企圖創造星巴克在柬埔寨的差異性。在本土與國際兩種思維的競爭中，全球化企業也被迫加入地域化與差異化思考，由此可見，創造彼此之間差異的重要性就更不言而喻了。

「咖啡店＋花店」的新物種
BROWN COFFEE觀察到在地的生活方式，因此在重要的旗艦店旁，都會配有花店相輔相成，創造出一種全新的在地咖啡文化，這新物種也讓BROWN COFFEE在金邊打出一片天。

地域性差異 —— 以大陸及台灣的室內設計發展爲例

隨著全球化資本主義的高度發展，越來越多的中產與資產階級成爲社會的中堅族群，人們對住居生活環境的美感與設計日益重視，也因此日漸強化了室內設計領域的發展，而這股風潮也伴隨地域性的差異，在各地產生了不同的質變，當然也包括在大陸與台灣兩地產生兩種截然不同的發展取徑。

近年，在大陸的設計圈，有大量設計師逐漸轉向台灣取經，進而衍生出一股所謂「台灣風」的設計形式和風格。究竟所謂大陸的設計風格與他們所謂的「台灣風」有何差別？根據深入的調查研究發現，大陸與台灣的室內設計，其發展路線的差異本質上源自於設計教育發展源頭的不同，在大陸，室內設計教育的發展大多由美術學院的系統而來，因此在教學上著重以美術創作的角度思考，強調在藝術風格、技法、色彩的傳統美學理念運用，並進一步衍伸出強調嚴謹美感風格的設計思考。有別於大陸的發展路線，在台灣，室內設計的發展最初源自於建築教育，多數師資皆是接受西方教育體系的建築學院教師所教授，致使台灣的室內設計的思考有濃厚的建築氣息，無論在操作的手法或平面的佈局上，甚至在風格上，以黑白灰的色彩基礎上帶入鐵件與木料的混搭，營造獨特的人文及質感溫度，並與大陸的室內設計風格產生本質上的差異。

大陸與台灣兩地的室內設計發展，無論是所謂的「台灣風」還是「大陸味」，根本上便源自「美術」與「建築」兩種迥異的思考脈絡，也形成了在相同領域之間的地域性差異，反映在筆者在本書所強調的設計心法－成長的模式影響了差異化的建立，其箇中內涵即在於此。

九大藝術

八大藝術＋二次元文化

　　藝術的領域廣裹而豐富，關注於「美」的事物幾乎都可歸納在藝術的範疇，傳統上我們將電影、音樂、戲劇、舞蹈、美術、文學、建築、雕塑納入其中，統稱為八大藝術，而電影則居八大藝術之首，它除了混和其他藝術專業領域所需的技術之外，亦具備高度的商業價值，在電影圈中囊括了最優秀的導演、編劇、美術設計、技術指導等各類藝術範疇中的專業人才，可以說真正優秀的設計師們都匯聚在電影圈裡。而經過長時間的發展，這些領域各有其專業性，藝術家與創作者透過創作，展現出專業的獨特性與藝術價值。

　　有別於這些傳統藝術門類，二次元文化（電玩動漫）在興起之初並未被視為是一種藝術門類，直到近年才因電玩動漫的盛行逐漸為世人所重視，也暗示了新世代（網路世代）消費者的崛起，成為第九大藝術，並隨著各種跨領域操作，強力挑戰電影在八大藝術中的首要地位。

　　出身波蘭的猶太裔建築師丹尼爾・李伯斯金（Daniel Libeskind）曾經表示，其建築能量的來源就源自於博雅教育，他對於建築有一種古典的愛，這種愛讓他發現在詩歌、文學、考古、幾何、天文在內的博雅教育，才是建築之道，這些源自於博雅教育的領域，正是滿足他在設計初始時所需要的非理性要件，即是從多元領域中碰撞出來的不可預期性。創作者如何從不同的藝術領域中找到自己感興趣的部分是當中最關鍵的課題，他們有計畫性地透過工作、課業的閒暇之餘出外遊歷，增廣見聞自然是必須的，特別是從九大藝術的領域中汲取養分，更是建構T型架構不可或缺的基礎。在每個領域中找到一個自身的觸發點（漣漪

效應）[26] 便至關重要。

　　再來就以筆者爲例，在寬泛且層次多元的人文領域中，分別於九大藝術類別中找到各自的切入點或篩子，並以此建構屬於自身T型知識架構的第一步，透過關鍵字有效率且精準的將這些知識收斂爲自我的知識系統，以強化先前談過的縱向發展，接下來將針對相關切入點進行詳細說明。

電影 —— 科幻電影預測的未來世界

　　在電影領域中，筆者鍾愛以善於拍攝科幻、電腦特效劇情電影的導演史蒂芬・史匹柏（Steven Spielberg），持續透過其電影進行對未來世界的科幻預測，由他所執導的經典電影，包括《E.T.外星人》（E.T. the Extra-Terrestrial）、《印第安那瓊斯》（Indiana Jones）系列、《A.I.人工智慧》（A.I. Artificial Intelligence）、《丁丁歷險記》（The Adventures of Tintin）…等，從中發現其中的預測性與未來性。還記得近30年前拍攝，當時以極寫實的3D技術震憾世人的《侏儸紀公園》（Jurassic Park）系列電影，史匹柏藉由電影訴說著以基因豢養恐龍的故事情節，時至今日伴隨生命科學領域的技術發展，人類已經可以透過基因學製作出複製鳥了；還有《E.T.外星人》和《A.I.人工智慧》，反映到當下，人類已幾乎要於2033年登陸火星找尋外星生物！而人工智能早已滲透到全人類的生活，並在各行各業間極速地發展，這種以科幻的方式來預測人類未來，想像與真實共構的視角，是最吸引筆者的部份。而2018年在電影《一級玩家》（Ready

26 相關內容詳見本章第二節－漣漪效應。

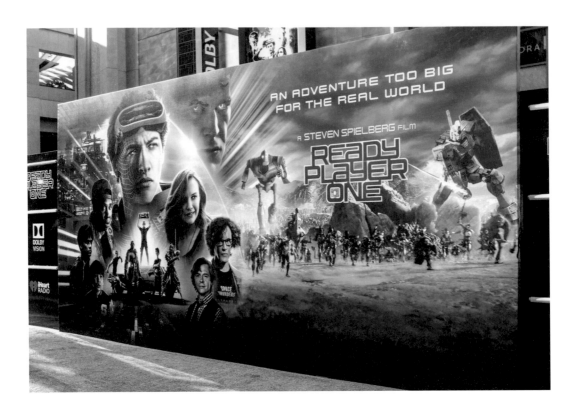

Player One）中，史匹柏同樣也以軟科幻的方式，在電影中對未來30年世界的形貌做出預測判斷，更是經典大作。故可歸納出筆者在電影領域中的興趣點（篩子）即是科幻、預言、虛實共構等。

音樂 ─ 以自由隨興的爵士演奏解構線性古典傳統

凱斯‧傑瑞（Keith Jarrett）是美國知名的爵士樂鋼琴家與作曲家，也是筆者非常喜歡的演奏家，他在1975年的某次演出中做了一個極為大膽的嘗試，在未準備任何樂譜的情況下，於開演時先與台下聽眾對眼了片刻，傑瑞希望透過與聽眾的凝視與交流，感受演出當下的情境，感受聽者、場域所形塑的環境氛圍。爾後，當建構完當時的情緒後才以即興表演的方式開始演出。有別

電影《一級玩家》
2018年由知名導演 Steven Spielberg 所執導的電影《一級玩家》中，透過軟科幻的方式，在電影對未來30年世界的形貌做出預測。

非線性表演鋼琴家Keith Jarrett

爵士樂鋼琴家與作曲家 Keith Jarrett 的演出，有別於一般演奏者的靜態呈現，他常在演繹中途融入隨興的舞蹈與人聲哼唱、嘶吼，並享受於當下的情境，這種自由不受拘束的表演形式，也助長了藍調與爵士音樂的崛起。

於一般音樂演奏者的靜態表演呈現，傑瑞的演出在中途融入了隨興的舞動與人聲哼唱、嘶吼，並享受在這樣的情境當中，如此隨興而非線性的表演方式也影響了往後藍調（Blues）與爵士（Jazz）音樂的發展，一種自由奔放，不受拘束的表演形式。相較過去古典音樂訓練的是一種線性而嚴謹的表演方式，傑瑞的音樂演出衝撞了長期以來宰制樂壇的古典樂主流，原來音樂可以不只是正襟危坐地端坐在音樂廳裡聆聽演奏家的演繹，也可以如此隨性、輕鬆而自由。同時，他的作品在風格上常是混搭和曖昧的，常徘徊於爵士與古典間，有時又會加上民謠和藍調的元素，再與爵士的東西黏合在一起。另外，傑瑞還有個最吸引筆者的部份，就是對「空間」的掌握，敏銳地掌握周遭環境的聲響和現場的人事物，創造出正確的音樂空間感，《The Koln Concert》就是最好的例子，而這重要的即興演出更是打動筆者對於音樂的感動點，從傑瑞的觸發中，可歸納出筆者在音樂領域的興趣點（篩子）即是自由、隨機、動態、非線性、即興演出、曖昧、混搭、音樂空間感。

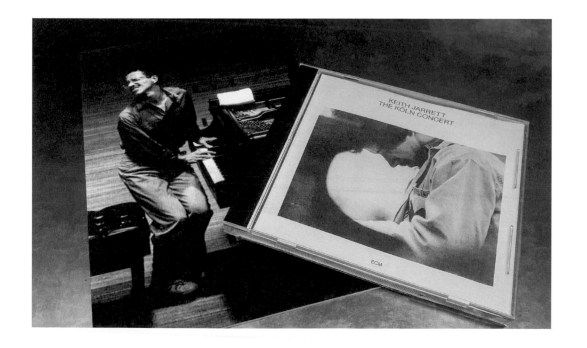

戲劇 —— 打破表演疆界的沉浸式劇場

沉浸式劇場（Immersive Theatre）是一種嶄新型態的戲劇呈現方式，所有的觀眾必須戴上面具透過在空間場域中追逐演員的方式觀看表演，而非單純坐在既有座位上，而是在一整棟多個樓層的場景中不斷的移動，由於所有演員會在同一時間開始演出，所以每位觀眾在同一時間都只能跟著一位演員移動觀看，隨著演員之間的移動與互動，觀者可自由地在其中轉場，最終在結局時所有演員才會聚集在一塊，共同呈現出大結局，且一次的演出是無法了解整個故事的，據說要參與超過十次以上的表演才有機會了解整個故事。在這樣的表演內容中不存在台詞，只存在肢體語言的抽象表現。

這種源自紐約百老匯的戲劇形式，最初以威廉·莎士比亞（William Shakespeare）經典名劇《馬克白》為藍本改編為全新的劇本《Sleep no more》，以廢棄的老倉庫或老工廠為場景，並以此地作為劇本中的主場景旅館，每一位觀者都扮演旅館中的客人，建築物中的每個角落都是表演的舞台，觀眾與演員共同在廢棄的工廠中奔跑，隨著演員、觀眾的不同與腳本的隨機性，讓每一次的演出都有可能衝撞出不預期的體驗和感受[27]。從沉浸式劇場的案例中可以發現，當代的戲劇形式已經不再像傳統戲劇，有固定的舞台、形式、特定的範圍邊界，過去線性的表演模式被打破，透過沉浸、加入隨機的過程與結果，呈現出迥然不同的戲劇樣貌。最重要的沉浸式的方式將給予觀者深刻的體驗和更多元的視角去了解文本。從沉浸式劇場的經驗中可歸納出筆者在戲劇領域的觸發點（篩子）為非線性敘事手法、沉浸式、隨機、參與式互動、角色扮演。

27 詳見《當代建築的逆襲：從勒·科比意到札哈·哈蒂，從線性到非線性建築的過渡，80後建築人的觀察與實作筆記》—動態性章節，52頁。

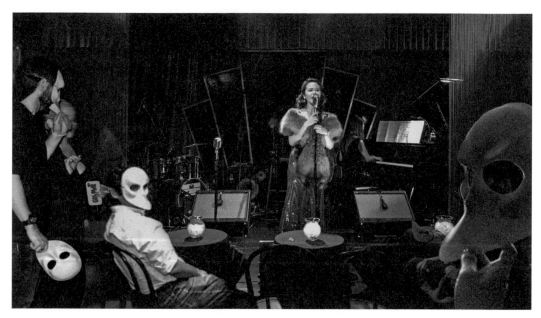

沉浸式劇場表演

沉浸式演出是一種嶄新的戲劇呈現方式，打破了過去傳統的、線性的，單一的觀演形式（即觀者在下，表演者在台上），觀眾可以透過在空間中跟隨和追逐演員的方式觀看表演，也無形中融入了演出，也因觀者的參與，增加了表演中的不預期性，造就每齣戲都是獨一無二的。同時，更有趣的是在這樣的表演內容中不存在台詞，只存在肢體語言的抽象表現，也給予觀者更多的想像空間。

舞蹈 ── 純粹跳躍中碰撞出的身體互動

　　雲門 2 創立於1999年，每年皆以「春鬥」系列公演作爲年輕藝術家創作交流的平台。2008年，林懷民老師首度爲雲門 2 編創舞作《鳥之歌》。在長達13分鐘的舞碼中，舞者只專注於跳躍與呼吸，跳躍蓄積的能量甚至掩蓋過卡薩爾斯演奏的西班牙名曲。「跳躍」作爲舞碼中唯一的表現形式，挑戰了普羅大眾對舞蹈的傳統認知－由過往豐富、多元的身體語言輔以音樂節奏的表演藝術，轉而以單一動作「跳躍」爲主，在看似純粹的表現形式中，卻能變幻出各種多樣的組合與可能性，也爲觀者醞釀了不同於過往的情緒感知。

　　對筆者而言，觀賞《鳥之歌》的過程是一次極爲特殊、震撼的人生經驗，伴隨舞者的跳躍，結合視覺與聽覺的雙重感官氛圍，讓觀者在當下也沉浸於緊繃而豐滿的情緒中，即便坐在觀眾席上，身體的感知卻已經隨著舞蹈不斷上下躍升起伏。經過此次體驗，讓筆者對舞蹈有了不同的看法，因此每每在「春鬥」系列公演時，必定會撥空前往觀賞，以感受肢體帶來的不同感受。由《鳥之歌》的觀演經驗中，可歸納出筆者在舞蹈領域的篩子爲純粹性、當代抽象、躍動、身體互動、多樣組合。

雲門 2《鳥之歌》
在雲門 2 於2008年的舞作《鳥之歌》中，舞者以不斷跳躍做為作品呈現的唯一形式，並在跳躍之中不斷地變換出各種組合可能。攝影◎劉振祥

美術 ── 躍升當代藝術殿堂中的次文化元素

　　美術則是九大藝術中另一個具備強大能量的領域，美術的走向通常與設計的發展習習相關，對於設計師而言是非常重要的創意泉源，以近年知名的日本藝術家村上隆（Takashi Murakami）為例，他認爲日本在經歷戰後、經濟泡沫等社會現實後，現實幻滅與心理壓力造就社會轉向喜愛甜萌、甜美的扁平化的現象，也回應了他不斷強調理解社會脈絡和藝術發展的重要性。在其系列作《超級扁平》（Super Flat）中，他思考了當今次文化在未來將成爲主流文化的意義，並以藝術的手法融合了商業、精品與傳統精神，是一種多元包容的創作思維，由日本本土的次文化－動漫文化轉譯到美術作品的延伸，從村上隆又可以關連到其他當代日本的藝術家，包括奈良美智（Yoshitomo Nara）、草間彌生（Yayoi Kusama），三位又被稱爲「日本當代藝術三俠」，再由他們的風格可往前連結到普普藝術大師、安迪‧沃荷或是向後連結當下筆者也很關注的羅恩‧英格利（Ron English）和特雷弗‧安德魯（Trevor Andrew），他們都在當代的藝術領域佔有一席之地，試圖瓦解次文化（又稱亞文化、扁平文化）與精品文化的切割，引發獨特的風尙思潮，這些觀點也在藝術領域中開始發酵。因而形塑筆者在藝術領域中所關注的元素，歸納出超扁平、幼稚力、御宅族文化、次文化、普普藝術、收藏癖、街頭藝術、大眾文化、二次元、多元包容、衝撞、反諷等關鍵字。

村上隆與他的收藏
日本畫家村上隆在其系列作《超級扁平》中，思考當今的次文化在未來將成爲主流文化的意義，由日本本土的次文化－動漫文化轉譯成爲美術作品的延伸。此圖爲在日本橫濱美術館展出的《村上隆的超級扁平收藏展》之示意圖。

文學 ── 跨越1000年太空漫遊的未來世界觀

　　文學是一種語言藝術，是語文和文字中審美意識形態的一種表現形式。有不同的載體（體裁）如詩歌、散文、小說、劇本、寓言、童話等等。雖筆者看過不少的書籍，但唯獨著迷於科幻小說創作中所建構的獨特世界觀，這與我喜愛科幻電影有著必然的關聯，舉凡科幻小說與電影皆是如此，亞瑟・查理斯・克拉克（Arthur Charles Clarke）即是當代重要的科幻作家教主，曾榮獲重要的星雲科幻大師獎終身成就的最高榮譽，更是《三體》作家劉慈欣的偶像，並與以撒・阿西莫夫（Isaac Asimov）、羅伯特・海萊茵（Robert Anson Heinlein）並稱為20世紀三大科幻大師。生於1917年的他具有非常堅實的物理及數學背景，亦曾擔任《科學文摘》編輯，這些經歷都助益了他在日後進行科幻小說的創作。在克拉克的眾多作品當中，四本《太空漫遊》（Odyssey：2001、2010、2061、3001）系列是他最負盛名的作品。克拉克也是「硬科幻」的始祖，意即其書寫的科幻內容都有所本，具紮實的物理理論基礎，當代太多的電影都是以此為發展腳本，此外，其作品的視角十分貼近真實，同時又賦予科幻某種新的創意，可說是預測未來重要的基石，其經典大作《太空漫遊》系列迄今已有兩部翻拍成電影，聽說其餘二部也都在策劃中，都是極好的例子。而從對克拉克的關注中可歸納出筆者在文學領域的篩子為硬科幻、未來主義、超現實、預測、連貫性敘事。

Arthur Charles Clarke
太空漫遊系列紀念郵票
科幻作家Arthur Charles Clarke為「硬科幻」創作的始祖，其書寫的科幻內容都具有紮實的物理理論基礎，作品內容雖然以未來為主角，但卻十分貼近真實，賦予科幻新的創意。2014年英國為紀念這影響後世深遠的大作，還將其製作成一系列的郵票發行。

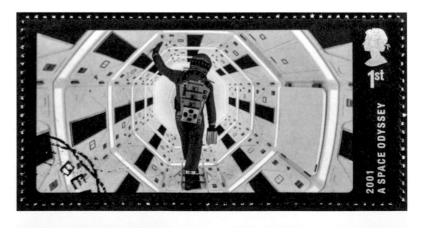

建築 ── 從解構建築昇華爲非線性設計

　　對空間領域的設計師和筆者而言，建築應該是最親近也最容易切入的專業領域，知名建築師法蘭克‧蓋瑞（Frank Gehry）以設計畢爾包古根漢美術館聞名全球，他於1989年所設計的德國維特拉設計博物館（Vitra Design Museum），是蓋瑞在歐洲的第一座建築，是重要的里程碑，他曾說道：「從那裡開始，建築起了革命。」，以強烈的有機型體和雕塑感已可嗅到蓋瑞之後建築的走向，其後開始引進電腦及數位科技於建築設計的流程中，引領日後建築發展的重要趨勢，甚至有人稱他爲數位建築（Digital Architecture）之父。當今的建築，無論是外在形式抑或是內在結構邏輯，早已與電腦脫離不了關係，這都是受到法蘭克‧蓋瑞的影響，若是關注他的設計師，必然會在數位操作設計方面受到一定程度的啓發，也因此筆者於交通大學攻讀建築博士時的研究方向上選擇了數位這議題。對於蓋瑞建築的敏感和興趣，也成爲筆者在建築領域中的重要觸發點（篩子），可歸納出筆者在建築領域其關鍵字爲數位、模矩性與自由性、非線性、自由形體、電腦輔助設計（CAD/CAM）、跨領域應用等。

　　除了蓋瑞之外，伊拉克裔的女建築師札哈‧哈蒂（Zaha Hadid）亦爲筆者長期關注的對象，作爲當代最偉大的建築師之一，哈蒂是首位榮獲普立茲克建築獎的女性（2004），由於在接受建築教育前哈蒂曾受過完整的數學訓練，因此其設計多有複雜的幾何形式與概念，並以大量的曲面與流線造型聞名，其知名的建築作品包括維特拉消防站（1994；德國維特拉）、蛇形藝廊（2013；英國倫敦）、廣州大劇院（2005～2010；中國廣州）、阿利耶夫文化中心（2007～2012；亞塞拜然巴庫）等。除了在建築領域有著大量作品之外，哈蒂也是參與最多跨界設計的建築師之一，從建築開始到室內設計、策展、平面設計、工業設計，甚至是時尚圈的產品聯名設計，哈蒂都投身其中，這些跨界設計

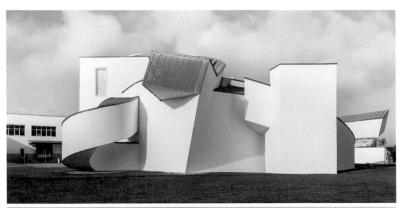

維特拉設計博物館 / 跳舞的房子 | 1989 德國維特拉 / 1996 捷克布拉格 | 建築師：Frank Gehry |
Frank Gehry 以電腦及數位科技介入建築設計聞名，包括1989年所設計的維特拉設計博物館及1996年於布拉格的跳舞房
子，前者是影響後世數位建築發展的先驅代表作品，後者則是以相擁起舞的舞者為藍本設計，輔以數位科技所設計出的富有
動態感和不規則曲線，創造出具趣味性的城市街景。

**Zaha Hadid的跨領域
設計範疇**

Zaha Hadid是參與最
多跨界設計的建築師之
一，從規劃、建築、室
內、策展、平面設計、
工業設計，甚至是時尚
圈的產品聯名設計，她
都熱情投身其中，並帶
領出新的設計潮流。

的商品也都在甫推出之後蔚為風潮，帶領出新的設計潮流，包括
衛浴品牌Roca展覽館、Liquid Glacial餐桌、施華洛世奇首飾珠
寶、Melissa高跟鞋等經典設計皆出自其手，可說是將跨界設計
美學推展到極致的建築師。同時，也與她合夥人派翠克・舒馬赫
（Patrik Schumacher），在操作的同時不斷產生對於當代設計的
調研和論述建構，和先前我們聊過的雷姆・庫哈斯旗下的OMA
與AMO關係有異曲同工之妙。從哈蒂的經驗中，可歸納出筆者
在建築領域的關鍵字，在法蘭克・蓋瑞的基礎上還添上了跨界時
尚、調研設計、非線性設計、參數化主義（Parametricism）、策
展論述、算法科技。

雕塑 ── 重組生活物件為具深刻意涵的雕塑作品

　　英國年輕藝術家海倫‧馬頓（Helen Marten）以繪畫及雕塑為其主要創作項目，也因此其藝術實踐通常由二維的圖像與三維物件所組成合成，將視覺和雕塑巧妙的融合為她發聲的載體。其核心思想是通過分裂的形式來重新建構可識別的信息，並企圖給予那些不穩定的、方向偏離的東西，重新予以權威的力量。其作品以現實家常的物件為主，透過將物件拼貼重組，創造出一種兼具當代視覺藝術的雕塑作品。馬頓的作品在2016年榮獲透納獎（Turner Prize）的肯定，該年度的評審團主席，泰特美術館館長艾力克斯‧法爾哈森（Alex Farquharson）曾表示：「馬頓作品具有複雜性與令人驚奇的特質，她將看似毫不相干的材料與技術運用在創作中，並讓它們與世界產生關聯，讓其作品從一個影像與形態轉變至另一個，揭示出川流不息的意義」。Marten作品充滿詩意而神秘特質的原因，和她透過異質素材拼貼有很大的關聯，並思考如何將它們重組賦予新意義，藝術評論人傑基‧威爾

多元的視覺雕塑藝術家
Helen Marten
英國繪畫及雕塑家Helen Marten，透過將物件拼貼重組，創造出一種兼具當代視覺藝術的創作作品，並榮獲2016年透納獎的肯定。

施萊格（Jackie Wullschlager）形容她的作品是「互聯網時代的產物」，能充分反映當代世界的現象，是對眞實世界的體悟，透過創作來反映這複雜的世界，而非單純地把世界歸結爲單一的聲明或流行語。從馬頓的經驗中，可歸納出筆者在雕塑領域的關鍵字（篩子）還包含了找尋關係、異質材料、由下而上、拼貼、去中心化、自我建構等。

二次元 ── 虛實共構的無邊際世界

　　二次元文化基本上包含電玩與動漫兩大範疇，作爲九大藝術中新興的藝術類別，也是當代發展脈絡中相當關鍵的一環。在電玩部分，以史上最賣座的電玩遊戲《俠盜獵車手》（GTA）系列爲例，這款熱銷過三億套的遊戲迄今已出版至第五代，遊戲屬於開放式地圖（Open World），指的是在其設定裡並沒有最終結果，亦不會有玩完的一天？怎麼說呢，因爲其腳本會對應到眞實世界發生的事件（event），這些事件會在最短時間內被寫入遊戲的世界中，遊戲是一個處於不斷擴展隨時更新的狀態，可以說是一個「小宇宙」。同時，在這個虛擬的遊戲裡，每一位玩家都扮演虛擬世界中的一個角色，玩家們可以透過角色執行任何眞實世界中可做的指令，甚至是與朋友連線互動，也是眾多遊戲類型的綜合體（如賽車、飛翔、賭博、打架、射擊等等），無形中模糊了眞實與虛幻的邊際，更有趣的是它也是一個社交平台，在裡面你可以結黨結派，甚至可以找對象結婚，幾乎就是一個現實世界的完全鏡像體。由《俠盜獵車手》可歸納出筆者在二次元文化的電玩領域中，其關鍵字（篩子）包括了開放式、無邊界、虛實共構、參與式設計、平行時空、包容共構、體驗社交。

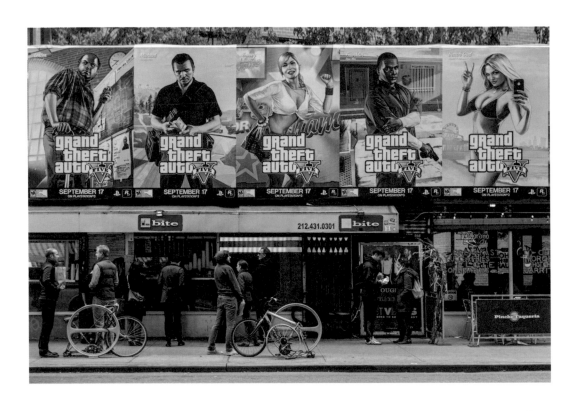

GTA 俠盜獵車手
《俠盜獵車手》為史上
最賣座的電玩遊戲,以
開放式地圖建構的遊戲
迄今已出版至等五代,
總計熱銷三億套,更是
真實與虛擬世界共構的
最佳典範。

另外在動漫的部分,以執導動漫長片《你的名字》聞名的動畫家新海誠(Makoto Shinkai)為日本新世代重要的動畫家,他的作品多少受到作家村上春樹和父親的建築世家背景影響,其畫風細膩唯美而寫實,動畫的分鏡與腳本都極具故事性,特別是在空間尺度的拿捏與故事劇情的書寫上,小自街角一隅,大至都市景觀風貌,時而結合非線性的敘事手法推進,都營造出帶有強烈空間畫面的敘事氛圍,故其作品大受歡迎,更被喻為是宮崎駿第二,引領著新世代日本動漫的新浪潮,英國的天文學家羅伊・塔克(Roy A. Tucker)甚至將發現的小行星命名為新海誠(Makotoshinkai),可見他的魅力和影響力。由筆者對於新海誠的關注中,可歸納出筆者的二次元文化的動漫關鍵字(篩子),亦包含平行時空、空間尺度、多元視角、工匠精神、新世代。

　　從電影開始到二次元文化，筆者透過關鍵字（keyword）的方式，將自身在九大藝術領域的篩子為例進行剖析，可以看到透過筆者自身的喜好找到了與九大藝術中的連結點（切入點），在這多元而寬廣的領域（自由技藝）中建構屬於自己的知識系統。若設計師在每一種藝術類型中，皆能思考自身在該領域中被吸引的人事物，從中找到喜歡的創作者與作品，並將他們視作是漣漪效應中的第一顆石頭，這些人事物就會與我們產生對話連結，並在其他領域發散，慢慢地就可以建構出屬於自我的自由技藝體系。透過這些關鍵字所組成的篩子，可以令筆者在龐大的九大藝術自由技藝範疇中，找到與自身有關、有助益、刺激點與觸發點的知識，以持續精進和觸發T型架構中的I型縱向發展。

　　最後筆者用自身例子來回應，筆者因為長期透過關注九大藝術的範疇，從自由技藝中吸取能量，進而建構T型架構的自我實踐。透過這幾年來對T型架構的實踐，簡單和各位讀者介紹下。筆者公司體系的縱軸（I）方向就是行之有年的竹工凡木設計研究室（CHU-Studio），近年來已陸續落地在台北、台南、北京、杭州、成都和廣州，同時也即將進軍金邊，是專注於空間設計實踐的團隊體系。再者，筆者針對九大藝術的自我梳理、關注和轉化，其水平橫軸的思維也讓筆者開啓了新事業的擴展，如「QUARK PLANET（北京夸克星球文化傳媒）」，一個針對二次元設計（原創IP、玩具公仔、週邊等）的公司。「Dr.D設計研究院」，一個針對設計調研和培訓為主的機構。「竺杋工程」，一個以工程技術和數位發展實驗的工程團隊。「By the WAYS」，一個以發展軟裝陳設藝術為主軸的團隊，針對軟裝的設計和採購的專業團隊。「UWAY」，一個以商業創新設計為核心的團隊。由這些相輔相成的團隊所建構的T型發展架構，也的確激發出許多可能的火花，讓竹工凡木設計研究室（CHU-Studio）的團隊體系開始有了差異化的發展。

動態
Dynamic

多樣組合
Diverse Combination

策展論述
Curatorial Concept

由下而上
Bottom Up

收藏癖
Collectomania

參與式設計
Participatory Design

二次元
Acg

調研設計
Research Design

大眾
Popul

多元視角
Multiple Perspective

技尋關係
Looking For A Relationship

非線性
Non-line

普普藝術
Pop Art

體驗社交
Experience Social

預言
Prophecy

次文化
Subculture

開放式
Open

跨界時尚
Project Crossover

身體互動
Physical interaction

混搭
Mashup

科幻
Science Fiction

街頭藝術
Street Art

音樂空間感
Sense Of Musical Space

模矩性與自由性
Momental And Freedom

反
Iro

平行時空
Parallel Space

幼稚力
Childlike

去中心化
Decentralizatio

工匠精神
Craftsmanship

超扁平
Superflat

隨機
Random

沉浸
Immersi

筆者從九大藝術（自由技藝）的提煉

透過對九大藝術（自由技藝）的認知，筆者對自我的認識和發展，已發展成相當明確的 T 型架構，相輔相成、多元共構的發展模式，對自身、同事和團隊體系也產生了實質非預期的助益和可能性。

輔助設計

非線性敘事手法
Non-linear Narration

角色扮演
Cosplay

虛實共構
Virtual Reality

自由形體
Free Form

ad

化
ture

跨領域應用
Cross-domain Application

未來主義
Futurism

純粹性
Purity

當代抽象
Contemporary Abstract

空間尺度
Spatial Scale

拼貼
Collage

設計

硬科幻
Hard Science Fiction

自我建構
Self-construction

衝撞
Collide

Design

算法科技
Algorithmic Technology

曖昧
Ambiguity

即興演出

多元包容
Multi-inclusive

超現實
Surreal

新世代
New Generation

連貫性敘事
Coherent Narrative

數位
Digit

預測
Prediction

無邊界
Borderless

異質材料
Heterogeneous Material

參數化主義
Parametricism

與式互動
ticipatory Interaction

包容共構
Context

淺談二次元

一個新興藝術學門的誕生

　　近年來二次元的崛起，反映了1980年後出生的世代開始主宰社會，在各個領域掌握領導權，因而隨著該世代所出現的文化（即二次元文化）便大力崛起，人類文明的發展也隨著此一現象有了新的變革，包括二次元進入羅浮宮與故宮博物院展出、電競運動進入奧運殿堂⋯等，都揭示出二次元以次文化之姿踏入主流殿堂，形成新興藝術學門的現象。

BD Louvre ── 漫畫進軍藝術殿堂：羅浮宮

　　作為文化大國，法國在歐陸一直是重要的動漫國度，早在1960年便舉辦安錫國際動畫展（Annecy International Animated Film Festival），1974年便有安古蘭國際漫畫節（Angoulême International Comics Festival）等相關活動。2003年開始，這股風潮也吹入收藏稀世藝術珍品的法國羅浮宮，該年羅浮宮啟動了「BD Louvre」計畫，（BD = Bande dessinée，意為法國漫畫，BD Louvre 則譯為「當羅浮宮遇見漫畫」），邀集漫畫家以羅浮宮為主題進行創作，以《JOJO的奇妙冒險》連載聞名的日本漫畫家荒木飛呂彥（Hirohiko Araki）、法國鬼才漫畫家尼古拉・德魁西（Nicolas de Crécy）和艾堤安・達文多（Étienne Davodeau）這些當代深具影響力的漫畫家亦都受邀參加，這些與漫畫家合作的作品自2005年開始問世出版，同時在2009年，羅浮宮亦將這些作品集結、策劃名為「The Louvre invites the comics」的展覽，這也是全球首次以二次元文化為主題，於藝術最高殿堂舉辦的展覽，而此一展覽的相關展示內容，也在2015年時來到台灣展示，並與7名在地漫畫家合作展出。

千年一問 ── 鄭問作品進軍故宮博物院

羅浮宮漫畫展
2003年起，法國羅浮宮啟動「BD Louvre」計畫，邀集漫畫家以羅浮宮為主題進行創作，並於世界各地進行巡迴展覽，展覽於2015年移師台灣展出，並邀請7名台灣漫畫家等以羅浮宮為主進行創作，圖為大辣出版社針對展覽出版的書籍《羅浮七夢──台灣漫畫家的奇幻之旅》。圖片提供©大辣出版社

　　出身桃園的鄭問為當代知名的台灣漫畫家與繪師，早年活躍於台灣漫畫界，1990年進軍日本，旋即因精巧的畫工，獨樹一幟的繪畫風格走紅東瀛，在隔年一舉榮獲《日本漫畫家協會優秀賞》的肯定，並成為該獎項頒發二十多年來首位獲獎的非日籍人士。鄭問的創作融合了西方寫實主義與東方水墨創作飄逸的自由筆觸，並以此聞名於世，早期作品包括《阿鼻劍》、《深邃美麗的亞細亞》等，在創作中後期，鄭問即與日本的遊戲創作公司合作，策劃電腦與手機遊戲的故事與人物原型，開發出鄭問之三國誌等多款遊戲，同時也進行孔子傳動畫原案設計，諸多跨領域的操作，除了快速提升鄭問的知名度，也讓美術結合其他藝術類型──二次元文化、電影等工業，激盪出不一樣的火花。

　　鄭問在2017年即因工作心肌梗塞而過世，在58年的人生歲月中創作了無數作品，也奠定了他在台灣漫畫界執牛耳的地位。

2018年，文化部特別偕同中華文化總會於台北故宮博物院舉辦《千年一問－鄭問故宮大展》，這是二次元世界的創作作品首次登上台灣最具代表性的世界級博物館展出，展覽內容含括近300多張的鄭問作品，包括漫畫、插畫、素描手稿、劇本與雕塑等。透過《千年一問－鄭問故宮大展》，除了讓民眾得以近距離觀賞大師真跡，也讓以收藏中國歷代藝術珍寶的故宮，與屬於在地的常民藝術產生連結，藉以解放了傳統上一般民眾對於故宮的既定印象，其後也轉進嘉義故宮南院展出。

從亞運到奧運 ── 電競運動的勃興發展

千年一問－鄭問展
左圖為2018於臺北故宮博物院的展出，右圖為2019年在嘉義故宮南院的展出，引起台灣對於漫畫創作是否能進故宮展出引起一系列的論戰。

位於台灣高雄的樹德科技大學，在2018年於設計學院中成立了〈電競產業管理學士學位學程〉，這是一個極具前瞻性的舉措，在過去我們視為沉迷電玩的年輕人，在未來有機會透過這個學士學程的訓練，巨觀地了解電競產業，其發展脈絡、未來展望、人才培訓等面向。當代的高等教育隨著社會產業與人口結構改變，面臨出生率不斷下滑，越來越多大專院校也須面對招生不

足與校際整併的課題，除了裁撤整合外，學校如何在當代找到新的出路也是必要的，創立電競產業的學位學程自然也是一種思考當前時空背景下所進行的前瞻性佈局。

　　奧林匹克運動會長期以來一直是運動競技領域的最高殿堂，近年伴隨電競（電子競技）運動的興起，亞洲奧林匹克運動會已在2018年的雅加達・巨城亞運會中，將電競列為示範賽項目。而當下的2019年6月，正在進行的許多國際體壇賽事，除了法國網球公開賽和NBA總冠軍賽外，再來就是《堡壘之夜》（Fortnite）電競世界盃。上線不到一年就吸引了全球1.25億用戶，且這場電競世界盃的規格，絲毫不遜色於法網和NBA，光是一個冠軍能拿到300萬美金，這獎金可是跟法網同一個級別。再者，電競未來在2022年的杭州亞運更將列入正式競賽項目，亦有機會於2024年正式進入奧運的殿堂。未來在我們生活周遭打電玩的年輕人都將可能成為國手，與優秀的運動員們一起為國爭光。

電競進軍亞運
電子競技已在2018年進入雅加達・巨城亞運會成為示範項目，並有機會在2024年成為巴黎奧運會的競賽項目。

破壁書 —— 打破次元之壁的當代文化著述

　　無獨有偶地，在中國大陸地區也出現了針對二次元文化的研究與著述，近期由北京大學中文系教授邵燕君與其博士生所編撰的《破壁書》，便是以二次元文化爲主體，將當代二次元文化的新興詞彙整理挹注的著作。誠如作者在序文中所言：「這是一部活在當下的辭典，他們從無數的流行詞中被選出，每一個都積澱著該部落文化的重要內涵。」在浩瀚的二次元領域，蓬勃旺盛的長出了自成一格的次文化系統，並已由專業的文學、語言學家爬梳歸納，整理成冊，形成專業而嚴謹的文化脈絡，並與其他藝術領域一樣呈現豐厚的多樣面貌。從上述案例，皆可發現二次元文化（電玩動漫）無論是作爲靜態的博物館、美術館展示，動態的亞運、奧運競技活動，或嚴謹的理論著術研究出版，都已經具體展現出作爲第九大藝術門類的實力，成爲藝術領域嶄新的一環。

夸克星球 —— 以二次元設計接軌新世代生活

　　我們發現當今新世代的思考，與過去的人們已經有很大的不同，筆者在長年的工作運營過程中，除了保有自身的興趣外，也發現需要透過新的渠道與新世代溝通，而二次元的生活方式、文化、語言，便是非常重要的溝通管道，因此在兩年前，筆者便成立一家以開發二次元文化，包含IP角色設計、插畫設計、藝術創作、玩具設計和周邊商品開發的公司－夸克星球（QUARK PLANET），是一個集結美院系統和新世代的設計師及藝術家的團隊，是非常有前瞻性和衝撞力的團隊。

　　夸克是一種基本粒子，也是構成物質的基本單元，萬物組成的基礎元素。夸克雖是最小的質量單位，卻充滿力量，建構出一

個由小而大，由下而上的動態體系。夸克星球的創立也以此為目標，希望能透過挑戰未知，創造無人能觸及的理念，進而追求跨界設計帶來的驚喜。

　　次文化就是未來的主流文化，是一個由下而上的逆襲，即便是最小的單元卻可以組構成原子及宇宙萬物。夸克星球在二次元的能量之下進行諸多創作，例如IP角色設計、玩具公仔與產品周邊設計等，在經過兩年的努力，也很幸運地受到國際知名的二次元品牌－漫威（MARVEL）與迪士尼（DISNEY）青睞，進行商品合作，2018年時筆者更應北京中央電視台之邀，至節目中暢談二次元文化。透過二次元文化，筆者將自身的興趣與設計工作結合，企圖在正統、線性、單一的空間設計路途中，找到可以與未來對接的頻率與管道。

　　長期以來，二次元文化（電玩動漫）總被歸納為次文化的領域，吸引非主流族群的關注，然而在當代，如同日本藝術家村上隆在《超級扁平》概念中所言，今日的次文化將在可預見的未來躍居主流，在設計的領域已沒有原創，如何在既有的領域中找到不同元素與之碰撞，產生對話，相較於其他八大藝術，二次元文化（電玩動漫）與其他設計領域之間，顯然更具創新思維的可能，而這也正是其作為第九大藝術的可貴之處。

筆者受邀北京中央電視台專訪
筆者於2018年受北京中央電視台CCTV之邀，至節目中暢談如何藉由自身的設計工作專業與二次元文化的興趣結合，同時也闡述了次文化崛起的時代現象。

CHAPTER

4

跨界撞擊

新世代文化的關鍵DNA

Multi-integration -
consolidates cross-border elements to create unique designs

伴隨時代演進，科技產業的進步，互聯網的興起與大數據的統計分析大行其道，具體改變了寰宇世界的運行模式，從藝術領域乃至跨國企業品牌，都面臨到新一輪的觀念革新，在未來，無論是設計師、藝術家抑或是企業經營者，都不可避免地面臨全球巨變的挑戰。究竟面對這些變革，我們該如何應對自處？設計師或藝術家該如何調整自我的狀態？採取何種舉措？企業經營者又該如何回應此一嚴峻的課題？顯而易見地，跨領域整合儼然已成為面對此問題的最佳解決方案，近年從跨國潮流時尚品牌乃至好萊塢電影工業，都不約而同地透過與不同藝術領域的翹楚跨界合作，以及不同屬性、年代與所屬客群的異質 IP 整合，藉由差異化的碰撞激盪出嶄新火花，跨領域的鏈結已成為新世代設計師、藝術家與品牌突破自我的關鍵 DNA，透過跨界撞擊，建構年輕化的識別形象與個體內涵，藉以面對時代的挑戰。

異質IP結盟

跨領域碰撞的新能量

　　21世紀以來，透過異質IP結盟、跨領域藝術操作的案例多不勝數，隨著設計產業的長期發展，跨界合作儼然已成爲當代泛藝術圈的主流價值，在已有眾多成熟IP的今日，藉由創造新IP以期許能引領新風潮的思維已非時代趨勢，舊有IP、傳統文化、設計商品乃至企業形象與識別符碼…等，如何藉由不同藝術圈的跨領域合縱連橫，讓過時的產物起死回生，進而開創未來新可能，成爲未來設計師角色定位與專業內涵轉換的一大關鍵。

　　九大藝術領域包含電影、音樂、戲劇、舞蹈、美術、文學、建築、雕塑與二次元文化（電玩動漫），這些廣泛的人文學科將成爲未來設計師充實自身、滋養能量的沃土。對新世代的創作者而言，其創作能量多來自專業以外的其他藝術學門，亦須思考如何讓異質IP或不同領域的碰撞對話，創造自身專業與其他領域之間的連結。而跨領域的合作整合不僅出現在設計師或藝術家各自的專業領域，在以時尚、電子科技、飲食，甚至是出版領域爲主的各項產業，近年也積極透過跨領域合作，企圖打破傳統的商業操作與營銷模式，期待透過異質IP結盟創造不同的火花，從Louis Vuitton、PRADA、GUCCI、APPLE到NIKE、UNIQLO等，還有許多的一線品牌不勝枚舉，皆以不同的方式，透由藝術領域的植入，顛覆既有的消費運作與產品形象，並獲得極大的成功。

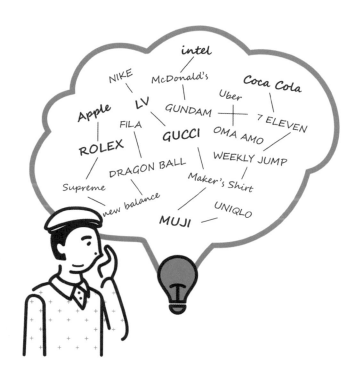

品牌新出路 —— 當異業結盟成爲一種方法學

跨界撞擊－多元品牌合作
近年隨這設計產業的長期發展，跨界合作儼然已成為當代泛藝術圈的主流價值，在已有眾多成熟IP的今日，舊有IP、傳統文化、設計商品、企業形象與識別符碼…等，如何藉由跨領域合作開創未來新可能，成為未來設計師所關注的課題。

　　事實上，所有的品牌、團隊都想盡辦法在推動跨領域對話，除了有Louis Vuitton、PRADA與蘋果電腦等知名時尚及科技品牌與藝術圈的跨界合作，NIKE也與Louis Vuitton及蘋果合作，分別推出經典球鞋AIR JORDAN的LV聯名限定款，以及NIKE版本的APPLE Watch。來自美國的街頭潮牌SUPREME長期以年輕人為主要客群，目前也計畫與勞力士推出聯名限定錶，並在時尚圈帶起一波話題。CPU界的巨擘Intel也與New Balance合作，推出專屬運動錶款RunIQ。可口可樂（Coca Cola）也與

愛迪達（Adidas）合作，推出經典跑鞋 ClimaCool 1的特別配色版。Panasonic 與知名的鎌倉襯衫合作推出期間限定概念店。義大利運動品牌FILA也與日本動畫《機動戰士鋼彈》聯名合作RX-78-2的經典系列款，還有日本發行量最高的漫畫雜誌《週刊少年JUMP》，為了慶祝創刊50周年，特別與UNIQLO合作，集結旗下30個知名漫畫大作，將其中的經典場景印製於T恤上，形成另一種模式的跨界合作。這些傳統經典品牌都跨出過去熟悉的忠實顧客同溫層，透過跨領域、跨銷售客群的品牌合作，以嶄新的限量產品形式重塑品牌IP價值，並開拓新的消費客層。

　　除了主打以末端商品做為合作產出的跨界聯名模式之外，也有藉由跨領域合作開啓新商業模式的類型。日系生活品牌無印良品（MUJI）則在台灣與7-11通路合作，過去這兩個品牌分屬不同取向的商業類型，無印良品探討一種富含極簡美學的生活質感與品味，7-11則主打便利性、琳瑯滿目的多樣化商品，透過合作，現今在大型的7-11店鋪內，已經有無印良品專屬的商品櫃位可供選購，此外，近年7-11挾著集團資源優勢發表了全新店型

7-11新型概念店「BIG7」

「BIG7」將結合咖啡、糖果、閱讀、美妝與烘焙的店中店概念融合在超商門市中，形成全新的複合式萬能店鋪型態。

「Big7」，將 !+? CAFE RESERVE、糖果屋、博客來、K・Seren、烘焙概念等五種結合咖啡、糖果、閱讀、美妝與烘焙的店中店概念融合在超商門市中，形成全新的複合式萬能店鋪型態。Uber Eats 做為因應當代都會生活而生的外送服務產業，已迅速改變飲食消費的方式，做為跨國速食業龍頭的麥當勞，近年亦透過與Uber Eats 合作，拓展長期經營的外送服務，藉此增加營收。

　　從高單價的限量精品、平價的經典品牌形象聯名，到透過合作創造新的購物消費模式，從時尚品牌到3C產業，從傳統產業到新世代的通路運營，所有的品牌、團隊都試圖與二次元文化合作，或推動人文學科的跨領域激盪，創造不一樣的商業模式。這些全球品牌都在為下一個世代培養新的消費族群，亦即1980～2000年間出生的年輕世代，透過與動漫文化的跨領域合作，品牌創造出一個與未來消費者之間能共同連結的新頻率與新管道。[28]

Louis Vuitton ── 以跨界合作形構品牌衝撞美學

　　來自法國巴黎的知名奢侈經典品牌Louis Vuitton，一百多年來以端莊、溫潤的典雅形象引領時尚潮流，這個狀態在2003年開始有了改變，該年Louis Vuitton將觸角伸向藝術圈，找來日本知名畫家村上隆（Takashi Murakami）合作，以《超級扁平》為理念發展創作的村上隆擅長運用二次元文化元素，Louis Vuitton藉由合作嘗試推出限量特別款商品，並運用自身的IP與其他異業IP進行對話，村上隆以大量色彩加諸於限量商品上，經典的Louis Vuitton LOGO符碼以彩色形式點綴應用其中，創造

28 詳見《當代建築的逆襲：從勒・科比意到札哈・哈蒂，從線性到非線性建築的過渡，80後建築人的觀察與實作筆記》一多向連結性章節，142頁。

時尚品牌的跨界合作－村上隆與Louis Vuitton

村上隆與LV推出聯名設計 Murakami Multicolore系列手袋（Multicolore、Monogramouflage、櫻桃、櫻花、字母包等），引發一波時尚風潮，圖為2018年東京銀座 Matsuya 百貨的建築立面，裝飾有村上隆為LV所設計的經典小花圖騰。

Louis Vuitton 與草間彌生

在與草間彌生合作的聯名款系列中，Louis Vuitton 經典的品牌識別標誌隱身在皮革上，產品外觀充滿各式大小的點點造型，圖為位於西班牙巴塞隆納的一間LV店面。

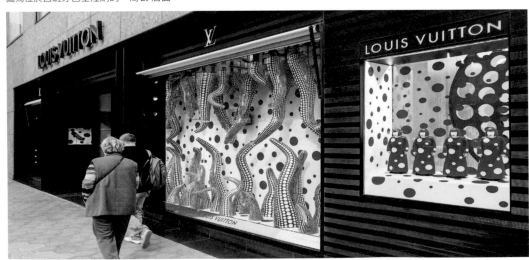

出年輕、活潑的質感氛圍，很快也帶動一波搶購風潮。接下來品牌將跨界合作的對象轉移至藝術家草間彌生（Kusama Yayoi），以各種點點造型藝術品為代表的草間彌生，在該次合作中，Louis Vuitton甚至連過去經典的LOGO符碼都消失了，品牌識別標誌僅隱身在皮革上，限定款充滿各式大小的點點造型。

　　爾後在2014年，Louis Vuitton更與建築師法蘭克・蓋瑞（Frank Gehry）合作，這位設計西班牙畢爾包古根漢美術館聞名全球的建築師，以數位運算與電腦科技的運用，結合冰冷而破碎的建築形式著稱，這種類型的設計風格如何與Louis Vuitton高級、講究對稱的雅緻形象進行合作？非常有趣的組合吧！於是最終登場的限量包款，便是一個呈現出不對稱造型，完全無直角構成的包包，但推出後卻在全球消費市場大獲成功，跨界力量和衝撞美學果然引起全球的關注。

　　若從設計與商業語言來探討，顯然當今Louis Vuitton所關

Louis Vuitton與Frank Gehry
右圖LV為與Frank Gehry合作的聯名包款，在造型設計上呈現出不對稱形態，同時也為LV於法國巴黎設計了Fondation Louis Vuitton美術館，藉此來收藏藝術品和推廣現代藝術以回饋社會。

太空戰士代言 Louis Vuitton

2016年，Louis Vuitton 找來《太空戰士》的虛擬角色「雷光」來擔任春夏新品代言人，顯示二次元文化已經從次文化躍升為主流文化，和先前提到的二次元成為九大藝術的成員，有很緊密的關聯。

注的已經不再是過去一百多年來所累積的單一線性美學，品牌試圖透過一個更有突破性的IP與之產生碰撞和對話，藉以產生一個新的非線性衝撞美學。因此，除了與建築師、藝術家的跨界合作，Louis Vuitton也在第九藝術的電玩動漫領域與《太空戰士》（Final Fantasy）合作，《太空戰士》是一款自1987年開始上架發行的知名RPG動漫遊戲，第十五代最新系列作已經於2016年推出。2016年，Louis Vuitton找來《太空戰士》中的重要女性角色「雷光」擔任其春夏新品代言人，再再都顯示二次元文化已經從次文化躍升為主流的設計語言與主流文化。

PRADA ── 從電玩動漫與建築領域擷取的跨界靈感

如同Louis Vuitton，來自義大利米蘭的PRADA亦是世界知名的奢侈品牌，同樣是引領未來全球流行趨勢的代名詞。2018年PRADA首度以「動漫文化」為主題，包括在紐約時裝週透過推出限定主題的服裝、包款，與動漫藝術家、漫畫家合作，此一系列的合作，除了在商品設計摻入相關元素的設計之外，甚至連走秀的展場也以電玩動漫藝術的圖像做裝飾，將二次元世界與時尚文化產業做了更密切的結合。在本次紐約時裝週系列活動中，PRADA與八位女性藝術家合作，結合知名女性英雄漫畫家塔爾普·米斯（Tarpé Mills）所創作的作品，共構在同一個空間中。塔爾普·米斯生於20世紀初葉，由於當時代女性地位遠不如男性，世間普遍對女性投身工作帶有偏見，在此一時代背景下，其漫畫家的工作也經歷一段艱困的時期，所創作的角色Miss Fury甚至是漫畫史上第一個出現的獨立女性角色。PRADA將米斯這些具備女性特質、元素的漫畫藝術創作，及其所呈現出二次元文化獨特世界觀，以女性創作者的角度切入、詮釋，並結合PRADA自身的形象演繹，形構出一次完美的合作模式。

　　除了與二次元的電玩動漫合作之外，PRADA也與荷蘭知名建築師雷姆‧庫哈斯（Rem Koolhaas）的OMA事務所進行密切的合作計畫，首先PRADA基金會於2018年與OMA事務所合作，在米蘭南部匯集工廠、倉儲的Largo Isarco地區，將一幢建於20世紀初期的老酒廠重新翻修設計，重整爲當代藝術空間「Torre」。這棟強調展示性空間的改建案，透過實驗性的建築語彙操作建立豐富的空間層次，解構了普羅大眾對展示空間與PRADA品牌的既定印象。除了建築空間的合作之外，PRADA與OMA事務所也於2018年秋冬合作推出充滿童趣的季節限定包款，包上印製了個各種動植物，包括恐龍、猴子、機器人與香蕉、椰子樹等童趣的元素，並結合PRADA傳統的三角造型標誌，簡約、大方的造型圖騰，形成極具特色的設計。

GUCCI ── 精品文化與街頭藝術的激盪

　　義大利知名奢侈品牌GUCCI在1921年成立於佛羅倫斯，這個創立近百年的名店於2015年迎來新的創意總監亞歷山卓‧米開里（Alessandro Michele），在其帶領下，GUCCI開始進入一個嶄新的跨域合作時期，並帶領品牌走向年輕化。在2016年，GUCCI找來紐約知名的街頭塗鴉藝術家崔佛‧安卓（Trevor Andrew）合作，安卓在年輕時便因緣際會愛上GUCCI，常在紐約街頭以GUCCI的LOGO進行各種創作，他曾以印有該LOGO創作的毛毯扮成鬼魂遊走街頭，並以此爲開端，推動一系列的惡搞藝術。GUCCI總監米開里在得知這個極具趣味的鬼魂創作後，便邀請安卓與GUCCI進行GUCCI Ghost系列的聯名。整個系列包含服飾、皮件、男女配件、包款、鞋款、絲巾飾品等商品。透過GUCCI Ghost系列的推出，GUCCI成功的解放了過去作爲名貴奢侈品牌的高檔形象，透過高度的藝術家自我表現，將噴漆、塗鴉等街頭

時尚品牌PRADA與二次元合作
2018年PRADA首度以「動漫文化」為主題，推出限定主題的服裝、包款，與動漫藝術家、漫畫家合作，在商品設計中摻入相關元素的設計。

2018年紐約時裝週的走秀現場PRADA以二次元文化為主題
在2018年紐約時裝週，PRADA以動漫藝術為主題營造發布會空間，將二次元世界與時尚文化產業做了更密切的結合。

時尚品牌 GUCCI Ghost 商品
2016 年 GUCCI 與紐約街頭塗鴉藝術家 Trevor Andrew 合作，將噴漆、塗鴉等街頭藝術元素，運用在高品質的
服裝與配件上，在高級的素材中帶出年輕、時尚的流行氛圍，同時於街邊店上的立面也呈現出塗鴉的表現手法。

藝術元素，運用在高品質的服裝與配件材質上，在高級的素材中帶出年輕、時尚的流行設計氛圍，也成功掀起一波收藏熱潮。

蘋果電腦 ── 從黑蘋果到彩色蘋果

蘋果 LOGO 大變身
蘋果電腦在 2018 年改變其傳統品牌形象，開始結合多元色彩與二次元文化的表現手法，打破了過往以黑白色系為主的產品識別，令人眼睛為之一亮。

知名電腦廠商蘋果公司的手機 iPhone 在 2007 年首度問世，這個在當年度獲得紐約時代雜誌（Time）選為當代最具影響力的工業設計產品，具體改變了人類的生活，但其價值並非在於蘋果公司製造了一個具有原創性的商品，而是藉由領域的整合與碰撞，將傳統的手機、PDA、寬頻網路與當時新的科技發明－觸控面板，四種毫不相干，沒有連結的物件整合在一起，沒想到短短數年間徹底改變全球使用手機的習慣，甚至可以說改變了人類的

溝通文明。蘋果系統的手機、平板電腦等消費型電子產品,其外觀設計長期以黑白雙色系為基調,搭配缺一角的蘋果標誌成為品牌萬年不敗的經典造型,然而這樣的產品設計在2018年也出現了變化,新的蘋果標誌在iPhone與iMac上也有了五彩繽紛的呈現,從當年度的iMac官方宣傳影片來看,便可以發現蘋果公司在整體產品的設計策略上,也開始結合多元色彩與動漫文化的精髓,並逐步突破過往以黑白色系為主的產品形象。

　　事實上,無論是PRADA抑或是蘋果電腦,上述這些結合動漫、二次元文化元素的跨領域合作,都可視為是這些高端品牌開始正視二次元文化為第九大藝術的象徵,品牌都必須透過跨界操作對這個新興文化產生具體回應,可以預估未來三至五年內,動漫文化必將影響所有的設計領域,而設計做為一個服務性的產業,也必然與之撞擊,產生新的火花。

動漫角色大亂鬥
近來許多遊戲已不再打造全新的IP,而是大量購買授權讓不同世代、不空時空的IP站在同一個舞台上大亂鬥,這種衝撞的火花遠比創造一個獨立的原創IP來得有影響力和創造力。

29 IP(Intellectual Property)原指智慧財產權或知識產權,是人類智慧創造出來的無形財產,諸如版權、專利、商標等,而本書內容中所提到的IP除了指著作權外,也泛指一個具體的角色,多是取材於二次元、文學與電視、電影作品,即衍生出的周邊、遊戲與商品。

從動漫角色到漫威宇宙 ── 大亂鬥與族群融合

　　以二次元文化為例，在今日電玩動漫的領域中，無論在哪個平台，賣最好的遊戲當屬不同遊戲之間的IP[29]串聯－諸如孫悟空遇上海賊王、火影忍者、緋村劍心的大亂鬥…等這樣的設定，最容易取得高銷量與高營收。若以設計語言分析此一現象，便可說明今日設計領域已不再重視從頭建構一個全新的原創IP，設計者需要想辦法將一些過去不會被擺放在一起的元素結合，藉由兩者間產生碰撞與對話，方能從中找尋到新的能量。

　　近年在電影圈創造流行的漫威超級英雄系列－《復仇者聯盟》，即是將不同的超級英雄整合形成漫威宇宙，過去每一位超級英雄都有他們各自要面對的族群，諸如《鋼鐵人》、《雷神索爾》是以血氣方剛的年輕人為客群導向，電影《星際異攻隊》是以闔家歡樂為主要族群，《美國隊長》則鎖定在有愛國情操的年輕人。過去獨立的客群，在多年後藉由將這些角色匯聚起來，以漫威宇宙讓愛國的年輕人與闔家行動的家庭觀眾比鄰而坐，讓不同屬性族群有機會可以透過同一部電影的播送彼此對話。

　　在《復仇者聯盟》系列電影的第2與第3集中，蜘蛛人成為美國隊長與鋼鐵人中出現的「重要」第三者，雖然已有許多導演為蜘蛛人量身訂作專屬電影劇本，具備了獨當一面與擔當主角的能力，但在《復仇者聯盟》中也僅能屈居配角，這是由於幕後的策劃者、編劇與導演明白，當代觀眾希望看到異質IP之間的對話，也趁機讓角色之間相互加持影響，而近來在復仇者聯盟4最終章結束後，下一棒接著便推出蜘蛛人的電影，而蜘蛛人在經過復仇者聯盟4的洗禮後，將以新篇章的角色進化和發展。這也是今日華納與迪士尼兩大動畫與電影公司大量收購IP的最根本原因。不久後我們還可能看到這些角色與X戰警一同出現，這些過去未曾想過可同時並存在同一時空的IP，都將在日後的電影中上演。

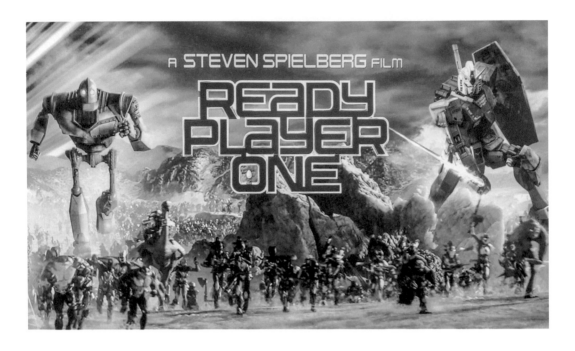

一級玩家 —— 眾多角色建構的多IP對話時代

　　在史蒂芬・史匹柏執導的電影《一級玩家》（Ready Player One）中，總共出現了400多個各式IP，當中包括了宮崎駿創造的鐵巨人、鋼彈、哥吉拉、大金剛、鬼娃恰吉、忍者蛙、無敵鐵金剛、Hello Kitty、春麗、天龍特攻隊的卡車…等眾多角色，電影包羅萬象地囊括了從各地蒐集而來的知名動漫角色，這些知名IP的授權也成為在《一級玩家》製作中耗費最多成本的所在。《一級玩家》告訴我們，未來的人類世界將與AR、VR、MR有關，同時也會是個多IP對話的時代，這件事看起來很科幻，但試想3至5年後再回頭看看這些事情，是否真會變成史蒂芬・史匹柏所預測的這般光景？若能從這些角度思考，看《一級玩家》這部電影就會非常有意思了。

二次元文化 ── 凱蒂貓與無敵鐵金剛的起死回生之術

今日的設計已不再是創造新形式、新風格或新 IP，而是建立一種新關係。以動漫為例，在眾多動漫角色當中，對 7、80 年出生的青壯世代而言，最受男性歡迎的角色就是無敵鐵金剛，而最受女性歡迎的角色則是凱蒂貓 Hello Kitty，他們都是最能代表當時代的 IP 角色。但時至今日，很多年輕人已經不認識無敵鐵金剛是誰？同時也開始不像過去那麼關注了 Hello Kitty，2018年初，為了慶祝無敵鐵金剛的原作者－永井豪（Nagai Go）執筆50 周年，日本特地推出無敵鐵金剛電影版《劇場版無敵鐵金剛 /INFINITY》，但電影並未如預期般的轟動賣座。凱蒂貓的授權圖像在過去僅見於高昂的玩具與商品上，但現今卻常常出現在的麥當勞玩具中或 7-11 贈品玩具中，這個過去曾經是女孩們高級玩具的代名詞，如今轉變為較普遍的商品，顯見在今日這兩個 IP 都已經掉粉了，而這一高一低之間，也只歷經了十數年。

無敵鐵金剛與凱蒂貓的跨域結盟
玩具製造商 BANDAI 在 2016 年將無敵鐵金剛與凱蒂貓兩個完全不同邏輯、取向與客群的 IP 結合，成為當年最重要的動漫事件。

　難道此刻我們就該放棄這個IP嗎？以生產鋼彈系列作品知名的日本大型玩具製造商BANDAI，在2016年將無敵鐵金剛與凱蒂貓兩個完全不同邏輯、取向與客群的IP結合，凱蒂貓穿上了無敵鐵金剛的服裝，無敵鐵金剛也別上凱蒂貓的大蝴蝶結，無敵鐵金剛縱橫動漫界40多年，首次跪倒在凱蒂貓面前。BANDAI這個創新的跨IP合作，成功創造了新話題，在合作的商品大熱賣之餘，亦成為2016年最重要的動漫事件。未來，孫悟空與海賊王也已計畫聯名推出相關商品，這兩個相差了至少20年的IP要如何在當代啓動對話，成為對日本二次元動漫界而言非常關鍵的時刻－在以不創造新IP為原則的前提下，如何透過新關係的建構創造出新的IP碰撞。

傳統與流行 ── 結合Techno音樂的佛教祭儀

　Techno是一種80年代發源於美國底特律的音樂形式，即是機械噪音，或稱作重複性音樂，音樂呈現生硬、機械化的質感。Techno也是一種Disco音樂的派別。在日本福井縣照恩寺，寺院的住持為了吸引年輕人能更認識佛教信仰，他思考到能與Techno合作將音樂帶入祭祀大典的現場，透過Techno音樂將佛的意象更廣佈的在青年族群擴散。這種結合新型態音樂與聲光效果的祭典或許會讓長輩感到荒唐，但卻能有效吸引一票Techno樂迷，這些可能從未有過信仰的群眾，為此從世界各地飛至日本參與佛教祭典。從商業的角度來看，這樣的合作有效地透過一種新的創意媒材，讓傳統的、舊有的文化禮俗與信仰成功被推廣，藉由新舊文化的跨領域合作，除了深化Techno音樂（新文化）的底蘊內涵，也強化了佛教信仰（舊文化）的自我革新與時代連結性，由此可見如何操作跨領域的協力鏈結，將會是未來設計師任務中極為重要的一環。

文學與音樂 ── 巴布・狄倫民謠創作中的文學性

　　巴布・狄倫（Bob Dylan）為美國知名民謠歌手，於1960年代出道的他在早期作品中帶有濃厚的60年代反抗色彩，在長達半個世紀的歌唱生涯中，狄倫也嘗試了各種不同音樂風格的演繹，並取得極好的成績，其創作的歌詞雋永中帶有靈魂般的詩意，這也被視為是其創作的精華所在。五十年來，狄倫已經獲頒12座葛萊美獎，1座金球獎與1座奧斯卡金像獎，並入選搖滾名人堂之列。

　　作為文學領域最具權威性的獎項，諾貝爾文學獎在2016年將獎項頒給了巴布・狄倫（Bob Dylan），當年獎項在公佈後旋即引發極大的話題與討論，在狄倫獲獎的評選原因中，評審提到民謠的歌詞相較於一般文學作品具有更高度的渲染力與文學性，所以在當代，民謠歌手完全可以獲頒文學獎項，此一理由也間接說明了一種跨領域思維的展現。雖然當年狄倫並未前往奧斯陸領獎，

結合Techno的祭祀現場
圖片為祭祀典禮現場，日本福井縣照恩寺住持為了吸引年輕人認識佛教，與Techno合作將音樂帶入大典現場，透過Techno音樂將佛的意象更廣佈擴散在青年族群。

他認為自己是音樂人而非文學家，但在文學領域的主流價值思考中，顯然已經意識到跨領域與多IP對話的觀點，更有衝撞出未來新文學發展的可能性。

消費新體驗 —— 大眾品牌的跨領域合作

近年，異質IP合作的觸角也進入了大眾品牌的領域，面對當代快速流變的商業型態，知名的服飾品牌DIKENI，與木地板領先品牌大自然木地板（NATURE），在筆者的穿針引線下，透過異業結盟的方式進行合作，希冀透過跨領域的整合碰撞產生新火花。

由於上述兩家品牌都是筆者的團隊進行設計，我們發現二者同樣都是以80年代出生的青壯世代為主要消費客群（TA），此一年齡層的消費者做為當下社會的中堅份子，工作忙碌卻期盼能過有品味和質感的生活方式，筆者企圖透過品牌合作將兩種截然不同的產品彼此對話，創造可能性。在以服飾穿搭為主體的DIKENI門市中，皆會有筆者為NATURE所量身打造的實木地板（詩意韶華系列），作為主要裝修的材料，實木與黃銅的鑲嵌營造出高質感的空間場域；而在以木地板為主要產品的大自然木地板專店內，亦有DIKENI服飾的產品作為軟裝及文化展示，再透過植入帶有生活感的配飾，營造具高度質感的感知氛圍。DIKINI與NATURE這二品牌雖迥然不同，但客群定位和品牌方向重疊，因此造就了產品有高度合作的潛力，藉由異質物種的碰撞創造嶄新的商業可能。

NATURE X DIKINI

異業碰撞所產生的不預期商業價值，建構了新零售商業空間的重要特質，即重視社交交流、共享資源、線下體驗、多元共構等特徵，也反應了非線性商業時代一個可能的契機。因此，異質IP的結盟必然會引領出一條商業的藍海市場。

大IP帶小IP

成功打造新角色亮點的秘訣

除了異質IP的對話之外，如何透過IP之間的對話，創造新的話題與附加價值，也成為藝術與設計領域持續思考的方向。這樣的思考在電影、二次元文化（電玩動漫）的領域中特別容易切入應用，諸如DC與漫威兩大產出超級英雄電影的製作公司，便不約而同地透過大IP帶小IP的方式－以當紅的一線超級英雄帶出原先歸類為第二線的角色，藉以強化觀眾及閱聽者對二線角色的印象，並能帶動起一波新的風潮，而這樣的操作模式也取得了極好的成效和影響力。

DC電影《正義聯盟》
DC自2016年開始便在電影《正義聯盟》中將旗下電影角色IP融入共同時空，藉由大IP帶小IP的方式協助知名度較低的二線角色打響知名度。

正義聯盟 —— DC電影的操作解析

超人自1970年代開始進入電影創作中，並衍生成系列電影，2016年在超人系列電影《蝙蝠俠對超人：正義曙光》（Batman v

Superman: Dawn of Justice）中，蝙蝠俠正式加盟超人系列，兩人並大打出手。事實上，這兩大IP的整合是非常有趣的，因為超人不能輸，但蝙蝠俠也不能輸，在這個原始設定下，劇情走勢如何發展便成為一個吸引人的賣點，也讓多數觀眾甫看到預告，當下便決定起身踏入電影院觀賞，而這也正是當今全球商業電影的趨勢－IP對話。爾後，在2017年上映的電影《正義聯盟》（Justice League）中，除了既有的超人與蝙蝠俠之外，又加入了鋼骨、水行俠與神力女超人等眾多新角色，此即商業2.0的版本－大IP帶小IP，先將幾個主流、具高知名度的IP擺在第一線，再將其他知名度較低的IP置於其中，透過高知名度的角色帶出新的或知名度較低的角色，這樣的做法從《正義聯盟》中開始在DC系列的電影中被真正落實。

復仇者聯盟－以傳承創造角色的對話與延續

　　漫威出品的超級英雄電影《復仇者聯盟》系列新作－《復仇者聯盟：終局之戰》（Avengers：Endgame）在2019年橫掃全球票房。在本集中除了一貫的漫威宇宙設定－結合眾多超級英雄共同參與其中，以呈現異質IP結盟的傳統之外，亦出現了大IP帶小IP的劇情。結局中鋼鐵人為了拯救世界，率先衝鋒陷陣，與大魔王薩諾斯進行一場轟轟烈烈的大戰，也因此犧牲了自己的生命拯救世人，然而在死去前，鋼鐵人將其衣缽暗示性地傳承給過去曾經幫助他的小男孩，讓鋼鐵人的角色與精神得以延續下去。同樣的情況也發生在美國隊長身上，為了解決現今世界的問題，美國隊長選擇穿越時空，回到50年前改變當時的事件，並在事件解決後直接留在那個時空中，直到過了50年，自身也垂垂老矣時才盼來其他超級英雄前來會合，並在之後將美國隊長的重任（盾牌）轉交給另一角色－獵鷹，傳承和加持的意味濃厚。在鋼鐵人與美

國隊長的選擇中，我們都不難看見在復仇者聯盟的設定中，漫威巧妙地透過不同的角色傳承方式，達到大IP帶小IP的效果，藉以提攜新的後進角色，同時持續擴大漫威宇宙的佈局。

蜘蛛人新宇宙－平行時空的蜘蛛人家族大集結

2019年獲頒奧斯卡最佳動畫長片獎項殊榮的電影《蜘蛛人：新宇宙》（Spider-Man : Into the Spider-Verse），是以漫威動畫角色蜘蛛人為主角所衍生的故事，電影劇情發展以居住在紐約的少年邁爾斯為主角，在因緣巧合下獲得特殊能力成為蜘蛛人的繼任者，並在事件中碰上來自各個不同平行時空宇宙的其餘六名蜘蛛人，這些同樣具有超能力的夥伴不僅有著不同的性別、外型與年齡，也有著不同的性格、思維與個性，也暗示著不同族群及年代的交融，包括善用高科技能力的蜘蛛人、呈現黑白色系樣貌的蜘蛛人、美式漫畫外型的蜘蛛人、日系卡漫形象的蜘蛛人、滄桑中年感的蜘蛛人及小朋友喜愛的卡通風格等等，但即便這些角色各有差異，卻都仍保有蜘蛛人做為大家的好鄰居，為生活周遭的夥伴盡一份心力的精神。以此為基礎，透過大IP帶小IP的手法，藉由平行時空的錯置，以傳統角色原型帶出不同平行時空的蜘蛛人角色形象，將「蜘蛛人家族」的概念操作成彼此扶持、相互成長的正面形象，並獲得極大的成功。

電影《復仇者聯盟》
在《復仇者聯盟》第4集中，巧妙地透過不同的角色傳承方式，達到大IP帶小IP的效果，藉以提攜後進角色。

電影《蜘蛛人：新宇宙》
電影中透過大IP帶小IP的手法，藉由平行時空的錯置，以傳統角色原型帶出不同平行時空的蜘蛛人角色形象，將「蜘蛛人家族」的概念操作成彼此扶持、相互成長的正面形象。

玩具總動員－迪士尼小宇宙的誕生

近來讓全世界粉絲期待已久的玩具總動員4（Toy Story4），雖是動畫片但票房依舊亮眼，同時其角色的設定和內容的鋪陳也相當有意思，更感受得到迪士尼（Disney）的巧妙佈局。首先，當胡迪把象徵成熟領導者的警長胸章轉交給女牛仔翠絲，這橋段有沒有回想到上述的美國隊長將盾牌交給獵鷹那一幕，一種傳承和交棒的儀式性動作。其二，胡迪離開了主要的團隊陣容（火腿豬、三眼怪、彈簧狗、抱抱龍、蛋頭先生、太太、女牛仔翠絲等），由其是和另一重要的IP巴斯光年相互離別，兩大IP的分離也暗示了玩具總動員「宇宙」裂變發展的可能。其三，這部電影的新主角，就是那支歇斯底里又古靈精稱的叉子－「叉奇（Forky）」實在太搶眼了！這個全新的IP在這集電影中有一半的時間都在和主角胡迪互動，大IP帶小IP的發展模式極為顯著，塑膠刀Knifey和卡蹦公爵這些新角色也都能猜得出之後都一定會加入大團隊中。最重要的是，Forky確定將會推出專屬動畫，且節

玩具總動員4的小宇宙世界發展
胡迪將警長胸章交給女牛仔翠絲時，回應了美國隊長將盾牌交給獵鷹的那一幕，不同的故事有著一樣的傳承，大IP帶小IP的模式，既將創造全新玩具總動員的小宇宙。

目就叫《Forky Asks a Question》，並即將在迪士尼最新的串流影音平台 Disney+Stream 上架，玩具總動員的「宇宙」裂變發展已經全面展開。

　　回顧當下流行的 IP 類型電影，通常圍繞著二大模式運作，即「大 IP 帶小 IP」及「宇宙」體系的故事模式。所謂的大 IP 帶小 IP，就是讓角色之間能夠靈活的交接與傳承，讓故事充滿持續的生命力而不致於因時間及頻率的累積，造成 IP 的乏力和故事的單一。但單只有這樣也還不夠，除了 IP 間的關聯外，還必須基於其承載的母體（時空背景），這就是所謂宇宙體系的故事模式，又可理解為非線性的敘述手法（Non-linear Narration），即每個獨立故事在發生的同時，又同時與其它多個故事產生關聯與觸發（trigger），這種無限的關聯與糾葛所編織而成的體系，讓 IP 的力量如虎添翼，造就了無比的影響力和滲透力。

5

萬物皆有關聯

從創造物件轉移到找尋關係

Everything is connected -
seeking for the relative path through creating an object.

過去，人類文明的發展模型是創造新物件，當代文明發展的典範（paradigm）已經開始轉型，變成找尋新關係。這是一個全新的時代，未來世界的發展已經不再是接受傳統線性思維養成的人們所能想像。Uber被譽為是世界上最大的計程車車行，但它卻沒有屬於自家的計程車；臉書是當今最火紅的媒體，但卻不存在自創的內容；阿里巴巴是世界上最大的交易商場，但卻沒有自身的庫存商品；Airbnb做為全球最大的住宿提供平台，也沒有自身的地產，這便是當今世界的趨勢，這些超越我們過往認知所能理解的商業與經濟模式若持續發展，又會如何影響未來設計的呈現樣貌？設計的操作會以何種模式運行？流行的風格會呈現什麼模樣？設計方法學又會如何發展？這些問題都構成了「何謂當代設計？」的命題。顯然當代設計的重心將不再是生產力，而是生產關係，「找到新關係」才是當今設計的主流價值。

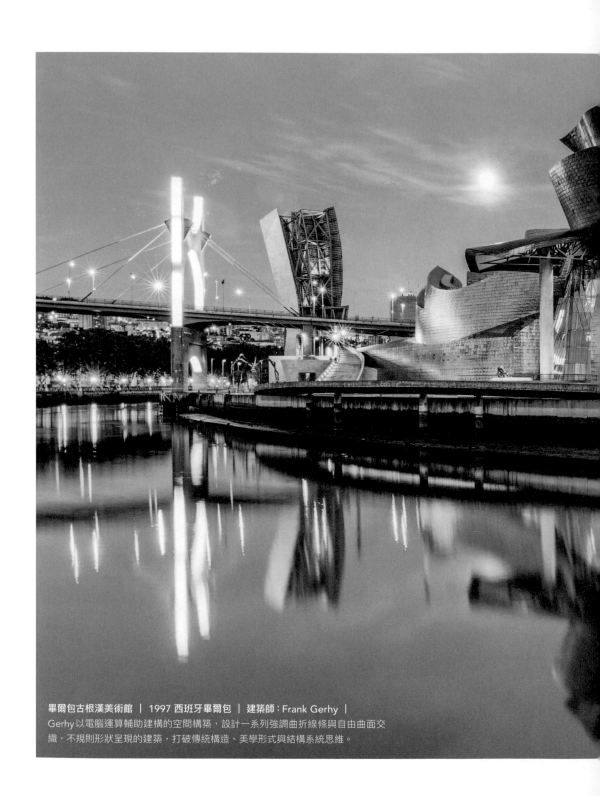

畢爾包古根漢美術館 ｜ 1997 西班牙畢爾包 ｜ 建築師：Frank Gerhy ｜
Gerhy 以電腦運算輔助建構的空間構築，設計一系列強調曲折線條與自由曲面交
織，不規則形狀呈現的建築，打破傳統構造、美學形式與結構系統思維。

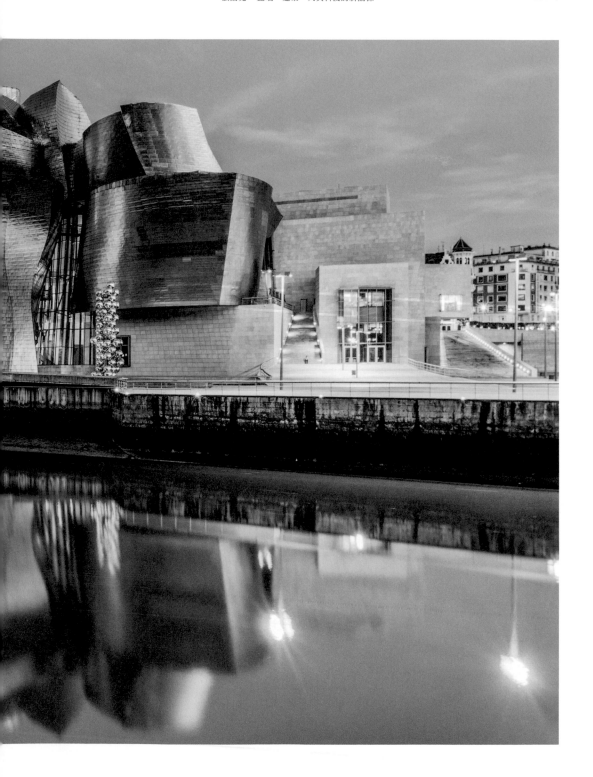

法蘭克 · 蓋瑞

建築、人與科技的新關係

　　建築領域在經過近百年以強調機能、形式與結構的論述發展後，自1980年代開始出現一股新勢力，建築師們透由非線性的構築，解構傳統對於形式與機能的規範，並以新科技的導入，藉由電腦程式語言的輔助創造出不同於以往的設計思考，形塑有機而充滿動能的建築樣態，其中法蘭克 · 蓋瑞（Frank Gerhy）便是當中最具代表性的建築師之一。

以科技改變建築 —— 傳統建築構造與形式美學的解構

　　法蘭克 · 蓋瑞為出身加拿大的知名美籍建築師，生於兩次世界大戰戰間期的他雖已經90歲高齡，但仍持續在建築領域中創作不輟。蓋瑞於1950年代畢業於南加州大學建築學院，旋即赴哈佛攻讀研究所，他長期受到美國西岸創新、奔放的文化與藝術薰陶，由於在職業生涯初期便碰上電腦的誕生，傳統由建築師發想、手繪與人工運算組織的古老營建體系，因應新科技的出現面臨劇烈挑戰，他很早便發現電腦這項新工具的重要性，於是他將用在航太工業的軟體（CATIA）運用於建築設計中，協助設計工作的進行。1978年藉由自宅設計，蓋瑞以迥異於當時代的材料及構築形式混搭，設計出極具衝突感、造型奇異的建築，以此為契機，開始了一系列強調曲折線條與自由曲面交織，不規則形狀呈現的建築樣貌，1990年代後設計的一系列建築，包括跳舞的房子（1992～1996；捷克布拉格）、畢爾包古根漢美術館（1991～1997；西班牙畢爾包）、迪士尼音樂廳（1992～2003；美國洛杉磯）…等個案，都表現出建築強烈的形式律動感與自明性。透由

這些造型特異、以電腦運算輔助建構的空間構築，蓋瑞引領了全球建築發展邁入新紀元，他以科學技術挑戰營建工程的極限，連結了建築、人與科技，打破傳統建築體系中的構造、美學形式與結構系統思維，開創了建築在未來新的可能性。

衝撞美學 ── 創造未來無限可能的方法學

在經歷長達半個世紀的建築職業生涯後，法蘭克・蓋瑞在2016年於日本最具代表性的建築展場－東京六本木美術館「21_21 Design Sight」舉辦名為《I have an Idea》的建築展，展覽中他站在建築的角度出發，透過自身經驗預知未來人類的生活模型。在整個展覽的設計佈局中，參觀者甫進入展廳，便會先看到一幅寫著「I have an Idea」的大型輸出，畫中包含三個關鍵字，分別是Architecture、People、Technology，建築、人與科技，蓋瑞認為未來人類的生活將回歸到這三個主要課題，並且以互聯網的角度相互扁平化地糾纏在一塊。這幅由蓋瑞所發展整理出來的發展脈絡模型，即代表他對未來人類發展所預測的模型，為何蓋瑞會歸納出這樣的結論？顯然他認為這樣的模型會讓人類創造出一個不可預測的結果（unexpected result），建築、人與科技三者間的碰撞，就是為了找尋出那些未來發展中的不可預期性，這些不可預期的部分，即是三種衝撞領域在未來世界發展中的無限可能，而這也正是他長期以來不斷透過自身設計作品的實踐所欲傳達的價值與理念。

Frank Gerhy 東京建築展海報
左圖為2016年 Frank Gerhy 於日本舉辦《I have an Idea》個展，展覽以建築的角度出發，透過 Gerhy 的自身經驗預知未來人類的生活模型。

設計樹狀圖
上面三張圖面由上到下分別是 Frank Gerhy 的未來人類發展圖，Daniel Libeskind 的博雅教育非線性思考，以及上海藝術展會的設計領域樹狀圖，這三張看似內容迥異的圖面，其實都在說明同樣的一個結論，意即當代設計是透過多領域的涉略來找尋設計方法，唯有透過衝撞才能產生出不可預期的結果。這也應證了本書的四大心法之一，即知識的交互決定你的創造能力。

彼得・艾森曼

由間隙尋找建築的不確定性與新關係

　　20世紀建築領域風起雲湧的革新與發展歷程中，彼得・艾森曼（Peter Eisenman）無疑是當中重要的關鍵性角色，在現代主義歷經半個世紀的蓬勃發展，建築師們也開始思考，除了這種強調功能性與空間形態緊密結合，簡潔明快的線條與樑柱系統的單純結構形式之外，建築是否還能有其他可能性？有別於法蘭克・蓋瑞著重以科技輔助設計，由非線性解構長期以來的線性構築思路，艾森曼以其深厚的理論哲思訓練，轉譯在建築自明性的

探討上，以嚴謹的論述、概念的操作落實結合數位技術的應用，透過主體與主體之間的關係鏈結，思考建築未知的可能性。

破除形態窠臼 — 建築的解構與數位性

　　1934年生於美國紐澤西的彼得‧艾森曼，為當代知名的建築師與建築理論學家，他於1960年在美國取得建築碩士學位後，便隻身前往歐陸，在劍橋大學研究哥德建築並取得博士學位，此一時期他深受現代建築與理性主義的啟蒙，這也成為日後

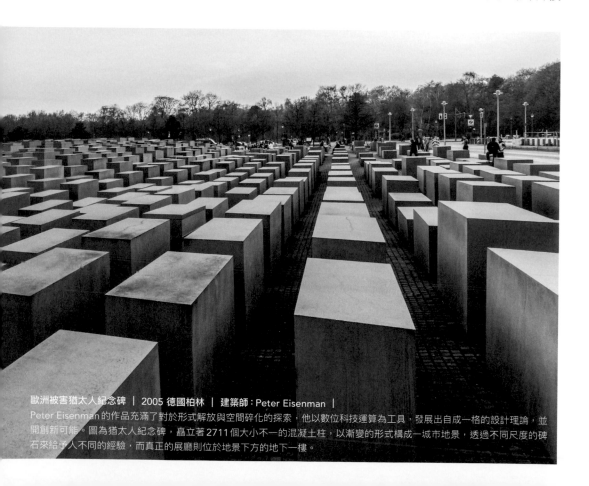

歐洲被害猶太人紀念碑 ｜ 2005 德國柏林 ｜ 建築師：Peter Eisenman ｜
Peter Eisenman 的作品充滿了對於形式解放與空間碎化的探索，他以數位科技運算為工具，發展出自成一格的設計理論，並開創新可能。圖為猶太人紀念碑，矗立著 2711 個大小不一的混凝土柱，以漸變的形式構成一城市地景，透過不同尺度的碑石來給予人不同的經驗，而真正的展廳則位於地景下方的地下一樓。

本體
Typology

分體
Mereology

其建築論述與設計操作的雛形。學成返美後，艾森曼於紐約成立知名的「建築與都市研究學會」（the Institute for Architecture and Urban Studies），專注在建築與都會議題的探討，透過引入60年代歐陸對現象學與結構主義的探討，將他所關注的空間課題延伸成更深化的建築理論脈絡，並實踐在其建築設計作品中。

　　在建築職業生涯的前期，艾森曼為知名的「紐約五人組」（New York Five）一員，致力於追求建築的純粹性，爾後伴隨其建築思路的延展，逐漸在建築本質的探索中走向解構之路，同時以電腦科技的運算作為工具，發展出自成一格的數位設計理論，並藉此開創新的可能。艾森曼的作品中充滿了對於形式解放與空間碎化的探索，包括阿羅諾夫設計藝術中心（1988～1996；美國辛辛那提）與知名的歐洲被害猶太人紀念碑（1998～2005；德國柏林）等建築作品中，都可見他嘗試透由數位運算操作解構、碎形的空間，回應建築原點所做的努力。[30]

本體與分體示意圖

過去人們關注本體形態的思考，近來則開始將注意力轉向本體與本體、物件與物件之間的關聯與鏈結，衝擊了長久以來以單一建築形態為視角的論述。

30 詳見《當代建築的逆襲：從勒・科比意到札哈・哈蒂，從線性到非線性建築的過渡，80後建築人的觀察與實作筆記》一數位性章節，34頁。
31 詳見《當代建築的逆襲：從勒・科比意到札哈・哈蒂，從線性到非線性建築的過渡，80後建築人的觀察與實作筆記》一拓樸性章節，74頁。
32 詳見《當代建築的逆襲：從勒・科比意到札哈・哈蒂，從線性到非線性建築的過渡，80後建築人的觀察與實作筆記》一模糊性章節，頁102。

空間間隙 ── 跳脫本體思維的局部關係探討

　　近年，彼得・艾森曼將其建築關懷拓展至分體學（Mereology）的探究上。2018年彼得・艾森曼在中國上海同濟大學的講座上曾言及：「當代建築應找出建築中的不確定性（undecidable）」，過去針對建築的討論，人們總專注在形態學（Typology）的研析上，包括於前面章節討論OMA事務所設計北京中央電視台CCTV總部的外型，也是以此種角度出發。但艾森曼認為當代對於建築的討論，應該從形態學轉變為分體論，即間隙學領域的探討[31]。何謂分體學呢？簡而言之，體元（voxel）是生成各種不同局部的單位元，而分體學便是研究這些局部的新興學科。據艾森曼所述，分體學的觀念早在15世紀便由知名的文藝復興建築師萊昂・巴蒂斯塔・阿爾伯蒂（Leon Battista Alberti）所提出，當時阿爾伯蒂關注於探討建築中「部分」與「整體」之間的關聯，他認為這兩者之間應存在某些連續體。但在往後四百多年的建築發展中，卻長期忽略了對於這種局部存在的探討，直至今日才重新透過對於局部與局部之間關係的討論，思考的間隙作為設計的可能性。[32]長久以來我們將建築重點擺放在主體形態的形構思考方才有了轉向，將眼光投注到兩者之間關係的鏈結，並衝擊了長久以來以建築形態為觀點的論述。

　　無獨有偶，近年享負盛名的年輕日本建築師藤本壯介（Sou Fujimoto）也提出了類似看法，藤本壯介在2015年於東京舉辦的個展《未來的未來》中，便透過大量的建築模型，闡述自身對於未來建築發展的想像，探討空間內外本質的辯證。藤本壯介認為在內部與外部、建築與城市、身體與空間、自然與人工…的「In between」─之間，存在一種仲介性的過渡，而建築在其中應是一個具備開放性的狀態[33]，亦即前述提到的開放式地圖觀念。兩者間的關係產生出一種社會性的狀態，這是當代建築人所應思考的課題。

33 詳見《當代建築的逆襲：從勒・科比意到札哈・哈蒂，從線性到非線性建築的過渡，80後建築人的觀察與實作筆記》─自相似性章節，90頁。

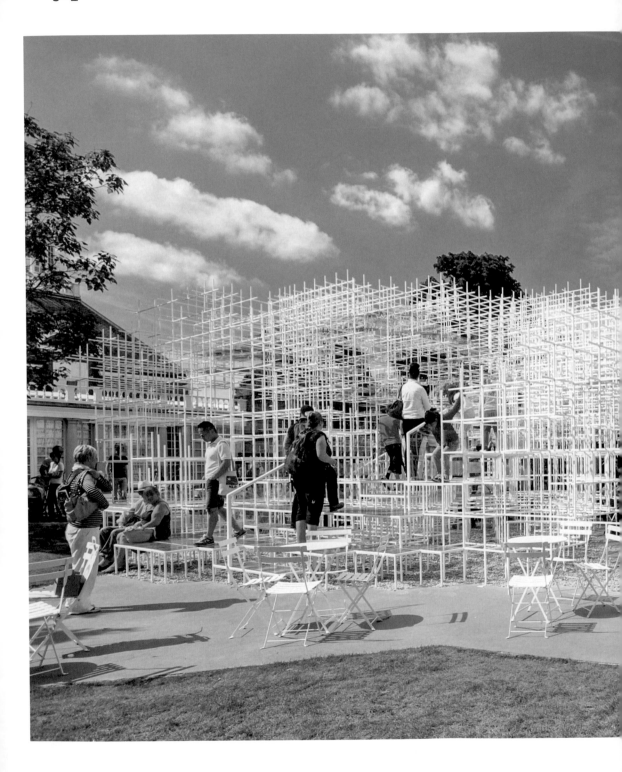

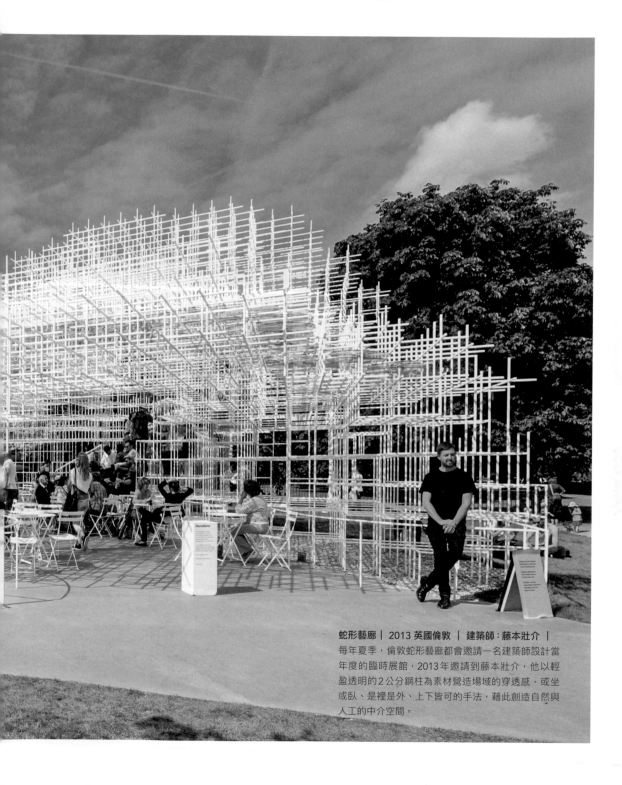

蛇形藝廊 | 2013 英國倫敦 | 建築師：藤本壯介 |
每年夏季，倫敦蛇形藝廊都會邀請一名建築師設計當
年度的臨時展館，2013年邀請到藤本壯介，他以輕
盈透明的2公分鋼柱為素材營造場域的穿透感，或坐
或臥、是裡是外、上下皆可的手法，藉此創造自然與
人工的中介空間。

趨勢觀察

由當代創作中探尋的藝術新關係

　　近年，「找尋新關係」已成為身處設計領域的創作者們所共同追尋的目標，不僅只在建築的領域如此，在藝術的領域，藝術家們同樣也藉由跨領域的創作、生活感的帶入、社會與環境議題的關懷，實踐他們對未來設計的思考，藝術不再是傳統由菁英創作者固守的小圈範圍堡壘，更多元的連結形構了多元的藝術樣態，開闢了一條具備更多未知可能性的路徑。從物件的設計、產銷、策展，到更廣義的九大藝術範疇，都可以看到創作者透過建構自身與他者的連結，以連結產生對話，藉由對話創造觀點，進一步地建立新的思維模式。此種有別於傳統線性思考的思維邏輯，以更開放的角度建構了觀者與普羅大眾更多元的詮釋方式，而此一非線性的創作曲徑，也將成為未來設計的主流方向。

《萬物相連 Everything is Connected》展覽

2017年米蘭設計周，以《萬物相連》為題的挪威當代工藝展中，探討了在設計的領域中，從設計、生產到銷售、使用，彼此互有關聯的理念。其整體視覺的核心設計概念是三個不斷變動的形體，在持續改變形體的過程又達成某種對話的關係。

萬物相連 ── 從米蘭設計周窺見設計體系之間的關聯

　　2017年的米蘭設計周，一場以《萬物相連 Everything is Connected》爲主題的挪威當代工藝展盛大舉行，策展人卡特琳‧格雷林（Katrin Greiling）希冀透過展覽，將展品與相關的事物串起，由設計的起源到生產的過程、未來使用規劃都連綴成一個完整的脈絡，藉以傳達在設計的領域中，從設計、生產到銷售、使用，彼此互有關聯的理念。而這個主題所探討的內容，便旨在討論當代設計不僅是創造新的形式與風格，而是找尋新的設計連結關係[34]。

　　事實上，從創造行事風格轉而找尋關係已成爲近年設計領域的主流，這樣的連結不僅出現在由設計到生產的產品思考脈絡，也包含設計理念根源的探討、物件與設計者、使用者之間的連結性，甚至是整體環境脈絡的關係…等，這些單元與單元、物件、物品、人、空間及環境，由微觀到巨觀的不同尺度系統探討，而這樣的發展方向，也帶動設計領域跳脫過往專注於形體表現的思維模式，轉而重視內外連結性的探尋。事實上，關係本身應該是一種跨領域、跨尺度、去中心化的包容體，這在當代藝術界已經是一種主流的思考脈絡。

打破疆界 ── 由透納獎觀察未來藝術領域的跨界趨勢

　　當代的創作者透過非線性的跳躍思考尋找創作自身與他者的連繫，不僅限於建築上，在藝術領域的其他學門也同樣藉由

34 詳見《當代建築的逆襲：從勒‧科比意到札哈‧哈蒂，從線性到非線性建築的過渡，80後建築人的觀察與實作筆記》─多向連結性章節，142頁。

多元碰撞，挑戰了我們對藝術認知的傳統界域。以透納獎（The Turner Prize）為例，這個1984年由泰德美術館所主導成立，在藝術圈中極具代表性的獎項，最初是為鼓勵推動英國當代藝術發展所設立，近年逐漸將關注重心由英國放眼至全球脈絡，期許透過透納獎的入圍與頒發，能帶動社會對於當代藝術的不同討論。過去包括達米恩‧赫斯特（Damien Hirst）、瑞秋‧懷特瑞德（Rachel Whiteread）、克里斯‧奧菲利（Chris Ofili）…等知名創作者與他們的作品，都成功藉由獎項創造話題，帶動了普羅大眾對於何謂藝術有了更深一層的思辨。

2015年透納獎由Assemble Studio團隊以作品〈Granby Four Street〉獲得，這個獲獎作品是一個位在利物浦的老屋再生個案，團隊以群聚的十幢舊建築為標的，在歷經整理、老屋改造後開放吸引青年朋友入住，並將屋內的舊家具圖騰符碼轉化為新社區的商品標章，成功轉型成以社區為單位的社會企業。

Assemble Studio 示意圖
Assemble Studio團隊以倫敦為主要基地，由18名來自劍橋大學不同院系的學生組成，成員的背景含括了眾多領域，形塑出多元豐富的樣貌。團隊藉由老屋改造著手創造一些實用性極高的公共空間，並重新定義建築、人與環境之間的關係。

Assemble Studio這個成立於2010年，以倫敦為主要基地的團隊，由18名來自劍橋大學不同院系的學生組成，成員的背景含括了哲學、建築、室內、藝術、國際政治與文學等眾多領域，形塑出多元而豐富的樣貌。Assemble Studio的成員會前往需要協助的第三世界地區，藉由老屋改造的手段著手創造一些實用性極高的公共空間，並重新定義建築、人與環境之間的關係。Assemble Studio團隊便屬社會型設計師，藝術界普遍認為這種共同集體創作能對公益產生貢獻，應該鼓勵這樣的團隊，而這些思考實際上都凌駕於一般的主流價值觀之上。

2001年透納獎得主，藝術家馬汀‧克里德（Martin Creed）在2012年所發表的作品〈SKETCH〉中，以一家餐廳的室內設計作為其跨領域創作的一步，這個風格混搭、色彩雜亂無章的空間裡，包含了各式各樣材質、形式迥異的桌椅及家具。透過充斥著衝突與大膽嘗試的設計，將藝術家、室內設計師、軟裝設計師與米其林星級廚師等不同角色結合在一起，藉由一個團隊的集思廣益相互碰撞，成就了這個具備高度自明性的跨領域集體創作，並廣受世人喜愛。

Martin Creed
〈SKETCH〉
Martin Creed設計的〈SKETCH〉，是在風格、色彩雜亂無章的餐廳中，廣納各式材質、形式迥異的桌椅家具。透過衝突與大膽的設計，將藝術家、室內設計師、軟裝設計師與米其林星級廚師等不同角色整合在一起。

詩意韶華系列木地板
筆者為OEZER設計的「詩意韶華」系列
實木與黃銅兩種異質材質的相嵌，碰撞出一種前所未有的詩意與真實感，一種文青生活方式的體現。

新物種 ── 尋找關係的設計方法

　　除了傳統設計圈絕對的行業區分外，在空間設計與建材家裝領域，近年來也開始嘗試突破傳統設計領域的範疇與思維。以筆者的公司：竹工凡木設計研究室（CHU-Studio）爲例，近來更與眾多具影響力的品牌合作，以跨域的思維共同創作出各種新思維的新物種作品；以下舉二個實例作爲分享—大自然實木地板（NATURE）以及歐哲（OEZER）門窗。

　　大自然實木地板（NATURE）過去是以稀有木種與高品質木地板聞名的領先品牌，竹工凡木團隊設計了一款名爲「詩意韶華」的新物種木地板產品。由丈青藍、棕灰調爲主色，藉六款深淺不一的木地板色澤，搭配細長平行四邊形的切割，以非對稱的形式交織組構並植入黃銅構件，透過「生活中曾經的場景」爲主題，設計出五款色彩、排列、搭配方式迥異的系列產品，也回應了當

拾光系列門窗

筆者爲NATURE設計的「拾光」系列，門窗不應只是一個建築的元素，而應該是一種生活方式的延展。圖右方爲將燈具、把手、檯面三種不同機能整合在單一窗戶中的新物種。而圖左方則是在思考門如何結合不同的功能，創造全新生活的可能性。

下新世代對於文青性格的隱喻。並引申出「去風格化就是生活方式具體實踐」的理念。最重要的,是藉由實木與金屬(銅)兩種異質材質的相嵌對接,闡述了實木這質地樸實的材質,對於自然、工匠、眞實的追求,藉由異質材質的對話激發出關係性的設計思維,也因此榮獲了多項重要的國際大獎。

歐哲(OEZER)長期做爲高品質門窗代名詞的品牌,近年與筆者及團隊的合作,以「拾光」系列門窗,將燈具、隱藏把手、伸縮檯面三種不同功能整合在單一的門窗當中,同時也可依使用者的喜好,透過可拆裝的構件,改變門窗的外觀和色彩,成爲一個性化的複合機能門窗新物種。在營造一致與簡約的視覺氛圍之餘,也建構出多元的使用方式,在夜深人靜時坐在窗邊看本書,同時小酌一杯,讓門窗成爲一種生活感知、體驗的延續。透過賦予門窗更多元的複合機能使用,提出了「門窗不僅是建築的元素,而應延伸成爲生活中的一角」,這是門窗與空間的緊密融合所出現的新物種,一種全新的關係和生活方式油然而生。

由上述兩個作品案例,便可發現當代除了傳統狹義定義的藝術與設計領域外,廣義的空間設計相關體系也面臨同樣的考驗,透過跨域思維找尋新關係將是重要的設計方法之一,這也回應了筆者在本書不斷闡述的理念,知識的交互將激發出不可預期的創造力。

社會設計 —— 由協作關係改善的當代住居課題

享譽建築圈最高榮譽美名的普立茲克建築獎(Pritzker Architecture Prize),在2016年將獎項頒發給來自智利的建築師亞歷山大・阿拉維納(Alejandro Aravena),在該年度的評選評論中寫道:「亞歷山大・阿拉維納引領著能夠全面理解建造環

境的新一代建築師，並清晰地展現了自己融合社會責任、經濟需求、居住環境和城市設計的能力。很少有人能像他一樣，將人們對建築實踐需求上升到對藝術追求的高度，同時應對當今社會和經濟挑戰。阿拉維納在他的家鄉智利實現了上述兩方面的目標，並以十分有意義的方式擴大了建築師的作用。」

　　阿拉維納在2000年成立ELEMENTAL公司，參與了包括智利、美國、墨西哥、中國等全球各地的建築計劃，並配合政府的公共政策興建了近2500棟低收入戶社會住宅，這些社會住宅採取協作式設計的模式營建，藉此呼應他主張將群眾帶入建築中，參與建造過程的理念。阿拉維納所負責的社會住宅遍佈世界各地，但它們多半只蓋了一半，在營建團隊完成建築物的基礎結構之後，便將剩餘的部分交付給未來的使用者戮力完成。透過參與式社會住宅的營造，阿拉維納也為住民與環境創造了最適合他們的使用方式[35]，在這個過程中，一方面回應了M型社會中的時代挑戰，同時也具體讓建築真正改善人類的生活。這便是在第二章中談及提姆·布朗─未來五種時代設計人中製造社會創新的設計師（The Social Innovator），強調在設計過程中透過參與，為中下階層的民眾服務。當今的社會持續在探討公益性與社會性，這些觀念回歸到設計的本質，也成為一種當代主流價值引介設計的思維，呈現在具體的空間操作應用上。

35 詳見《當代建築的逆襲：從勒·科比意到札哈·哈蒂，從線性到非線性建築的過渡，80後建築人的
　觀察與實作筆記》─地域性章節，192頁。

金塔羅蒙伊住宅 ｜ 2003 智利伊基克 ｜ 建築師：Alejandro Aravena ｜
Alejandro Aravena 負責的社會住宅遍佈世界，但它們多半只蓋了一半，在營建團隊完成建築物的基礎結構之後，便將剩餘的部分交付給未來的使用者完成。

藝術新視界 ── 紀錄藝術品與觀者的不預期聯繫

當代攝影師史蒂芬 · 德瑞森（Stefan Draschan）是個遊走於

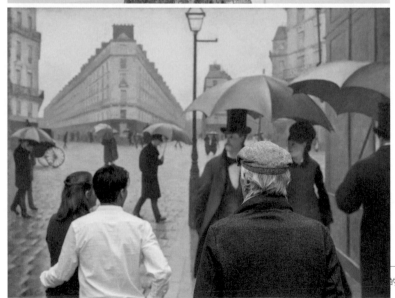

觀看的方式

攝影師Stefan Draschan 善於拍攝正在觀看藝術品的觀眾，透過觀察觀者的打扮、動作、神情，以及他們與作品的互動關係，運用鏡頭捕捉下這些趣味的瞬間。藝術品或觀者已不再是作品的主角，兩者之間碰撞、連結產生的關係才是作品所欲傳達的訊息。圖片提供©Stefan Draschan

歐洲各大博物館與美術館的創作者，他善於偷拍正在觀看藝術品的人，透過觀察觀者的打扮、動作、神情，以及他們與作品的互動關係，運用鏡頭捕捉下這些趣味的瞬間。為了取得最好的角度，讓觀者與藝術作品間的互動呈現出最豐富的狀態，德瑞森往往需要耗費大量時間在展示場館內，為的就是捕捉到最有故事性的鏡頭，在這個作品所呈現的內涵中，藝術品或觀者本身已不再是主角，兩者之間碰撞、連結產生的關係才是作品所欲傳達的訊息[36]。知名的藝術評論家約翰・柏格（John Berger）在其名著《觀看的方式》（Ways of Seeing）中曾言及：「我們關注的從來不只是事物本身，而是注視事物與我們之間的關係。」其引申的意涵也在於此。

OK GO ——
以一鏡到底的拍攝手法呈現非線性的關係思考

設計的整體思維正在改變，發跡於美國芝加哥，並在洛杉磯發展的知名搖滾樂團OK GO，以一鏡到底的音樂錄影帶拍攝手法為其主要特色，特殊的影像呈現方式讓他們獲得2007年葛萊美最佳音樂錄影帶大獎及2015年MTV音樂錄影帶大獎。從OK GO的音樂錄影帶影像中，我們發現其影像呈現方式，與過去我們所熟悉的MV完全不同，那些追求精緻美學，絕對值與線性思考所呈現的音樂影像，都在OK GO的音樂錄影帶中被完全解構了。從他們一鏡到底的音樂影像呈現中，樂團也在闡述一種新的思考方式，透過將各種不同的維度、關係、觀點、錯位等，即企圖在非預期內所發生的一切事件一鏡到底地表達。其團隊並不是要創造一個單向的精緻美學，而欲呈現出一個設計思考轉變的過程。

36 詳見《當代建築的逆襲：從勒・科比意到札哈・哈蒂，從線性到非線性建築的過渡，80後建築人的觀察與實作筆記》—模糊性章節，102頁。

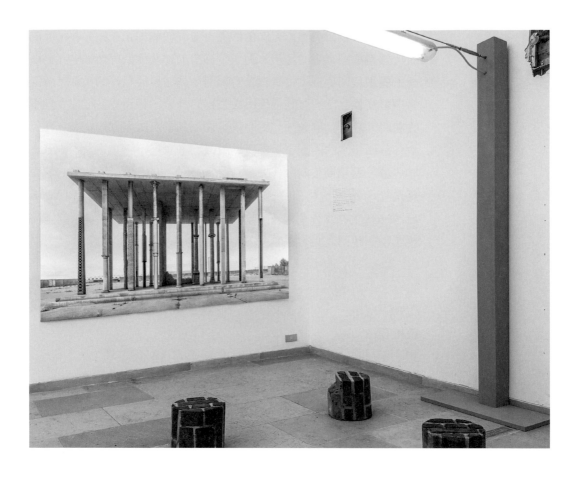

虛實之間 —— 以數位科技形塑的藝術多元共構

**Filip Dujardin 的攝影
藝術創作**

Filip Dujardin 以建築
為題進行的數位創作攝
影,他在完成建築物的
拍攝後,透過圖像編修
軟體進行合成後再輸
出,此作品欲表達多元
共構的時代氛圍。

　　2015 年在威尼斯建築雙年展的比利時館中,展出了菲利普・狄亞爾丹(Filip Dujardin)以建築為題進行的數位創作攝影,事實上這些被拍攝的對象並非真實存在於世的建築,而是攝影師在拍攝建築物後,再透過圖像編修軟體進行合成後輸出的成品。狄亞爾丹同時具備了建築攝影師與藝術家的雙重身分,因此他透過將自身專業的攝影與藝術結合,以建築為主角創造了虛構的建築系列作品。此一系列作品由不存在於世的建築物組成,他用數位拼貼的技巧,將真實存在的建築組構成現在 2D 的平面圖像中,

觀者在這些作品中可看見一種建築介於眞實與虛幻之間獨特存在的特殊氛圍，這些僅存在紙上的建築，若從結構學的角度出發是不可能被具體實踐的，但透過創作者的精心安排佈局，卻能在畫面中呈現出一種具協調性的獨特平衡，觀者唯有悉心觀察，才能發掘當中的不合理之處。

　　除了獨特的數位拼貼手法[37]之外，這些充滿蒙太奇般超現實氛圍的作品還引用了超現實主義的創作方式，將各種奇特的元素巧妙地運用在畫面當中。狄亞爾丹這些以建築爲名的攝影創作，精準地呈現出創作者認爲當代就是一個多元論述、多 IP 共構的時代，藝術家的表現不再僅侷限於過往單一類型的形體創作，攝影師的作品也不再只是單純地傳達雙眼所及的影像再現，藉由多元的嘗試與數位科技的協助，藝術突破了固有的疆界，開展了人們的新視野。

37 傳統拼貼手法是使用黏著劑將食物拼貼在同一個畫面上，已產生特殊效果的技法，在數位時代，藝術家透過科技工具將拼貼的技法運用在數位藝術的創作中，創造獨特的效果。

未來設計

一種全新設計智人的方法學

由野蠻到超智人 —— 讓設計持續驅動世界前進

在 21 世紀，設計師的角色因應時代推進產生了巨大變革，正如筆者在個人第一本著作《當代建築的逆襲：從勒·柯比意到札哈·哈蒂，從線性到非線性建築的過渡，80 後建築人的觀察與實作筆記》一書中所言，我們所身處的當下時空，是一個極度動盪（態）及充滿海量數據的非線性時空，唯有突破過往傳統的線性思考模式，才能面對這個巨變的時代。在三年前的著作中，筆者透過對非線性建築的特質探討，由數位性、動態性、拓樸性、自相似性、模糊性、輕透性、多向連結性、地景性、地域性與永續性⋯等十種角度出發，具體以多年來自身的調研觀察和實務操作設計個案為例，統整歸納出一套系統性的設計思維脈絡，藉由掌握數位脈動、設計方法與人才運用，企圖構建出一個新形態設計觀點。

直至 2019 年的當下，隨著時間巨輪快速的輪轉與野蠻發展，3 年的時間又有更多具備開創性、嶄新的人事物不斷刺激著我們，AlphaGo Zero 的出現正式解構了傳統哲學思考的棋藝訓練，海量的大數據資訊藉由雨後春筍般增生的各類評價 APP 被歸納蒐集，電競產業與二次元動漫由次文化躍升為主流，面對這樣的時代，設計人又應該如何自處？又該如何儲備自身能量以因應快速變異的環境挑戰？

筆者由自身專業的建築與空間設計領域開始，拓展至更廣義的設計產業範疇。何謂好設計？設計師如何透過對時代的關注，進一步創造設計不同於以往的可能性？能夠做出好設計，就必然

能成爲一名傑出的設計師了嗎？藉由Ｔ型知識架構與演算思考法的建立，設計人可嘗試以人文學科中的九大藝術（自由技藝）領域爲起點，以更廣闊的面向從電影、音樂、戲劇、舞蹈、美術、文學、建築、雕塑與二次元等不同領域接觸，建立跨領域的探索與思考，進而觸發自身的設計能量。此外，也藉助於大數據的大量資料蒐集，輔以演算思考的調研與整合，從中找出差異並建立自明性。

再者，從最敏銳的時尚產業開始，PRADA、Louis Vuitton、GUCCI到潮流3C品牌蘋果電腦、運動領域的NIKE與艾迪達，家居生活的MUJI無印良品等，近乎所有第一線的商業品牌，都積極地往跨領域合作的方向推進品牌的年輕化趨勢。誠如前文所述，面對未來這個變異而多向度的時代，將衍生出各類不同的新型態設計產業與設計師，包括具程式編碼、設計經營模式、跨界設計調研、設計商業策略、製造社會創新、整合銷售資訊、地圖數據採集、數據標註…等不同能力的設計師，這些設計人都將在未來立基於跨領域、跨產業整合的基礎上，聚焦於關注主體與主體之間的間隙思考，透過彼此間相互合作，持續引領時代大步向前。

建立超智人的四大心法

歸納本書的內容，是期望處於動態時代中的讀者們，能有一套自我持續精進的方法，而在方法學的背後還有四大心法作爲其發展的根基，在此筆者也將四大心法傳授給各位，勢必如虎添翼、攻無不克。

知識的交互決定你的創造能力，
認知的維度決定你的進化深度。
差異的建立決定你的競爭實力，
成長的模式決定你的提升高度。

　　這四大心法當然反映了時代的本質和狀態，讓我們在自我
學習的過程有著正能量的信念，在快速變異的洪流中能保持初
心。前二句心法其實就是本書一直在談及的「T」型發展模型
（T-shaped Model），企圖讓知識的相互作用來激發（trigger）你
的創造能力。也就是說，水平延展的維度將會和你縱向發展的深
度成正比，寬廣的認知學習將持續精進我們縱向的發展，就如同
走在鋼索上的人（稱 Highlining 或 Slacklining），當握在手上的
平衡桿越寬長，將走的越穩健和踏實。而後二句心法就是本書談
及的「A」型演算思考法（Algorism Thinking Method），透過
一定的方法來找到自我的差異性，藉此來建立絕對的競爭力。因
而，順著以差異性為主軸的成長模式發展，將讓我們提升的高度
不可限量、永不封頂，找到屬於自己的藍海。

當代設計的思維典範轉移

　　在未來，普羅大眾都應將設計內化為自身的特質與素養，而
對於原先就屬於設計領域、具備專業性的設計人才而言，則更應
讓自己進化為設計智人，建立屬於自己的設計智人方法學，唯有
如此，才能應付未來重視設計、動態的環境發展。典範意指某種
被公認為值得仿效的人事物，一種最正統，最合乎規範的標準。
而典範轉移在人類發展歷史上具有舉足輕重的地位，它代表了
一種思考方式的改變。針對當代設計思維典範（paradigm）的轉
變，我們應採取何種作為？事實上，典範轉移不僅只會出現在設
計領域，而是含括到整個人類文明進程的根本，一個整體人類思
維的轉換，因此，前述內容中，從何謂好設計及何謂好設計師？

如何建立自我的T型知識架構與演算思考法？異質產業的跨界結盟與創作者透過創作尋找關係的實例中，我們已探究出眾多的數據、現象、觀察與模式，筆者將這些探討與論述，簡要地概括為九個要項，內容詳述如下：

一、物件的操作轉換為關係的思考：

　　過去設計師們只著重在操作和關注單一的物件，而現今應轉換為操作兩個物件之間關係的思考（In-between），因此，設計不再只是關注純粹的外型或視覺感官的主觀感受，而更應把注意力放在如何建立關係。思考經過設計和操作後，新的設計產物應如何與人產生新的互動關係與鏈結。

二、結果的關注轉換為過程的重視：

　　過去設計的主流價值只關注其結論與成果，但當下更重視的是設計過程，應該說過程與結果同等重要，設計所關注的是一種雙向的、開放式的非線性狀態，重視過程將可能於其中引領出更多的可能性。

三、風格的重視轉換為理念的建立：

　　因互聯網導致的資訊透明化，讓以視覺感官為主導的風格更容易被複製與流傳，造成了設計師只在乎風格呈現和市場同質化的趨勢，因而今日的甲方（或使用者）將更重視於風格呈現背後的故事及理念，衍生出了由風格呈現到理念建立的一種價值轉換。

四、資訊的取得轉換為策略的擬定：

　　過去的企業和團隊要花上許多心力去尋找知識、蒐集資料，認為擁有最大的數據量就擁有未來，而現今的思考應從建立資料庫的格局轉換到策略的擬定，透過挖掘隱藏在數據背後的規律，形成系統性的資料管理，梳理找尋最佳解決方案，進而有效擬定策略。

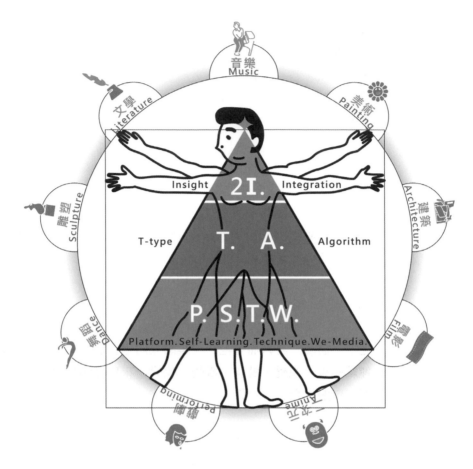

設計未來智人
Design. Future. Homodeus

I	洞見 Insight		**P** 外	Platform　外部平台
I	整合 Integration		**S** 內	Self-Learning 內功修練
T	T型知識架構　T-type		**T** 技	Technique 技術自學
A	演算法思考法 Algorithm		**W** 自	We-Media 自媒體

設計智人模型

在這個設計智人的金字塔模型中，最基礎的是透過PSTW的方法來做好設計，第二層則是建立自我的T型知識架構與演算思考法，讓自由技藝廣泛篩選、累積深厚的靈感養分，並找到與他者的演算思考法，最高層則是培養2I的能力，即洞見觀察和整合溝通的能力，若能循序漸進地充實自我，便能成為一名傑出的（設計）智人。

五、知識的蒐集轉換為方法的建立：

過去個人的自我成長模式大多是透過閱讀書籍、講座課程等多元方式來進行知識的蒐集，而當下面對資訊爆漲的現況，其知識找尋的過程應形成一種更有系統的方法學，應基於海量知識匯整的基礎上，梳理並建立屬於自我內在的邏輯，最後藉此建構出系統性、結論性的方法，形成一個有效的思考邏輯脈絡。

六、線性的路徑轉換為回饋性的網絡：

過去傳統上單一線性的設計思考模式已不足以面對這動態的當下，而應轉換為非線性並具有回饋性的思考模式，進而相輔相成，方能有機會於網絡思考的過程中找到一些不預期的可能性。

七、介面的專注轉移為體驗的涉略：

過去大多數的設計師會將注意力擺放在二維介面的操作及設定上，而現今應轉而專注於三維的立體化經驗，一種沉浸式的，連結感覺、視覺、聽覺、觸覺、嗅覺、味覺之間相互溝通，一種五感交融的全方面體驗。

八、實體的回應轉換為虛實的共構：

過去設計師只停留在回應實體世界的需求和變化，而現今相較於現實世界的另一個鏡像世界－虛擬網絡，也已全面進入人們的生活。虛擬世界將與實體世界同等重要，也就是說回應虛實共構的需求將是必然。

九、線上到線下轉換為有機渠道的融合：

過去線上與線下渠道是彼此分開的（O2O；Online To Offline），而現今兩者之間的界線將不再是涇渭分明的關係，轉而著重在融合後的新體驗，一種全新的、相互交融的有機渠道（OMO；Online Merge Offline）油然而生。

　　典範轉移是時代推演中非常重要的進程，而針對典範的移轉，人們（設計師）的思考也當然需要進化，並建立一套屬於自我的（設計）智人模型。從形態學的角度來看，三角形是萬物形體中最基礎、最簡單、最穩固，也是最容易延展的一種結構，因此筆者所建構的設計典範的模型（model），是呈現出一個椎狀的形式，正如同金字塔一般。何謂設計的未來智人？透過一連串的深入探討和研究，我們可以具體的將之歸納爲一個具體的〈未來智人模型〉，這模型不僅針對設計師的養成，也適用於所有想成爲未來智人的朋友們。

　　而這個金字塔形的模型中，最底層爲透過PSTW的方法來持續自我精進（做好設計），這也是成爲超智人的底層基礎工作，其次（中層）則是建立自我的T型知識架構（T-shaped Model）與演算思考法（Algorism-thinking Method），讓自由技藝廣泛篩選、累積深厚的靈感養分，並找到自身與他者的差異。最後，在金字塔結構的頂端需進而培養建立「2I」的能力，也就是洞見觀察（Insight）及整合溝通（Integration）的能力，這就是超智人的高級能力，站在制高點凌駕於大數據之上，做出更有遠見的判斷和決策，一個開創者、領導者的誕生就此展開。若能有效地依照這個三角形的錐狀模型模式循序漸進地累積精進，便能在不久的未來由野蠻進化，成爲一名眞正的（設計）超智人。

一群未來超智人

最後，團隊這麼多年來的成績和創舉，要感謝竹工凡木設計團隊（CHU-Studio）這個大家庭，和所有支持、陪伴我們的伙伴與師長、前輩們，期許我們能在可預見的未來持續攜手前行，開拓未知，大步向前邁進，一同成為這個世代足以影響世界的設計超智人。

Designer 35

設計.未來.超智人

數據演算時代的T型跨域學習心法，建立差異化，創造無可取代的競爭力

作　　者｜邵唯晏
執行編輯｜蘇聖文
責任編輯｜許嘉芬
封面設計｜白淑貞
圖像設計｜羅　崴、許恩溥
圖像協力｜林予幃、林佳臻、洪晨星
版型設計｜Molly
美術設計｜詹淑娟
發 行 人｜何飛鵬
總 經 理｜李淑霞
社　　長｜林孟葦
總 編 輯｜張麗寶
副總編輯｜楊宜倩
叢書主編｜許嘉芬
出　　版｜城邦文化事業股份有限公司麥浩斯出版
地　　址｜104 台北市中山區民生東路二段141 號8 樓
電　　話｜02-2500-7578
E - m a i l｜cs@myhomelife.com.tw
發　　行｜英屬蓋曼群島商家庭傳媒股份有限公司城邦分公司
地　　址｜104 台北市民生東路二段141 號2 樓
讀者服務電話｜0800-020-299（週一至週五AM09:30 ~ 12:00；PM01:30 ~ PM05:00）
讀者服務傳真｜02-2517-0999
E - m a i l｜service@cite.com.tw
劃撥帳號｜1983-3516
劃撥戶名｜英屬蓋曼群島商家庭傳媒股份有限公司城邦分公司
香港發行｜城邦(香港) 出版集團有限公司
地　　址｜香港灣仔駱克道193 號東超商業中心1 樓
電　　話｜852-2508-6231　　　　傳　真｜852-2578-9337
馬新發行｜城邦(馬新) 出版集團Cite (M) Sdn Bhd
地　　址｜41, Jalan Radin Anum, Bandar Baru Sri Petaling,
　　　　　57000 Kuala Lumpur, Malaysia.
電　　話｜603-9057-8822　　　　傳　真｜603-9057-6622
總 經 銷｜聯合發行股份有限公司
電　　話｜02-2917-8022　　　　傳　真｜02-2915-6275
製版印刷｜凱林彩印股份有限公司
版　　次｜2019 年7月初版一刷
定　　價｜新台幣450 元整

國家圖書館出版品預行編目(CIP)資料

設計.未來.超智人：數據演算時代的T型
跨域學習心法，建立差異化，創造無可取
代的競爭力/ 邵唯晏作. -- 初版. -- 臺北市
：麥浩斯出版：家庭傳媒城邦分公司發行，
2019.05
　面；　公分
ISBN 978-986-408-492-0(平裝)

1.設計 2.創造性思考

960　　　108006202

Printed in Taiwan